家紋の話

泡坂妻夫

角川文庫
19576

家紋の話

目次

紋と上絵師　6

紋前史　17

紋の誕生　40

紋と武家　65

紋の盛衰　73

『見聞諸家紋』　80

商家の紋　紋の豊かさの原動力　88

紋の進化　丸と中心の円　93

江戸　紋の最盛期　113

江戸　紋と遊ぶ 129

紋と絵師たち 148

紋帳と研究書 163

円の中の百技 173

菱は枠好み 266

菱の仲間たち 279

四角　武骨でなくする工夫 284

紋から模様へ 292

上絵師小紋帳 297

紋と上絵師

もの心ついたころ、父の仕事場に転がっている紋帳を絵本がわりに見ていました。別に絵本がなかったわけではない。紋帳は絵本に劣らず面白かった記憶があります。

私が生まれた家の職業が紋章上絵師。家家に伝わる紋を紋服に描き入れていくのが仕事で、父は二代目、家号を松葉屋といいます。

紋帳というのは、さまざまな紋を集めて分類し、順序よく並べた紋章集です。そのころ刊行された紋帳には、だいたい二千から三千の紋が集められていますが、その形は千差万別、一つとして同じ形がないばかりでなく、どの紋も寸分の隙のないほど完成された美しさを持っています。

では、実際にこれまでいくつぐらいの紋が作られてきたか。ちなみに、平成五年角川書店から刊行された『日本家紋総鑑』にはほぼ二万の紋が載っています。著者の千鹿野茂氏が三十数年間全国津津浦浦をまわって、墓石に刻まれた紋を拓本にして集めたという、気の遠くなるような大労作です。この本のあとがきで千鹿野氏は「このような優れた文化遺産を我々は滅ぼすわけにはいかない」と述べています。それほど紋の世界は魅力に満ちて

紋というととかく封建社会、古めかしい家族制度を連想しがちです。たしかに、公家や大名が使うにふさわしい、高雅で格調高い紋も多いのですがその反面、思いがけない素材を取りあげたり、ふしぎな発想で作図された紋も少なくありません。

くわしいことはおいおい述べるとして、少しだけ例を示しますと、紋の素材になっているのは、日、月、星の天文から、雲、雷、霞、雪、山、波といった自然と、日本人が愛した数多くの植物と花。あるいは身の廻りにある扇、分銅、釘抜、銭、井桁、鳥居、恋文。恋文とはいささか突飛ですが『日本家紋総鑑』にも二十種ほどの文が紹介されています。

そして、櫛のような紋は赤鳥。この形が鳥だという。紋の使用者は垢の字を嫌い、赤鳥の字に変えたので、本来の意味が判らなくなってしまったのです。赤鳥は垢取り人人を悩ませていたそうですが、寛政のころやっとその正体が判りました。紋には古くからある紋で長い間、櫛についた垢を取る化粧道具だったのこと。

といって、何から何まで紋に作ることはしませんでした。紋にはある選択基準があり、それを知ると日本人の心情がよく判ります。

まず、西洋の紋章にはしょっちゅう現れるライオンとか鷲、蛇といった、人を威嚇するような動物は全く使われていません。動物といえばせいぜい鳥か鹿ですが、鹿は角だけが紋に作られている。同じように鷹は切斑の入った羽だけが主に使われています。あと紋になった動物といえば、馬や兎、亀も実物より、亀の甲の亀甲の方が一般的です。蟹ぐらい

でしょうか。蛇の目は蛇の目とされていますが、この形から長虫を連想する人はまずいないでしょう。

鳥で一番人気があるのは鶴と雁金といったところ。昆虫では蝶が最も多く使われています。そして、鳩、千鳥、雀といったところ。わずかながら蜻蛉があり、意外なことに蝙蝠と百足が紋の素材にされています。蝙蝠の蝠の字が福と同音なので、中国では蝙蝠を大切にして文様に使っている、その影響して、客商売の人たちが用いたようです。また、百足は「出足が多い」という縁起ものとして、魚類は一匹もなし。祝膳に欠かせない鯛や端午の節句の鯉幟にされる鯉がないのは、殺生や肉食を忌み嫌う宗教が理由にしても、たいへんふしぎです。紋の世界には海老と貝だけが隅の方に少しだけ入っています。

このように、日本人は紋を作るとき、その素材の取捨選択がたいへん慎重だった。戦国時代には相手を脅すために、磔にされている男とか、髑髏の紋を旗印にした武士もいたそうですが、世の中が平和になると、そうした傍若無人な紋はなくなってしまいました。

日本人が好んだのは神秘的な天文や美しい自然と植物、その中につつましく暮らす小動物たち。そしてあとに述べますが、極めて遊戯性の強い、幾何学模様です。

一冊の紋帳の中には、そうした素材が高度な感覚で完成された紋がぎっしり詰め込まれています。その面白さはまだ文字を知らない子供にもよく判ります。

9　紋と上絵師

真田錢	恋文	月	入山形
井桁	赤鳥	九星	霞
桜	丸に五本骨扇	雲菱	七つ対い浪
丸に梅鉢	分銅	丸に隅立稲妻	初雪
牡丹	釘抜	鳥居	十二日足

細輪に馬	丸に違い鷹の羽	鶴の丸	二つ穂抱き稲
揚羽蝶	丸に三つ盛り亀甲	雁金	丸に笹龍胆
丸に対い蜻蛉	亀の丸	鳩の丸	蟹
蝙蝠	真向かい兎	丸に千鳥	丸に飛び雀
百足の丸	海老の丸	抱き角	蛤

私が育ったのは東京の神田ですが、戦前の神田の町には職人が多く生活していました。友達には大工さんの子がいる、建具職人や鍛冶屋さんの子がいる。近所には提灯屋さん、経師屋さん、煎餅屋さん、荒木箱屋さんなどがいて、だいたいそういう職人は外から見える店先で仕事をしていました。畳屋さんの仕事場は道路で、現在は交通法違反とかで、その風景も消えてしまいました。あるいは、家の前は手拭紺屋で、屋根の上に丸太を組んだ高い干場が作られています。晴れた日には染上げられたばかりで、まだ裁っていない長い手拭が、滝のように掛けられていました。干場の下は染場。ここでは注染という作業が行なわれ、これは糊を置いた木綿を厚く折り畳み、上から染料を一気に注ぎ込むという、大正期に工夫された割に新しい技術だったようです。

子供たちはそうした染場にももぐり込んで、職人たちの技術に感心していたものです。

そのころの子供は、町で仕事をする職人たちの腕前を見ながら、父親の家業にも興味を持ち、当然のように後継ぎになっていったものです。私たちの上絵師にも、七代、八代と続く職人が少なくありません。

世の中が穏やかでしたら、私もそのまま三代目の若旦那に収まっていたでしょうが、日本は太平洋戦争に突入してしまいました。

絹はパラシュートに最適だというので売買は禁止、衣料は切符制が敷かれて、人人は紋服を誂えるどころではありません。仕事は減少してしまい、父は軍需工場に勤めるようになりました。私は小学校五年生のとき集団疎開で東京を離れ、その翌年の三月十日の大空

襲で、疎開児童全員の家が焼けてしまいました。

父は根からの職人です。仕事の腕は良くてもいらいらするほど世渡りが下手でしたから、敗戦になっても神田へ戻ることができませんでした。

戦後しばらくは紋服を誂えようとする人などいません。私は会社勤め。その会社も五、六年ほどして倒産。そのころ、上絵師の仕事もぽつぽつ元に戻りはじめたのを見て、今更、新しい職場を探すより、父のあとについていった方が楽かなと、そんな安易な気持で上絵師になったのです。

それが二十歳のときで、職人をはじめるには少し薹が立っていましたが、子供のころから父の仕事を見ていたので、どうにか職人の端くれに収まりました。

それから今日まで、四十年以上。その間にさまざまな経験をしました。

まず糸偏景気。昭和二十年代後半に起こった社会現象で、生活に豊かさを取り戻した人たちが、着るものに目を向けるようになったのです。娘が結婚するとき、母親は五つ紋の付いた留袖と、夏冬の喪服を簞笥の中に入れて婚家に持たせてやる、という美風が復活しました。

紋は手仕事ですから、仕事が増えれば働く時間を延ばさなければならない。そのころ、どの上絵師も日曜も祭日もなく、夜遅くまでひたすら机にかじりついている生活を続けました。

その景気が一段落する間もなく、印刷紋が登場しました。スクリーン印刷でばりばり仕

事をこなす同業者が現れたのです。なにしろ、原画とコピーが同じ工料なのだからたまりません。仲間喧嘩ははじまる、組合は分離するなど、狭い業界ですからちょっとしたコップの中の嵐で、世間の話題にものぼりません。しかし、思えばどの職人でも一度は機械化の大波を経験しているはずです。日本が世界に誇っていた木板技術も、印刷機の出現の前にひとたまりもなく消えてしまいました。今、数少ない奇特な人たちがその技術を守っているにすぎません。それを思うと、紋入れの機械化はむしろ遅かったと言っていいでしょう。

次には土地の高騰です。

上絵師は狭い仕事場で十分ですが、広い張場が必要な染物屋や洗張屋はたまりません。土地を持っている職人はごくわずか。その土地にアパートでも建てようものなら「あいつは自分の腕に自信がないから家作を作った」と、昔は軽蔑されたものです。

都心に張場を持つ職人は高くなった地代が払えなくなる。また、土地を持っている職人も、ここを張場で使うよりビルを建てた方がずっと割がいい、ぐらいなことは思い当たります。そのころ潮が引くように、東京から染色業者がいなくなりました。とすると、当然紋の仕事も減っていきます。

その前後から、町に着物姿の人がめっきり少なくなりました。冠婚葬祭にも洋服で押し通す人ばかりです。

気が付くと、都会はすっかり様変わりして、着物に優しい町ではなくなっていたのです。

建物が上下に伸びて階段がやたらに多い。自動車が来ても着物では早くは駆けられない。その上、社会の仕組みが職人を極めて住みにくくさせています。あたりを見廻しても、大量生産の使い捨ての品ばかり。職人が丹誠をこめて作った品を、大切に扱う時代ではなくなってしまいました。

上絵師という専門職がはじまったのは古く中世の終りごろかと思いますが、それ以来、一代でこのような激動の世を生きた上絵師は、まずいなかったでしょう。

私がはじめて紋帳を手にしてから六十年、上絵師になってから四十年。その間にいろいろなことはあったものの、いつも紋にたずさわっていると、絶えず新鮮な驚きを感じてきました。それで、折に触れて古い紋帳や研究書を蒐めています。

外国でも早くから日本独自の紋が注目され十九世紀末に英語版で紹介されました。以来、意外と数多くの本が出版されていますが、最近ではアメリカのＪ・Ｗ・ダワー著『エレメンツ オブ ジャパニーズデザイン』（一九七一）が美しく、収録された紋の全てが上絵師河本清氏の原画、七千点から選ばれたということが感動的でした。この本は日本でも翻訳されています『紋章の再発見』白石かず子訳、一九八〇、淡交社刊）。

研究書の方では、日本ではじめて紋章学を体系づけた沼田頼輔氏の『日本紋章学』が大正十五年に発表されました。原本は長い間、絶版になっていましたが、昭和四十三年、人物往来社から新装版が刊行されています。

現在でも紋の研究は『日本紋章学』を抜きにしては考えられないと言われていますが、

はじめてこの本を開いたとき、非常に奇異な思いがしました。千四百ページの大著のうち、おびただしい資料の引用は学術書ですから当然のこととしても、引用されている全ての紋の感じが全く違っていたからです。

私が小さいころから見て来た紋帳の、整然とした紋とは違って、なんだか弱々しい、素人が描いたような紋ばかり紹介されている。当時、立派な紋帳が数多く流布していたはずですが、そこからの引用は一つもない、ということは、なにかわけがありそうです。

それ以来、紋の研究書や一般教養書は数多く刊行されましたが、だいたいは『日本紋章学』の道を辿っています。つまり、本の内容は紋の分類やその紋を使っている家の家系や由緒の説明に費やされているだけです。紋を歴史的な遺産としてとらえ、紋を作り出した職人の技術的な重要さにはあまり目が向いていない。

もちろん、紋に魅力を感じているデザイナーも多く、そうした面からの美術書も少なくはないのですが、上絵師が見るとどこかもどかしい気持がしてなりません。

その理由ははっきりしていて、毎日紋を描き続け、紋の難しさや面白さを一番よく知っているはずの、上絵師が書いた本が一冊もこの世にない、ということです。

これは、上絵師に限らず、どの職人でも同じで、職人は腕が一番。理屈をこねたり能書きを並べたりするものではない、という風潮が昔からあります。また、職人は一度職場を離れると、仕事のことは考えたくなくなる。というので、職人が書いた本というのは極めて稀です。私も同じで、若いころは絵筆を放すと、すぐ家からいなくなる、というくちで

した。
ところが、中年になってから趣味で書いた小説が活字になり、いつの間にか注文に応じてエッセイも書いていました。古い歴史を持ち、魅力的な形に満ちていながら、今の人たちにはあまり紋の知識がない。なかには、自分の家の紋さえ知らない人たちも少なくない。そういう分野はエッセイとして適しているので、紋をテーマとした文章をかなり書いてきました。
そのうち、昭和六十三年、小説新潮の一月臨時増刊号『時代小説大全集』で、紋に関する長めのエッセイを、と注文が来たとき、すぐ『紋章上絵師の紋章学』という題が決まりました。

紋前史

神代の昔、事代主命は民を集めて、色色な物品の交易をする市を開きました。そのとき、物品が入り混ざらぬように目印をつける。たとえば、Aの人が持ち寄った品には柏の葉を結び、Aの衣服にも同じ柏の葉を付けておく。Bの人なら品物と衣服に蔦の葉を、という工合で、これが紋所のはじまりだとあります。

明治三十年（一八九七）に刊行された『伊呂波引定紋大全』（盛花堂）という紋帳の序文にそう述べられていて、私などは紋帳が好きなせいもあって、すぐなるほどと思うのですが、この説が専門の研究書に引用されたことは一度もない。

というのが、昔から紋章研究の先生と上絵師はあまり反りが合わなかったようです。日本ではじめて紋章学を築きあげた沼田頼輔氏は、著書の中で「坊間の紋帳は誤りが多い」と指摘し、一度ならず「心なき上絵師」という言いかたをしています。それですから坊間の紋帳の説などには見向きもしないはずです。では何を拠りどころにしてそんなことを言うのか、と突っ込まれれば困ってしまう。冒頭の説でも、もちろん古い史籍のどこを探してもそんな記述はない。あればとっくに先生

方の目に止まっているはずでも、そんな堅いことを言わなければ、この説はなかなか説得力があります。まず、紋は人と物とを結び合わせる記号として発生したという考え。それはおそらく正解に違いありません。

子供が小学校に入学する前、どの親も大変忙しい思いをします。ランドセルや教科書はもとより、持物の全てに名前を記さなければならないからです。学校へ持って行く子供の持物の全てに名前を記さなければならないからです。鉛筆や消しゴムというような小さな物にまで一つ一つ名を入れなければなりません。まだ文字がなかった時代はどうするか。神代の時代の市のような記号を用いたでしょう。

文豪、幸田露伴は紋に趣味を持っていた一人でその研究の結果を『紋の事』(『露伴全集』一九七八〜八〇年、岩波書店刊)という文章に残しています。

そのはじめに、アイヌ民族が自分の持物に、小刀の先などでごく単純な印を付けていることに注目しています。それは鳥の足の形のようなものや、片仮名のイの字のような形だったりですが、それによって他人の所有物との混乱を防ぐのだそうです。

はじめは親に名を書いてもらっていた小学生も、だんだん成長するうち自分で持物に名を入れるようになる。そのうち、ローマ字を覚えると、気取ってイニシアルなどを使うでしょう。絵心があればもっと洒落たこともできて、漫画家の田河水泡はサインのかわりに絵の隅にオタマジャクシを入れていました。これが、自分一代ではなく、子や孫に伝わったら立派な紋なのですが、水泡先生、晩年にはオタマジャクシに手足を生やして蛙にして

しまいました。

とにかく、人と物を結び付ける記号が紋のはじまりです。はじめ単純だった印が時代とともに洗練され、模様の形になる。その形は自分一代ではなく子孫に伝えられ、家の象徴となって、紋と呼ばれるようになったのです。

ところで、紋という文字はもちろん中国から渡って来た漢字で、織物に織り出された模様の意味ですが、その模様を個人、あるいは家の象徴とする習慣は中国にはありません。幸田露伴も「支那の古い絵を見ましても、蘇東坡が紋を付けたということもなければ、あるいは周公孔子というような人が紋をつけていたということもない。ずっとその後の元あるいは明あたりの小説雑書を見ましても紋云々ということの話はないのであります」とふしぎがっています。

ヨーロッパには紋章がありますが、王侯貴族だけが用い、日本のように一般庶民も紋を持っているわけではないので、かなり日本の紋という概念とは違っています。日本が世界に類のないような紋の文化を育ててきた。私の考えでは民族性だと思います。とにかく日本人は模様が好きな民族だった。それは、縄文時代の出土品を見るとよく判ります。

今、私たちが見ることができる最古の模様は、古代の土器です。縄文時代は紀元前一万年前後にはじまって、紀元前五、四世紀まで継続した時代です。

この長い時代に作り出された土器には独得の縄目模様が普遍的で、縄文時代、縄文文化の名が付けられました。

もっとも、模様に使われたのは縄目だけではありません。身の廻りにある自然も用いられました。

貝や魚の骨、植物などが主に用いられました。手でこねて作った土器を焼く前に、貝を押し付けて模様を作るのです。貝の種類、貝の背や腹縁を使うことで、模様はいろいろに変化させることができます。

あるいは竹管やオオバコなどの花茎を土器の上に回転させて作った模様もあります。

そのうち、自然の形そのままを使うのではなく、竹管などを加工して施文の道具にするようになりました。施文具のはじまりです。竹の先端を切って爪形文、または、軸に特別な形を彫って、これを土器面の上に回転させるなど、さまざまな工夫が凝らされています。

さて、縄文時代を代表する縄文となると、これがまた実に千変万化であります。

まず、簡単なのは撚り紐を土器面に押し付ける押圧縄文から、紐を土器面に回転させることが行なわれます。これによって、紐の太さや撚り方によって、さまざまな模様が作り出されます。

縄文人はそれにも飽き足らず、紐に結び目を作って模様に変化をつけてみる。あるいは、棒に紐を巻いた施文具を作って、これを土器面に回転させてみる。この紐の巻き方の工夫で、斬新な模様を数多く作り出すことができるわけです。

21 紋前史

押圧縄文

貝殻文

撚り紐の回転による縄文

魚骨押捺文

組紐回転文

オオバコの花茎の回転による擬縄文

撚り紐を巻きつけた棒の回転による撚糸文

竹管による爪形文

施文のいろいろ（古代史復元3『縄文人の道具』講談社刊より）

渦文（遮光器土偶）
（『縄文人の道具』講談社刊より）

渦文（火焔土器）
（日本の美術29『文様』至文堂刊より）

　縄文はアメリカ大陸や太平洋諸島にもわずかにありますが、日本のように多種多様な模様は作られていません。八千年以上に及ぶ長い間、世界に類例のない縄文にこだわり続けた縄文人の心情はなんだったのでしょう。

　それを思うとき、私は一つの円の中に、無数の紋を作り出したことと通じるところがあるような気がしてなりません。

　縄文時代には、強烈な個性を持つ、火焔土器や、無数の土偶も作られていました。

　火焔土器は、土器の上部の把手（とって）に施された、火焔あるいは鶏頭を思わせるような、豪華な装飾に特徴があります。その多くは複雑な渦による装飾によって構成されていて、実用性や装飾性をはるかに越えているので、特別なときだけに使われた祭具だという説があ

ります。
 土偶も人形のような愛玩物として作られたのではありません。
 しばしば、大量の土偶が発見されることがありますが、そのいずれも意識的に壊されていて、そのばらばらの破片を組み合わせても完全な形には戻りません。
 それが、なにを意味するかは判らないのですが、大勢の人たちが土偶を持って集まり、なにかの神事のうちに壊されて、その破片をおのおのが持ち帰り、残りはまとめて棄却されたと言われています。
 土偶は大自然の神秘、精霊など目に見えないものを人の形によって表現しようとしたものでしょう。そのため、奇怪な形が多く、地方や時期によってさまざまな異形に作られています。これは独自の性格や形姿を持つ多くの神神を信仰してきた日本人の始原的なものが感じられます。
 その中でも、縄文晩期の亀ヶ岡文化の象徴ともいわれている遮光器土偶は、不可思議な形で私たちに衝撃を与えています。この、異星人が宇宙服を着たような土偶には、渦巻模様が施されています。
 火焔土器や遮光器土偶の渦巻模様。永遠や無限を感じさせる渦巻は、縄文時代にも神秘な文様として扱われてきたのです。
 そのほか、縄文時代には、人物や動物を一定の規則に従って配列した模様も多くあります。これはある神話的な物語を表現しようとしているようです。

このように、土器に施された模様は、ただ装飾のためばかりでなく、呪術的な意味や物語の意味が込められています。他の縄文模様も、なにかの記号か、あるいは集落の印かは判りませんが、なにやら紋への胎動が聞こえてくるようです。その模様が製作工房の記号か、あるいは集落の印かは判りませんが、なにやら紋への胎動が聞こえてくるようです。

南は九州から北は北海道まで、八千年もの間、粘土を手捏ねりで土器にしていた時代を思うと、途方もなく悠久な感じに襲われ、夢でも見ているような気持になりますが、やがて、縄文の晩期には、大陸から新しい技術が渡って来て、しだいに縄文文化に変化が起こりました。

弥生時代のはじまりです。

北九州に起こった水稲農業を主とした文化は、土器にも影響を与え、弥生式土器が作られるようになりました。

弥生式土器は高温で焼き上げ、薄手で赤褐色をしており硬いのが特徴で、前時代の荒荒しく逞しい装飾に対して、器物の造形的な美しさを追及しています。

土器面の模様も、あまり派手ではない線描きが好まれ、山形模様、渦、流線模様などが作られました。総じて前時代より洗練された感じです。弥生式土器は明治のはじめ、東京本郷の弥生町で出土したのでその町名が当てられました。北九州で起こった文化は、急速に日本中に拡がっていったのです。

紀元前一〇八年に漢の武帝は朝鮮半島に進出しました。そのころ「倭人」が半島に使いを送っていたことが記録に残されています。

また、紀元五七年には博多地方の奴国が光武帝に朝貢し印綬を受けました。天明時代に筑前の志賀島で発見された、有名な「金印」であります。

このように、大陸との交流が行なわれ、画期的な技術が伝わりました。青銅器と、鉄器です。

そのうち、国産の銅や鉄によって、銅鉾や銅戈、そして銅鐸が作り出されるようになります。とりわけて釣鐘を扁平にしたような銅鐸の形と模様は、多くの人の注目を浴びています。

銅鐸は日本独得の銅器で、祭具だろうというのが通説になっています。とすると、表面の文様も、ただの装飾ではなさそうです。文様は縄文期からの渦巻や三角、格子などの幾何学文様が引継がれている上、より鮮明な人物や家屋、動物など、絵画的な模様が加わります。呪術的、あるいは神話的な物語が込められているのでしょう（最近、銅鐸は煮沸道具であるという新説が現れました。今後の研究が注目されます）。

その銅鐸は主に西日本に分布していましたが、あるとき突然、一斉に姿を消してしまいました。

中国の歴史書『魏志』の「倭人伝」によると、弥生時代の後期に「倭国大いに乱れ、相攻伐して年を歴たり」とあります。新しい技術革命による生活が国を乱す原因となったよ

26

渦・流線文

山形文

袈裟襷・渦・三角文

三角文

人物・家屋・動物文

(『文様』至文堂刊より)

うです。

「倭人伝」によると二世紀後半には「鬼道を事とし能く衆を惑わす」卑弥呼が女王となり邪馬台国が成立しました。そのあとで、大量の銅鐸が各地で一括して埋納されたようです。

それと同時に、縄文期から続いて来た模様のほとんどが姿を消し、渡来した仏教美術が主流を占めることになります。

この邪馬台国の位置については、九州地方と畿内地方の両説があり、畿内説では邪馬台国は大和朝廷であって、このころ九州をも支配する国家が成立したことになります。

大和朝の初期、古墳時代には弥生式土器系の土師器が作られていましたが、これまた大陸から新しい技術が導入されます。良質な粘土をロクロによって成形し、窖窯によって高温で焼成する方法です。こうして作られた土器を須恵器といい、暗青色で硬質なのが特徴です。

須恵器が出来てから、土師器は煮炊き用、須恵器は貯蔵用、祭器としても用いられました。

この技術で、埴輪も焼成されています。当時、数多く作られた巨大墳丘の上や周囲に並べられ、円筒埴輪と形象埴輪とがあります。円筒埴輪は忌垣として使われ、形象埴輪には、人物、動物、器具、家屋などがかたどられています。

埴輪は副葬品でありますから、縄文時代の土偶とは違い、自由奔放な造形はありません。

被葬者ゆかりの文人、武人、巫女や女子、童児たちが正装している姿が写実的に作り出されています。

この埴輪は当時の風俗を知る上でも貴重ですが、人物埴輪の衣服には、三角の鱗形、円文や弧文などが刻まれたり彩色されたりしています。また、首飾りや腕輪や耳飾り、あるいはさまざまな髪形を工夫していて、相当なおしゃれだったことが判ります。

円筒埴輪には、欅模様、渦、菱、円模様などが刻まれています。

また、古墳時代には不思議な模様が加わりました。銅鏡や円筒埴輪、装身具などに見られる直弧文です。この模様は直線と曲線とで組み合わされていて、一見、不規則に思えます。直弧文はこの時代にだけ多く現れ、呪術的な模様だろうとされているだけで、本当の意味は判りませんがそのうち、エジプト文字のように、突然解明される日が来るかもしれません。

高松塚古墳で有名になった、美しい石室壁画も多彩な仏教美術で満ちています。描かれている人物の衣装も中国風で、壁画の文様も大陸から渡って来た、龍や獅子、鳳凰、そして四神。四神というのは四方を守る獣神で、東は青龍、西は白虎、南の朱雀に、北は玄武。この四神を四季に当てて、青春、白秋、朱夏、玄冬という語が生まれました。また、江戸に伝わり、四本の剣にそれぞれ四神の旗をかかげた四神剣として、祭には必ず持ち出されていました。この時代の刀の柄の上の部分、柄頭といいます

29　紋前史

鋸歯文と直弧文（『文様の手帖』小学館刊より）

北の玄武

西の白虎　　　　　　　　　東の青龍

南の朱雀

正倉院古鏡（『日本装飾大鑑』光村推古書院刊より）

すが、柄頭に環状の飾りをつけることが多く、龍や獅子の透かし彫りが施されています。その中にわずかですが忍冬唐草が姿を見せています。

この模様はスイカズラ(忍冬)属の植物の総称として、ハニーサックルと呼ばれています。エジプト、アッシリアに起こり、ギリシャで形成され、東ローマ、ペルシャを経て、インドから西域に伝えられて中国に至ったのも、シルクロードをはるばる旅して日本に来たのです。

柄頭につけられたのはパルメット系のハニーサックルで、「御物聖徳太子画像」の中に描かれている厩戸皇子たちの腰に佩いている刀の柄の模様がこの種のものだといわれます。忍冬唐草は次の時代には、仏像の光背や厨子に施され、仏教美術の装飾として、なくてはならぬほど多方面で愛用されるようになりました。のちには唐草模様と風呂敷の代表的な柄になり、紋にも作られ、幕末に流行した蛸唐草になります。

ヨーロッパと日本を結ぶ中間地の中国では、はじめて宇宙を創ったという、伝説上の皇帝伏羲、その妻で二代目の皇帝女媧。なんとこの二人は、上絵師に欠かせない分廻し(コンパス)と定規を持っているのです。

伏羲と女媧の肖像画を見ると、二人の下半身は縄状に絡み合っています。これは、人間は元は蛇だったという中国の神話によっているという。

それはともかく、分廻しと定規があれば、正三角形から正方形、正五角形と、あらゆる

31 紋前史

パルメット式柄頭　　獅嚙式柄頭
（古代史復元7『古墳時代の工芸』講談社刊より）

丸に唐草

蛸唐草古伊万里
（『日本装飾大鑑』
光村推古書院刊より）

聖徳太子画像
（『古墳時代の工芸』講談社刊より）

形が割り出されます。小さいのは複雑な文様、大きいのは前方後円墳まで作図することができます。この技術をはじめて見た人は、我が身が最初にコンピューターに出会ったときのように、びっくり仰天したことでしょう。

ついでに、上絵師が使っている分廻しを紹介しましょう。

職人が使う道具というのは、無駄なものが一切ない簡潔なものばかりですが、この分廻しも二本の竹の棒をつないだ素気ないほどの道具です。しかも売っているのは未完成品。上絵師はこの分廻しを自分の好みに削って使うのです。

ところが、扱い馴れると、この単純な分廻しが、世界中探してもこれほど優れたコンパスには出会うまいと思うほど使い易いのです。

なにしろ、右手の指先だけで簡単に円の半径を変えることができる。力の入れ加減で線の太さも自由自在です。針は錆びれば何度でも取り替えられる。筆も古くなったら外して新しいものに差し替えればいいので、ほとんど一生使えます。

線を引くには定規を使います。上絵師の定規は鯨尺で五寸、薄くて中央に溝が彫ってありますから、筆とガラス棒を箸のように持ち、ガラス棒の丸い先を溝に当てて、溝と平行に線を引くわけです。

さて、時代は移って飛鳥時代。仏教文化が次次と渡来し、文様もにわかに賑やかになりました。

分廻し

市販のものは
この軸はクジラの骨を使う
この部分を好みの太さに削る
針を糸で固定する
針

完成品

上絵筆を分廻しに合わせて切る
巣に穴を開けて差しこむだけ
取替自由

伏羲と女媧

上絵師（葛飾北斎画「絵本庭訓往来」。『北斎の絵本挿絵』岩崎美術社刊より）

現存する世界最古の木造建築物、法隆寺に収められている美術工芸は、中国六朝時代の様式を受け入れたものが多く、新しい文化が片端から吸収されて、次の時代でそれが発展していきます。

前代のいろいろな文様は、主として仏像の装飾彫刻、銅鏡などの調度や壁画で、織物としては初歩的な錦技法が行なわれ、複雑な文様は刺繍するか、顔料で描くといったものでしたが、このころから中国の隋、唐の技法が渡り、綾織、錦織が大いに進化して、豪華な織物が作り出されるようになりました。また、国内でも麻や絹の生産が拡大し、中央の織部司へ納められていました。それで、複雑な織文様も可能になったのです。

織物の模様種類も前代からの忍冬唐草などに加え、釈迦が好んだという蓮花や、想像上の植物、宝相華、それに松竹梅や四季の草花が目白押しです。

動物ではこれも空想上の動物、麒麟、花喰鳥、天馬、迦陵頻伽など数え切れないほどで、更に、天人や仙人、楽人や軽業師なども加わります。

幾何学模様も前代からの、鱗形、格子、縞、菱、亀甲、渦などが出揃っています。

はじめは、これらの模様は公的な場所では自由に衣服に用いることができませんでした。六〇三年、中国の制度を取り入れ、聖徳太子と貴族たちが冠位十二階を定めましたが、そのなかで、身分によって服装の織り方から染色の色、文様の種類が規制されていたのです。

織、染、刺繍が更に進歩した平安時代末期になると、その制度は更に整えられ、有職文

35　紋前史

桐竹鳳凰文

小葵文

雲鶴文

鳥襷文

雲立涌文　有職文様
（『文様』至文堂刊より）

人物と宝相華文（『文様』至文堂刊より）

浮線綾
『文様の手帖』小学館刊より

臥蝶（伏せ蝶）
『文様の手帖』小学館刊より

蛮絵
（日本美術大系8『染織』講談社刊より）

様として近世にまで伝えられました。
　天皇の礼服は黄櫨染という赤の地に、文様は日月に龍、鳳凰や孔雀、桐などが並べられています。摂家は丁字唐草、関白は雲立涌、太閤は雲鶴といった工合です。
　平安時代、宮廷での男子の正装は、束帯といって、下襲の上に袍という表着を着、この袍に有職文様をつけていました。
　女性ですといわゆる十二単。表着を唐衣と呼び、これが有職文様です。
　それまで、衣服や文様は唐様一色でしたが、有職文様がはじまるころには、しだいに平安貴族好みに作り変えられていきました。
　平安時代のはじめには、遣唐使の制度がなくなり、唐風の模様離れが起こ

37　紋前史

遠菱

繁菱

雷文

入子菱

(『日本語大辞典』講談社刊より)

ったのです。

だいたい、仏教とともに渡って来た文様ですから、どこか抹香臭い。また、重厚でごたごたした感じが平安人の好みに合わなかったようで、従来の文様はつぎつぎに仏教的な臭いが消され、優雅な形に造形されていきました。

それには織物技術の進歩も大いに関係してきます。

織り糸を浮かせて文様にする方法、経糸と緯糸を斜めにかけて菱形文様を作る技術、これを更に進めて、大きな左右対称の円形模様を縫取織の手法で表す。この円形模様を特に浮線の綾、略して浮線綾と呼ぶようになりました。

この円形文様は、公家の随身や舞楽の袍に用いられていた蛮絵(盤絵)の影響ともいわれています。蛮絵は版木

による捺染で、その素材は獅子、尾長の鳥といった異国風のものによる浮線綾が左右対称形にこだわったのと違い、写実的な図が多くあります。
浮線綾は花文様のほか、特に蝶が好まれて、浮線綾の蝶を浮線蝶と呼ぶようになります。のちには伏せ蝶と当て字を使うことがあって、蝶が伏せている形だから伏せ蝶だと述べている文書があります。
綾織の菱文様にも、新しい工夫が凝らされました。繁菱、入れ子菱、遠菱、雷文など幾何学的な作図によるバリエーションが次々と作り出されました。

ところで、右上のマークはなにか判りますか。若い人に訊くと、ほとんどの人は知りません。私が若いころはしょっちゅう目にとまっていた、実はこれ、東京都の紋章なのであります。今、残っているとすると、古いマンホールの蓋ぐらいでしょうか。現在はシンボルマークとして東京の頭文字からTの字をかたどったものが使われています。形は似ていますが銀杏ではないのだそうです。東京に限らず、各県や市でもそれぞれマークが作られています。

一時、流行した文様が、気がつくとなくなっていた、ということがあります。平安時代もそうで、それまで盛んに室内装飾や高級調度品に使われていた、空想上の理想の花とされる宝相華や、これも空想上の動物、麒麟や花喰鳥などです。
猛獣や猛禽類ははじめから有職文になりませんでした。

忍冬唐草はしだいに牡丹唐草に姿を変えていきます。

今までには見られなかった新しい文様も数多く作り出されました。平安貴族たちがとくに好んだのは、自然の風景や木や草花、そして身近に見られる、蝶や雁や千鳥などの小動物でした。

これらの模様は、そののちに完成する日本の文様の基礎をなすものであり、同時に紋の主な素材のほとんどが出揃い、紋が誕生する機運が整えられたことになります。

紋の誕生

平安時代の風俗画を見ますと、なにより、沢山の大きな紋をちりばめた豪華な牛車が目を引きます。

牛車は公家の乗用車、朝夕の都大路は数数の牛車でごった返していました。物見遊山にも牛車を使う。駐車場はいつも満席、『源氏物語』の車争いの場は有名で、車争いの語は辞書にも載っているほどです。

今でもそうですが、自家用車はその人の顔にあたると言っていい。公家たちのどの牛車も華美を極めている。その牛車が押し寄せると、さあ、自分の車がどこにあるのか、探すのに大変な思いをしたことでしょう。そのため、特定の模様を牛車に印すようになりました。それは同時に装飾の役目もはたします。その場合、いつも自分が用いている有職文をつければ、権威の誇示にもなります。

また、有職文ではなく、趣味的に模様を選ぶ人も多い。最近では元総理大臣の海部氏の水玉模様のネクタイが有名でした。第一礼装はテイルコートやタキシードですが、そのほかたいていのところには水玉模様のネクタイを使い、水玉というと海部総理を連想するほ

どになりました。

昔も同じで、私的な集まりでは自分の好みの模様を衣服につけたり、調度品の模様に使う。そして、牛車にもこれを印すようになるのは自然のなりゆきでしょう。

もちろん、はじめは装飾が目的ですが、それが一代だけのものでなく、子や孫も踏襲することになると、だんだんに模様と家との結びつきが強くなり、使用者も家の象徴として意識をし、他人もこれを認めるようになります。こうして、紋という新しい形式の模様が誕生しました。

紋の解説書の中には、牛車の紋があまりにも強烈なためか、紋は牛車からはじまったと述べている本も見かけます。ですが、自分の好きな模様を愛した公家たちは、牛車に使用する以前にも、衣服や調度などに使用していたはずです。紋の起こりが贅を尽した牛車からだとするのはたいへん劇的ですが、やはり自然発生的に紋が生まれたと考える方が妥当でしょう。

紋を育てはじめた公家は、更に形の洗練を加え、素材の取捨選択を行います。

たとえば、鎌倉期のはじめ、後鳥羽上皇は大層菊の紋を愛しまして、衣装や車はもちろん、調度品や懐紙にまで菊の紋を印しました。前に述べたように天皇の正式な象徴は日月に龍などですが、今ではそれよりも十六の八重菊の方が有名になりました。この太陽を連想させる紋と全く同じ模様が、すでに古代ギリシャで作図されています。古代ギリシャでは水生植物の睡蓮が神

聖視されていまして、この花を横から見て作図した模様をパピルス、真上から見て形をロゼットといい、このロゼットが十六菊と同じ形なのです。

これが、中国に渡って菊の模様とされました。菊は中国原産の薬用植物で、花は観賞用として盛んに栽培されています。九月九日を重陽の節句といい、山に登って菊酒を飲むという行事は、杜甫の「登高(とほ)」という有名な詩がありますから、改めて述べることはないでしょう。

平安時代の貴族もその中国に倣い、毎年、菊花の宴が盛大に催されていたのです。後鳥羽上皇が菊の紋を用いると、朝臣は菊使用をさし控えるようになり、菊の権威は高まるばかりでしたが、時代が下って宮廷の力が弱まると、菊は薬屋の看板として用いられるようになってしまいました。

前の時代、仏教とともに伝来した模様のうち、獅子(しし)、虎、羊、鹿とかいった動物、あるいは麒麟(きりん)や天馬といった空想動物も有職文様と同じように紋に採用されませんでした。西洋の紋章には取上げられている人魚や人体の一部もありません。寺院の欄間(らんま)などによく見られる天人もなく、前にも述べたように魚類もない。

平安貴族が好んだのは、風雅な植物や花で、今でも紋の半数以上は植物で占められています。

獣や鳥は身近に見ることのできる可愛らしいものに限り、紋に作図されています。ちょうど、公家が有職文を作ったときと同じです。

43　紋の誕生

浮線寓生	浮線綾菊の丸	ロゼット
浮線剣花菱	浮線菊	八重十六菊
浮線綾藤の丸	浮線綾藤の丸	牡丹唐草
西本願寺藤	八つ藤	近衛牡丹
九条家藤	浮線桜	唐花

奈良時代に中国より渡って来た宝相華は、日本の風土のなかで、しだいに形を変えはじめました。元元が空想上の花ですから、どんな変化もできるわけで、しまいには牡丹と区別がつかなくなりました。有職文の牡丹唐草がこれで、更に近衛家では牛車の紋となり、現在、近衛牡丹と呼ばれています。

また、忍冬や芍薬と交配されたかのように、瑞花という新しい模様が生まれました。これものちに紋になった唐花です。

また、円形模様の浮線綾も紋の恰好な材料であります。

浮線綾菊は浮線綾の紋になり、菊が独立して皇家の紋になったことはすでに述べました。浮線綾藤の丸は、九条家藤、西本願寺藤をはじめ、数多くの変化形を生み、また八つ藤の原型でもあります。

そのほか、浮線桜、浮線寓生、浮線剣花菱など数多くの浮線紋が作り出されました。

その中でも蝶の人気が一番高かったようです。

蝶は古代から衣服や調度品などに数多く描かれてきました。日本各地で約三百種の蝶が飛び交い、紋になった蝶の変化形も当然ながら数が多い。紋の蝶を大別しますと、なかば羽を拡げて止まっている揚羽蝶、浮線綾から転じた浮線蝶、二羽が対い合った形の対い蝶の三つです。

空想上の瑞鳥、鳳凰が棲むとされている桐も、中国から渡って来た伝説によるものです。日本の模様はその白桐の形で、瑞もっとも中国の桐は梧桐で、日本の白桐とは違います。

45　紋の誕生

丸に揚羽蝶

浮線蝶

対い蝶

古礼等鶯

古斗畑珂

鎌倉時代手笘

呉倚ノ文

蒔箔

蝶のいろいろ（森雄山著『日本古代模様』山田芸艸堂刊より）

祥を重ね合わせています。

桐が衣服に用いられたのは平安のはじめ、天皇が桐竹鳳凰文を用い、菊のときと同じように、貴族たちが桐の使用を遠慮したため、桐は菊とともに皇室の紋となりました。

もっとも、桐の場合、天皇が勲功のあった者に下賜することがあり、菊のように専用の紋ではありません。

明治にはじめて作られた二十円金貨には、表に皇室の象徴である日月の旗と、菊、桐の紋を配し、裏にはこれも帝王の象徴である龍をデザインしてあります。作者は江戸の彫金の名工、加納夏雄で、その技術に外国人の技師もびっくりしたそうです。以来、硬貨のデザインに菊や桐が多く用いられましたが、戦後は富士山や稲、鳩がこれに変わりました。そして昭和三十年の旧五十円ニッケル貨には横見の菊が復活、現五百円硬貨には桐が登場しています。

桐も蝶と同じように、数多くのバリエーションが作られていますが、代表的な紋は五三の桐と五七の桐で、いずれも花の数からその名が付けられました。

ところで、木瓜はその使用家数からいっても、完成された形の美しさからいっても、一、二を争う代表的な紋です。紋にあまり関心のない人でも、名だけは聞いたことがあるはずです。

にもかかわらず、木瓜の原型はなにかというと、これがとても判りにくい。文字通りにバラ科の植物、木瓜だといい、あるいは木瓜の切口だというような俗説が通

紋の誕生

五三の桐

五七の桐

桐のいろいろ（『日本古代模様』山田芸艸堂刊より）
新田家旗丈 / 足利家敏 / 硯屋鎗鞘 / 同 / 菊池家旗ノ文 / 同旗ノ紋

桐竹鳳凰麒麟文
（『江戸事情』第6巻、雄山閣出版刊より）

旧二十円金貨

旧五十円ニッケル貨　桐一銭銅貨

っていることがありますが、いずれも違っています。木瓜ほど紆余曲折の歴史をたどって来た模様もちょっとないでしょう。傍道にそれたついでに、そのころ完成された木瓜の紋について、述べてみましょう。元はといえば、これも中国から渡って来た模様で、窠という、鳥の巣のことです。三日月形を円形に配した中に、鳥がいたり卵が入っていたりする図で、唐代では官服の模様にされていたらしい。

日本ではこの図形を織物にして、御簾の上部を飾る帽額に使っていました。すなわち、木瓜は帽額の模様のことなのです。

無学な画工はしばしば平気で当て字を使い、学者先生を惑わします。帽額を木瓜、鞆絵と書くべきなのに巴。橘を立花、酢漿草を片喰。これはもう世間でも通用しますが、鷹の羽に高羽、龍胆に林戸、浮線紋に風船紋の字を当てたりすれば、学者先生ならずとも、顔をしかめたくなるでしょう。

窠の紋は多くの織物に織られたり、公家が車や衣装の紋に使ったりするうち、原形がいろいろに変化していきました。

今、その原形に近いのが、徳大寺家花角で、そのころ周囲の形が四つの窠、中には花角と卵の変形かと思われる花柄が配されています。

そして、およそ原形を想像することが不可能なほど、木瓜としての形がほぼ整い、瓜が四つで楕円のものを横木瓜、丸形を四方木瓜と呼ぶようになりました。本来の窠としては

窠に霰文
(日本の美術26『服飾』至文堂刊より)

四方木瓜　徳大寺家花角
五瓜に唐花　丸に木瓜

四方木瓜が主流であるにかかわらず、その完成美で木瓜と言えば横木瓜を意味するようになりました。

一方、瓜を五つにした紋は五瓜に唐花と呼びます。その一つに織田信長が使った織田瓜があります。

あとは有職文様からの幾何学模様や、吉祥的な形や仏具などが紋に選ばれています。

古代から土器や銅鐸に印されていた山形や襷模様も紋に用いられました。

そうした古典的な幾何学模様の割り出し方が、江戸時代の紋帳には必ず載っています。

そのうちの一冊『早引定紋

鑑』(天保四年〈一八三三〉、須原屋刊)から代表的な模様を紹介しましょう。

「鱗形」　古代から各地で見ることができます。日本では鱗と呼び、その形が強烈であるところから、能や歌舞伎に登場する鬼女の衣装に用いられています。紋では正三角形を三つ重ねた三つ鱗、二等辺直角三角形の三つ鱗は北条時政が用いて有名になり、北条鱗と呼んでいます。時政が江の島に願かけたとき、夢の中で美女と会い、それが大蛇となって海中に沈んだ。気がつくとそばに三つの鱗が落ちていたという話。

「麻葉」　古代から重要な衣服の原料、麻の葉の連続模様です。吉祥的な意味もあり、子供の産衣に用いたりします。その一つを取り出して、麻の葉が紋になっています。江戸中期にはこれを表紙にした麻の葉表紙本が流行しました。

「蜀紅」　中国の蜀江の産、蜀江錦の代表的な模様です。紋ではその八角の部分を取り出し、これを隅切角と呼び、正八角形と区別しています。隅切角の中には他の紋を入れることが普通ですが、一番一般的なのは図に示す隅切角に算木です。算木は易で使う道具で、神聖視されてきました。

「籠形」　竹籠の編み目模様です。縄文時代後期には籠の内側に粘土を貼りつけて形成した籠目土器が出現しました。紋になった籠目は魔除けの印とされています。この星形六角形はイスラエルの王、ダビデの象徴として、ダビデの星と呼ばれています。ちなみに、星形正五角形はこれも呪符の形で、日本では陰陽道の祖、安倍晴明が使いました。この人には不思議な話が数多く伝わっています。庭の草をつみ取って投げると、蛙が草の下敷にな

51 紋の誕生

三つ鱗

麻の葉

安倍晴明紋

籠目

『早引定紋鑑』

ペンタグラム

隅切角に算木

って平につぶれ死んでしまった。あるいは、紙で鳥の形を作って投げ上げると、空中で白鷺となったなど、魔術博士の感があります。また、ダビデの子、ソロモンでソロモンの星とも呼ばれます。一方、ペンタグラムとして、図のように人体と対応するので神聖で正しいものの印ともされています。ただし、魔術の儀式では逆五角形にして悪のシンボルとします。晴明印とペンタグラムの関連はよく判っていませんが、正五角形に神秘的なものを感じるのは洋の東西を問わないようです。

「網形」 魚を獲る投網を模様としたもので、着物の柄や焼物の柄でお馴染みです。紋としては網目そのものより、浜辺に山形に干した形の干網を使う方が多い。東京浅草の浅草寺の神紋が三つ干網ですが、隅田川で小さな金の観音像が網にかかり、これを祀った、という由来によるものです。

「三重襷」 三重の菱形模様です。ヒシ科の一年生水草の実が原型とされています。菱の紋もまたそれ以上です。綾織物の技術が進むにつれて、数多くの菱が作り出されてきました。図は有職文から転じた幸菱です。紋は複数の紋を組み合わせることが多いからです。

「七宝菱」 七宝は美しい七宝焼とは関係なく、四方が転じて七宝となったといいます。割り方の図は菱になっていますが、本来は円が四方に無限に拡がる連続模様で、紋では中に花菱を入れると均衡のいい美しい形になります。

「立涌」 規則正しく縦縞のように並べられた波形の模様です。立涌のふくらみの中には雲や花が組み込まれて、雲立涌や菊立涌の有職文になりました。紋ではあまり見かけない

53　紋の誕生

三重襷
下地ハ二重ひし人ノ上より/をしてこまかふ入り/とするひ一つ又あさく/[ヘ]

細輪に四つ網

幸菱

細輪に三つ干網

七宝に花菱

菊立涌

網形
下地ハ十かりんどの罫/とるみるべし

立涌
下地、十文字とハく/るらい肉の角のかたち/雲立涌菊立涌あるよし

七宝菱
下地にこびしを/そとをきてとも挽/ラ引くべし

『早引定紋鑑』

のですが、立涌が原形ではないかと思われる紋の注文を受けたことがあるのでここに載せておきます。名称は判りませんでした。

「亀甲」 亀の甲羅に見立てた名称です。毘沙門亀甲は毘沙門天の衣装に用いられている模様です。毘沙門天はインドの神で、日本に渡って七福神の一神になりました。また、亀甲に剣花角は出雲大社の神紋です。出雲は古代日本の北に当たり、北方の守護神、玄武（一二八〜一二九ページ参照）に由来するといわれています。

「分銅菱」 この面白い模様は、立涌を十字に交叉させるとできあがります。その一つが分銅に似ているので、この名称ができたのでしょう。紋の分銅は、そのまま天秤ばかりの重しの形に作られています。

「青海波」 波の形そのものは有職文に見られますが、名称は元禄期に漆工師、青海勘七が形を正して大層流行したので、その名がつけられました。江戸の硬貨、寛永通宝の裏にこの模様のある銭は四文、通称波銭と呼ばれています。

「万字繋」 またの名を紗綾形といいます。この模様をよく見ると、複雑な一つだけのパターンで、全平面が覆われているのでびっくりします。実際にヨーロッパではこの形をプラスチックに作りパズルとして売っています。紗綾形もたいへん人人に好まれてきた模様で、歌舞伎を見ると、大名屋敷の玄関の襖の柄、町奉行所の白州で、奉行が中央に坐る、その背後の襖にも必ずこの模様が使われています。紋では卍紋の一つとして、その部分を取った隅立紗綾形があります。

55　紋の誕生

毘沙門亀甲

出雲大社紋

波銭

丸に分銅

丸に青海波

隅立紗綾形

『早引定紋鑑』

縄文時代には盛んに使われていた渦巻文は少なくなり、なくなったわけではありません。卍と巴に受けつがれました。その理由は判りませんが、渦巻より卍や巴の方が、正確な作図が簡単に描けるからだろう、と上絵師は考えています。

巴は多くの人に好まれて、今でもしょっちゅう見かけますが、ときどき、向きの呼称に問題が生じますので、ここでそれをはっきりさせておきましょう。

だいたい、渦巻とか卍とか巴といった、永久の回転を連想させる形は、古代人にかぎらず、現代の私たちも宇宙に拡がる銀河系や渦状星雲を写真で見ると、大変に神秘的な思いがするものです。ですから、渦巻は洋の東西を問わずどの民族も呪符的な文様としています。

卍は古代インドでは最高神ビシュヌ神の胸の旋毛だとされています。古代バビロニアやアッシリアでは太陽の象徴とします。中国ではインド系で、仏陀の胸や頭髪に現れる吉祥の印として尊ばれています。

敗戦後、日本に進駐して来たアメリカの兵隊が浅草の浅草寺の寺院を見て「ここにナチスの建物がある」と、びっくり仰天したという話が残っています。確かに浅草寺の屋根は吉祥紋としての卍が境内を見下ろしています。ナチスのシンボルマークも卍。ただしナチスのハーケンクロイツは普通の卍を裏返した卐（紋では右卍と呼んでいます）で、隅立といって角で立っている上に、丸でない円の中に収まっている。これを紋で表現すると

「石持地抜き隅立五つ割り右卍」とこうなります。この名前を聞けば上絵師は手本などなくとも、正確にハーケンクロイツを描くことができるのです。

石持とは地色に染め抜かれた白い円のこと。地抜きとは地色の色を使って紋を描くこと。つまり、普通の紋の描き方に対してネガの状態の意味。五つ割りとは卍が収まる正方形の縦横を正確に五等分し、その割りに従って作図することです。

中国では蛇がとぐろを巻く形とされている巴は卍と兄弟分と言っていいでしょう。巴は宇宙の意味です。韓国では二つ巴が国旗に用いられ、この巴は宇宙の意味です。昔、琉球では左御紋と呼び、国王の紋でした。鞆というのは弓を射るとき、弓手（左手）に巻いて、弦の返りを防ぐ道具で、この形が巴に似ているところから、鞆絵という呼称ができたのです。

日本では巴は渦を巻いた水を意味します。神社仏閣や大きな邸宅の軒瓦(のきがわら)に、巴が連なっているのは水の象徴の巴が、火を防ぐという呪符的な意味で用いられているのです。

このように、巴は代表的な紋の一つですが、しばしばその向きが問題になります。

次ページ右三つ巴をごらんください。

この円を頭とする三つの巴は、どう見ても時計と同じ廻(まわ)り方、つまり左巻に渦を巻いている。これが、どうして右三つ巴なのでしょう。

また、巴を裏返しにした形、左三つ巴では渦が右廻りになっているではありませんか。

右廻り稲の丸　右三つ巴　丸に隅立四つ稲妻　石持地抜き隅立五つ割り右卍

左廻り稲の丸　左三つ巴　五つ割り左卍　七角稲妻

稲の紋ではきちんと左廻りと右廻りの名がついています。これでは間違いを起こし易い。それで、呉服屋は誂えを受けるとき、一一紋帳を見せて確かめるわけです。

日本ではじめて紋章学の体系を打ち建て、学士院恩賜賞を受けた沼田頼輔氏も、これにはだいぶ頭を痛めたようです。

そして、大正十五年に発表された大著『日本紋章学』では二、三の文献を拠りどころにして、右巴は右廻りであると、断定してしまいました。

これによって、日本最古の紋章集『見聞諸家紋』をはじめ、無数に発刊されてきた紋帳の記載がすべて否定されたことになります。

まあ、紋章学を体系づけたはじめの先生ですから、多少の間違いは仕方がないとしても、問題なのはその説を鵜呑みにした人の著述や紋章集が、同じ間違いを繰り返していること、ある歴史関係の出版社などは、自社の発行する本のすべて、巴に関して左巴を右巴と

統一してしまいました。こうなると、大袈裟なようですが社会問題です。

巴の左右は、その渦の巻き方による名称ではないのです。

このことは、巴と兄弟分の卍と巴とを並べて見れば一目瞭然。

卍は十の形の各先端に、鉤が出た紋です。その鉤が出た方向が左なら左卍。右なら右卍という名が付けられました。

卍から少し遅れて弟分の巴が現れました。巴の左右は卍の名称を踏襲しているのです。卍の丸を見ればそれが一層はっきり判るでしょう。卍の細い部分が巴の尾に対応している。

つまり、左卍と左巴とは同類形なのです。

こうしたことは、上絵師ならばすぐに判ることですが、一度も紋を作図したことのない先生はただ渦の巻く方向にだけ気を取られることのでしょう。

しかし、上絵師でも咄嗟に巴の左右に迷うことがあります。そんなとき、上絵師はうまい口伝を思い出します。

これは実に簡単な方法でいつも感心するのですが、まず左掌を握って手首を見ます。するとその形が左巴の形になっているのです。右掌を握れば、たちどころに右巴の形が現れるわけです。

ついでに、重ね方の左右を述べてみましょう。

紋には、違い鷹の羽、違い矢、違い柏、違い扇など、二つの同じものを組み合わせた形が数多くあります。この場合も同じで、両腕を交差させますと、左腕が上になる重ね方を右重ねと呼びます。

もっとも、この場合、苦労して覚えることはありません。ほとんどの紋が左重ねに作られているからで、右重ねの場合だけ特にその名を冠せます。私の経験ですと、巴の場合も七割方は左巴で、紋ではいつも左が多勢を占めています。

人の多くは右利きで、中国でも「座右の銘」「右に出る人がいない」など、右が優位。反対に「左前」「左遷する」など左はどうも劣勢ですが、日本では右大臣の上に左大臣がある、というように左が上位とされていました。

いつでも御所は南向きに建てられ、南に面して座についたとき、天子の左が日の出る東、右が日が沈む西に当たります。左が優位とされた理由でしょう。

雛祭の内裏雛の飾り方も、昔は男雛が優位、向かって右側に置くものとされていましたが、現在では逆に飾ることが多いようです。これは、西洋の王と王女の並び方に影響された習慣です。

また、巴は往往にして、誤った位置で描かれることの多い紋であります。

上絵師が描く紋服には、まずそういう誤りはないのですが、店の看板や歴史書、中には権威のある辞書に載っている巴の図版が、逆さまだったり斜めに傾いているのを再三見か

④　　　③　　　②　　　①

けます。

　巴の正しい位置は、その作図法を見ると一目で判ります。巴はなにやら複雑な作図に思えますが、極めて簡単で、定規とコンパスだけあれば誰にでも描けます。まず手はじめに二つ巴から。

① 最初に定規で一本の垂線を描き、この線を中心に円を描きます。

② この同じ垂線の上に二つの円を描くのですが、この円の直径は基本円の二分の一よりやや小さくします。

③ 次に巴の尾を描きます。この半円の中心も②のときと同じように特に定まりはありません。というと不親切のようですが、そこが面白いところで、巴の形を太くしたり細くしたりする融通性があるわけです。巴が細いと優しいが貧弱に見えます。反対に太ければ力強いが野暮ったくなる。その判断は視覚的なもので、描く人の美的感覚がものをいう。つまり描く人の個性が現われるのです。

④ で左二つ巴が完成しました。巴の尾は外円と接しないのが定法です。二つ巴はわずか三とおりの円で描くことができました。渦巻文様はこう簡単には描けません。③のとき尾を反対側にすると右二つ巴になります。

　次は三つ巴です。

④ ③ ② ①

①まず垂線の上に円を描き、これを三等分する方法は、改めて説明することもないでしょう。円を三等分するコンパスを、円の垂線が交わった二点に立て、その半径で円を区切っていけばいいわけです。厳密にいえば円周が六等分されたことになりますが、この方が作図を正確にできます。

②円の中に三つの円を描きます。これが巴の頭になるのですが、二つ巴のときと同じように、特に大きさに定まりはありません。

③次に尾の部分です。コンパスの針をだいたい×印のあたりに立てるといいでしょう。

④で左三つ巴の完成です。

これで巴の正しい位置が判ります。

これは巴にかぎりません。紋で複数の形が集まったとき、原則として「一つを上」に描きます。

少し傍道にそれたようですが、文様が人と家とに結び付き、更にそれが子孫に継承されていく。それだけではなく、紋は必ず正し

佐伯鶴の丸	新田一つ引	高崎扇	丸に渡辺星
池田蝶	大岡七宝	久世橘	加賀梅鉢
畠山村濃	中津団扇	細川九曜	大久保藤

　名称を持っている、ということが言いたかったわけです。

　はじめのうちは多少の混乱もあったようですが、現在、上絵師が使っている紋帳には、いくら数が多くとも、同じ名称で違う形の紋は一つもないように統一されています。

　紋名には姓を冠せたものが多くあります。同姓で同じ紋を共有していることが多いとき、たとえば丸に三つ星に一の字の丸に渡辺星、梅鉢の変化形は加賀梅鉢、上り藤に大の字は大久保藤、三つ雁木扇は高崎扇、橘の変形は久世橘、同じく九曜の変形は細川九曜などそれぞれ名を冠せれば間違いも少ないわけです。

　また、その家独占というような紋にも姓を冠せることがあります。徳

川葵をはじめ、新田家の新田一つ引、大岡越前守で有名になった大岡七宝、七宝については すでに説明しました。そして、中津団扇、佐伯鶴の丸、池田蝶、畠山村濃など。村濃と いうのは斑濃のことで、色を濃淡に染めて模様にします。戦国時代の旗や陣幕によく使わ れましたが、のちに紋が色をつけないようになって形に変えたのです。紋の中の点は濃 淡模様の名残です。

そして、変化が複雑すぎていい名が浮ばないとき変わり何何と呼ぶこともあります。

紋と武家

平安貴族が牛車に紋をつけたり、衣装や調度に優美な紋をつけている一方、武士が擡頭する時代に入りました。

武士が紋を使いはじめたのは、主として旗指物です。武士は旗に印を描き、甲冑や陣笠に紋を付けて戦場に赴きました。

源平合戦の時代には、まだ旗に印はありませんでした。源氏の白旗、平家の赤旗といって、ただ、色で敵味方を区別していたのです。

でも、それでは主だった武将がどこにいるのかも判らない。武勲を立ててもどさくさに紛れてしまうおそれもある、というので以後は自己主張の意味もふくめて旗に印をつけることが行なわれました。その印は戦場でことさら目立つように作られています。武士が使用することで紋の種類が、たちまち多くなったのです。

合戦絵巻物として有名なのは『蒙古襲来絵詞』で、永仁元年（一二九三）の奥書があります。文永、弘安の役で実際に博多の浜で見聞したことを描いたもので、ここに旗を持った武士が多く登場しますが、この旗はT字形の竿に下げられていて、白地に紋や文字が描

元亀年間(一五七〇～七三)には大馬印が作られました。

関ヶ原の合戦(一六〇〇)、大坂夏の陣(一六一五)、いずれも屛風絵が残っています。

その戦場にはおびただしい旗指物や馬印が立てられ、陣地には紋を印した陣幕が張り巡らされています。

『蒙古襲来絵詞』にみる手長旗、三つ目に吉の字
(歴史読本「日本紋章総覧」新人物往来社刊より)

かれている。その中にはのちに「並び鷹の羽」として完成された印もあり、一応、紋としての原形をいくつか見ることができます。

この旗は鎧の背に差した小旗、長いものは手長旗といいますが、いずれも洗濯物を干すようで頼りがない。風が吹けば旗がもつれ、そばに木の枝があればみついてしまいます。

そののち、応仁の乱(一四六七～七七)には旗のほかに幟が出現します。これは旗の縁に乳という輪を並べて、これを冖形の竿に通すのです。これだと、風が吹いても遠くでも旗の印がよく見えます。これは大将のいどころを示す

67　紋と武家

蜂須賀阿波守

生駒讃岐守大馬幟

山崎甲斐守馬印

安藤対馬守

丹羽五郎左衛門大馬幟

脇坂淡路守

豊臣秀吉の馬印

武田信玄の旗（疾如風　徐如林　侵掠如火　不動如山）

足利氏の旗

島津下野守久親（鶴の丸に十の字）

菊地次郎武房（並び鷹の羽）

足利成氏の旗

（『日本紋章学』新人物往来社刊より）

（歴史読本「日本紋章総覧」新人物往来社刊より）

戦国時代の指物は旗だけではなく、吹き流しのようなものや、竿に傘をつけたようなものもありました。豊臣秀吉は大きな瓢箪を逆さまに立てたという人を食った馬印を使っていました。後年伝えられる千成瓢箪とはかなり違うようです。

また、旗の印は紋とは限りません。「八幡大菩薩」という文字を書いた足利家の旗や「疾如風徐如林侵掠如火不動如山」という武田信玄の有名な旗もあります。旗印は個人一代のもので、場所が戦場ですから示威効果のいいものでなければなりませんでした。串団子というのは団子ではなく首のことで、相手の首を串差しにするぞという意味ですから、なんとも物騒な話。

あるいは、相手を威嚇するためか、髑髏や磔の絵を描いた旗もあったそうです。

兵卒たちは大将と同じか、あるいは特別に揃えた旗を持っていまして、この時代の旗は集団の目印、あるいは個人の自威を強調するもので、のちに完成された紋とは少し意味が違います。敗軍の旗は打ち捨てられて、描かれている紋も消滅してしまう。勝ち残った者がその旗を軍功の誇りにし、紋を子孫に伝える。多くの紋もこうして戦乱をくぐり抜けて来て家に定着しました。

その旗が林立する中に、敵味方の陣地が作られています。陣地には陣幕が張りめぐらされ、主人の紋が大きく描かれている。

この、幕紋の描き方にも定法があって、親、兄弟の識別ができますが、それはのちのことで、はじめのころは幕を横段に染め、その横筋の数や色でそれぞれの家を見分けていま

石持　黒餅

した。これを引両といい、両は龍だという説もあります。
陣幕はふつう五反の布を横に縫い合わせて作られている、いわゆる五布です。そのうちの中三段を染めたのが新田家の一つ引。二段目と四段目が染めてあれば足利家の二つ引、一段目、三段目、五段目であれば三浦家の三つ引。これらはどれも、紋の丸に一つ引、丸に二つ引、丸に三つ引のもとになっています。

さて、戦いがはじまると、武士たちは生死を分ける興奮状態に陥ります。そうしたとき、敵味方の旗印が紛らわしいようでは困る。繊細優雅な装飾的な紋は必要ない。相手を識別するには一目でそれと判るような簡潔な紋でなければなりませんでした。

最も明解な紋というと、黒田長政が用いた黒餅でしょう。これは、白地に円を黒く塗り潰しただけ。絵心のない人にもすぐ描けて、しかも遠目がききます。

もっとも、世の中が平和になると、紋の主な用途は衣装になりますが、白地の衣装は少ない。武士は普段でも、黒の五つ紋に羽織袴でなければなりません。そうすると、黒餅は黒地のために逆転して白餅になってしまう。しかし、勝者の武士は家門の象徴である紋の名にこだわります。黒田家の紋は代々、黒餅である。それでも、さすがに黒餅という字を使うのは気がさしたようで、石持に改め、この名は現在まで続いています。

今、石持着尺というと、染め上がった反物に、紋の部分だけが石持

になっている品を言います。この石持の中に客が注文する紋を描き入れるわけです。戦国武将の紋は、その石持のほか、丹羽の引き違い、島津の十の字、武田の武田菱、井伊家の井筒、北条の三つ鱗など、簡潔な紋が多いのです。

その時代には彩色された紋も多い。今、残っている合戦屏風絵などにはさまざまな色の旗が溢れています。その実際は、今でも相馬野馬追祭で、毎年、合戦の様子が再現され、色とりどりの旗印を見ることができます。

平安時代にはどちらかといえば装飾性が強かった紋は、戦国時代に入ると、にわかに実用としてなくてはならぬものになったのでした。

戦国時代の紋は絵巻物や屏風絵で見ることができます。文学では実際の図がないのでもどかしいのですが、建久四年（一一九三）に起きた曾我兄弟の仇討の物語が、紋を記してあるので有名です。

伊豆の豪族、河津祐泰は工藤左衛門祐経のために殺されました。二人は力を合わせ、十七年後、富士の裾野の狩場で父の仇を討ったのち、処刑されました。祐泰の子十郎祐成が五歳、五郎時致が三歳のときです。

その死霊は激しい祟りをなしたので、非業の死をとげた兄弟の怨霊を鎮めるため、さまざまな曾我物語が作り出されました。最初は伊豆地方の瞽女たちが広く曾我物語を語り拡めたといわれます。

仇討の夜、兄弟が狩場の仮屋を廻って、大名家の幕紋を見ながら相手祐経の居所を見出す場面で幕紋の名が順順に述べられます。いわゆる『曾我の紋尽し』と呼ばれる場面。

「まず一番に釘抜、松皮、木村郷、黄紫紅は三浦の兵衛義村の紋なり。石畳は信濃の国の住人根井の太夫大弥太。扇は浅利の与一──」

というように、畳み込むように紋が語られます。今では名だけで実体の判らない紋もありますが、当時の人たちはよく紋に通じていましたから、その詞章を聞くと、ちょうど映画の移動撮影のように、幕紋が頭の中に現われては消え、兄弟がいつ仇を発見するのかと心をわくわくさせていたでしょう。そして、最後に目指す祐経の紋、木瓜を見出して本懐を果たします。

もっとも、原典の『曾我物語』には屋形廻りの場面があるだけで、紋尽しは書かれているわけではありません。音曲として語り継がれているうちに、のちの時代になって、話を盛り上げるために、誰かが紋尽しをその中に組み込んだのでしょう。

永享七年（一四三五）長倉遠江守を追討したとき、加勢に加わった寄手諸将が詩のように書かれているので、紋章研究家の間で重視されています。その数、百あまり、その多くは現在でも使われている紋名です。

『羽継原合戦記』、著者は不明ですが、この本には諸将の名と紋名が記録されています。

この、紋尽しという修辞法は、人人に大変好まれたようで、花尽しや松尽し、これを「物尽し」と呼ぶよ瑠璃に作られました。題材も紋から離れて、さまざまな唄や浄

うになって、有名なのは長唄『道成寺』の山尽し、新内『蘭蝶』の虫尽し。世話狂言では幕末に河竹黙阿弥が『髪結新三』の中で、傘尽しの台詞を作っています。

紋の盛衰

さて、戦乱が一段落すると、紋自体の価値がますます高まりました。戦に際して紋は旗指物や武具に印して、生死を共にしてきたのですから、特別な愛着も生まれるはず。また、紋は勲功の象徴ともなりました。

現在、昔の正装をそのまま見ることができるのが、相撲の行司衣装でしょう。烏帽子をつけた直垂で、足利時代の武士の服なのです。表着には大きな紋が全面に散らされている。染紋のほか金銀の刺繡紋がきらびやかに全体を引き立てています。今ならどんなに紋が多くとも機械がありますが、当時は全て手描きに手縫い。さぞ、たいへんな仕事だったでしょう。

その直垂は、前期の平安時代では武士や庶民の普段着で、下級の武士は主家の紋を付けていました。それが、室町時代になると武士の礼服となる。そうしますと、表着の紋の位置や数も一定に決められました。

大紋の直垂といい、紋は相変わらず大きいのですが、染紋が定めで表着が五つ、背、両胸、両外袖の五つで、紋が大きすぎるため、胸紋は袖付けに、袖紋は身ごろにはみ出して

います。数だけは現在の紋服と同じ。更に袴の股の左右にも付けますから、大紋の直垂には九つの紋が必要になるわけです。

戦国時代には紋の種類が飛躍的に増加しました。家家の紋は長男が継承して、次男三男の分家は姓は同じでも、紋は変えるからです。戦国の世では兄弟同士が争う場合がある。そのとき同じ紋を敵味方が使えば困るからです。

これは足利時代からの仕来たりです。

そのため、全く新しい紋を作り出すことがあるでしょうが、だいたいは本家の紋を変形して使用したものです。それによって、一つの紋から数多くのバリエーションが考え出されました。

この習慣はまだ皇室に残されていて、新しく宮家が誕生すると、菊をもとにした新紋が作られています。

時代を制覇した王侯は、下臣の功績をたたえるために、紋を下賜することがありました。

古くは南北朝時代足利尊氏が皇室から菊と桐の紋を賜与されました。菊は前にも述べたとおり、後鳥羽上皇のとき皇室の紋になったもので、桐は皇室の替紋。鳳凰が宿るといわれる吉祥紋です。

大紋　　　直垂

天皇がその菊と桐を使ってもよい、ということは、尊氏が天皇と同族に準ずる扱いを受けるわけで、これは大変な栄誉でした。

日本で最古の紋章集とされている『見聞諸家紋』は、原本が成立したのは応仁二年(一四六八)から文明二年(一四七〇)の間と推定されていますが、この冒頭には足利家の二つ引と、天皇から拝領された桐が並んで描かれています。

これはのちの時代に踏襲され、多くの紋帳はそのはじめに、菊と桐を並べるようになりました。

明治以後は桐は姿を消し、菊と宮家の紋をはじめに飾る紋帳が多くなりました。

豊臣秀吉も皇室から菊と桐を下賜されています。

紋というのは感謝状や賞品などと違い、ただしまっておくものではありませんから、いろいろな場所で使い、その栄誉を誇示することができます。実際、秀吉は建造物をはじめ、室内の装飾や衣装に華華しく菊や桐を使いました。

そののち、秀吉は自分も天皇に倣い、功績のあった家来に菊と桐を与えています。

とくに桐はやや濫発気味で、多くの大名や家臣が桐の紋を使うようになりました。しかし、あまりに同じ紋が多くなると、今度は逆に権威が薄まる感じになります。

徳川家康の紋に対する態度は、秀吉と正反対でした。家康は後陽成天皇から菊と桐の紋を下賜されたとき、丁重に辞退しました。理由は足利家が長い間、桐を使っていたというのですが、家康のことですからそれだけではない。

紋の下賜を辞退するかわりに、家康は葵の紋を独占してしまいました。
二葉葵は別名賀茂葵と呼ばれるように、京都の賀茂神社の祭礼に用いられ、神社の神紋も二葉葵です。この葵をもとに、三つ葵や立葵が作られたのですから、当時は葵を紋にしている家が少なくなかった。徳川葵ももともといえば本多家の紋で、家康が望んでそれで徳川松平家の紋だった立葵と交換したのです。家康が天下を取り葵の権威が高まると、他家では将軍にはばかって葵を使わなくなりました。
家康の紋を特に徳川葵と呼び、紀州家、尾州家、水戸家の三家以外、葵の使用を禁じてしまいました。その三家でも、少しずつ形を変えさせています。
その三家以外、葵の入った器物も門外搬出を禁止、以前に寺社などへ寄進した品についても使用を禁制する。書店が刊行する紋帳にも徳川葵は掲載させないという徹底ぶりです。
それによって、徳川家が続くほど、葵はますます権威を強め、皇室の菊や桐さえもはるかに凌ぎ、水戸黄門漫遊記では、葵の印籠が登場しないことには、物語が終らなくなりました。
その徳川家も二百五十年あまりも続いて、明治維新で大政を奉還し、以来、徳川葵の紋を使っても、誰も文句は言わなくなりました。
その葵に代わって権力を盛り返したのが十六の八重菊でした。
一時は薬屋の看板にまで使われていた菊ですが、明治になると官憲が目を光らせて、片っ端から菊の紋を取り締まりました。大正十三年に発行された『定紋の研究』には八重十

紋の盛衰

六菊を印刷した場所に「菊の御紋は濫りに使用できざる御紋章に付抹消す　尚抹消類似の菊の御紋は一切使用すべからず　また類似の定紋の家は他の紋と変更せらるべし」という付箋が貼られています。

　家が紋を定めるとき、身分の上の者から譲与されたり、互いに交換したり、北条家のように神の啓示によったり、呪符的な形を選んだりするほか、戦国時代には敗者から略奪することも行なわれました。これは戦勝の記念にするためです。次の戦いでは自家の紋と並べて旗印にしたりしました。

　または僭用することもありました。権力者や名家の紋を無断で使うのです。こうした傾向が強くなると、権力者はしばしば禁令を発しましたが、江戸以降、実力の低下した宮廷ではその力がありません。菊の紋が薬屋の看板に使われたことは前にも述べましたが、豪華な鳳凰などは遊女の打掛けに盛んに用いられ、鳳凰は遊女の代名詞になったほどです。

　平安時代には模様の好みが和風に傾き、平安の末から鎌倉時代にかけて、写実的な日本の風景が模様になり、二つの組み合せが生まれました。

　松に鶴、竹に雀、萩に鹿、牡丹に唐獅子、芦に田鶴、寓生（宿り木）に鳩、波に千鳥、波に雁金、檜垣に梅、というように、取り合せのいい模様は紋の材料になりました。

　また、梅に鶯、牡丹に蝶、楓に鹿などは、ポルトガルから渡って来た天正がるたが禁止

78

家康が着用した小紋染胴服(『染織』講談社刊より)

現在の徳川葵

鳥居笹　　対い鶴に若松　　抱き寓生に鳩

秋田牡丹　　仙台笹　　浪に二羽雁金　　鳳凰の丸

されたあと、その代りとして文化期に工夫された花がるたの模様に取り入れられました。かるたは賭博用具として、とかく冷遇されがちですが、一枚一枚の模様は見事に洗練され、世界のプレイングカードの傑作といっていいでしょう。

ところで徳川家康が着用した小紋染胴服が残っています。多分、室町末に作られたものでしょうが、その紋を見ると、造形的にはまだ完成されていないことが判ります。

『見聞諸家紋』

さきにも少し触れた『見聞諸家紋』は、『永正紋尽し』とも『足利幕紋』とも呼ばれ、室町幕府衰退とともに応仁、文明の乱が起こり、戦国時代を迎えた時代に記録されました。参戦のため全国から京都に集まった東軍の守護大名、奉行衆などの紋、約三百家二百六十ほどの紋が収録されています。成立は応仁二年（一四六八）から文明二年（一四七〇）の間です。

この本の原本は未発見で、何冊かの写本が残されており、中でも宝永六年（一七〇九）以前に写本されたといわれる新井白石本が有名で、昭和五十一年百年社から複刻されています。

この本はほぼ二十センチほどの四角形で、各ページには三つの紋と、その下に姓氏が印されています。紋には紋名があるものとないものがある。この時代、まだ紋に対する紋名が確立していなかったのです。

また、姓氏にも官位名や出身地、祖先などを簡単に記入したものもあれば、ただ姓だけの記載のものや、紋だけを写したところもあります。姓だけの者は地方の国人なのでしょう。

この紋章集を見ていると、いろいろなことが判ってきます。

まず、驚かされるのが、集められている紋のほとんどが、現在に伝わっていることです。当時の武将たちが、いかに家名を誇り、その表徴としての紋を大切に扱っていたかの証拠です。

『見聞諸家紋』は、現在見ることのできる最古の紋の文献で、武家の紋の研究には欠かせない貴重な史料なのですが、不満を言う人もいます。

『日本紋章学』の沼田頼輔氏で、先生はこの紋章集が写本であることが気に入りません。写本された紋は後年の心なき画工の手によったため、紋の形が本来のものより歪められている、というのが不服なのです。ここで言う歪められている、というのは、紋の形が整いすぎている、という意味です。

確かにもとの形を重視する研究家なら、そういう絵師を不機嫌に思うでしょうが『日本紋章学』を開いていくうち、そこに引用されている図版を見て、先生の不満の原因が判りました。先生は信用度の高い白石本でなく、別の写本を見ていたのでした。明らかに『日本紋章学』が引用した紋が「歪められている」ことが判るでしょう。

ここに、二つの「獅子に牡丹」を並べてみました。

白石本の方は新井白石が細かく指示して、かなり腕の良い上絵師に、原本に忠実に写させたものでしょう。腕が良いということは、同じ木瓜を描くにも、微妙に描き分けられているのを見て判ります。

『日本紋章学』に引用された獅子に牡丹

白石本による獅子に牡丹

『見聞諸家紋』第一丁の裏

白石本による横木瓜

　一方『日本紋章学』に引用されている写本は、これも腕がいい絵師で、しかも我が強く、どうしても下手に描くことができなかったに違いありません。

　『見聞諸家紋』の原本が書かれてから白石本まで二百年ものへだたりがあり、世の中が泰平な時代、一般庶民も盛んに紋を使っていました。紋を専門にする上絵師も仕事が多く、当然ながら、戦国時代より紋の形ははるかに進歩していました。二つの「獅子に牡丹」を見ると、それがよく判ります。

　『見聞諸家紋』より少しおくれて、永禄四年（一五六一）上杉謙信が関東を制覇したとき『関東幕注文』という紋章集を作りました。上野、下野を中心に関東諸家二百五十あまりの紋を集め、永禄元年（一五五八）から元亀元年（一五七〇）

『見聞諸家紋』

までの間に完成させました。

また、元亀年間（一五七〇～七三）に阿波の豪族の紋を集めた『阿波国旗下幕紋控』が作られています。

この三冊の紋章集を見ると、当時の紋の様子がよく判ります。

一、一家に一紋でなく、複数の紋が使われていたこと。

①は白石本のはじめ、第一丁の裏に示されている足利将軍の紋ですが、前に述べたとおり、二両引は足利の紋。左側の五七の桐は皇室から下賜された紋です。この時代、二両引にはまだ丸がつけられていません。両引に丸がつけられ、丸に二つ引という紋になったのです。③は松皮菱に左三つ巴。④は鶴の丸を三つ並べてありますが、以下は異る種類の紋を並べてあります。③は松皮菱に左三つ巴。④は鶴の丸を三つ並べてありますが、以下は異る種類の紋を並べてあります。⑤は鶴の丸に算木ですが、この占に使う算木はのちに六本も使わず三本になりました。

以上はそれぞれが独立した形ですが、複数の紋が一組に使われています。

⑥の丸に三つ引と二つ井筒、⑦の並び矢と三階松、⑧の吉の字に二つ輪は、複数の紋が一組に使われています。

二、まだ写実的な紋が多いこと。

前に述べた白石本の獅子に牡丹がいい例でしょう。⑨⑩の鶴もまだ紋と呼ぶにはためらいがあります。と思うと、⑪⑫の対い鶴に若松は、ほぼ紋として完成しています。⑪が白石本、⑫が阿波紋です。この二つには紋を丸くしようという意識が働いていますが、大部分にはそれがありません。

84

85 『見聞諸家紋』

⑬は有名な島津の十文字ですが、二両引と同じように、この時代にはまだ丸をつけられていません。中の十字を直線にした⑭の紋は轡で丸に十の字とは違う紋です。

三、つまり、完成途上の紋が多い。

④⑤の鶴の丸も丸い形を目指していますが、完成した⑮の丸に鶴の丸に到るにはまだ道のりが遠そうです。

⑯は白石本の三階松と現在の紋。

⑰は阿波紋の下り藤と現在の下り藤。

⑱も同じ阿波紋の揚羽蝶と今の紋です。

四、もちろん、すでに完成している紋もあります。

⑲の左三つ巴、⑳の九曜、㉑の三つ盛り亀甲に花菱、㉒の松皮菱など、幾何学的な紋は正しい作図法が完成

しています。

ところが、困るのは松皮菱です。松皮菱は菱を変形したもので、㉓図のように連続文様にならなければならない。ただ一つの原形で、平面をどこまでも埋めつくすことができるという、幾何学パズル的な面白さのある紋なのですが、残念なことにその点で、③の方は落第。白石本の松皮菱はその点できちんと作図され、現在でもそのまま通用します。菱は平安時代に流行した織模様で、松皮菱も作られていましたから、これは絵師の腕の問題ということになります。

五、従ってこの時代には同じ紋でも、きちんとした形の統一が不十分で、描法もまちまちだった。絵師によってその優劣の差が大きかったことが判ります。

鎌倉時代、六郎冠者絵師長也という人がいて、墨絵や彩色、山水といった絵はもちろん、図形としての海賦(波や浜、松や貝など海辺の模様)や窠の模様(のちの木瓜)が上手だった、という文書が残っています。

その時代から、絵師には写実を得意にする人と、模様の才能に長じている人がいたのです。模様に長じた人は、織物や染文様の道を進み、それが専門の上絵師となって、紋を完成させていったのです。

地方を旅行していると、ときどき民俗資料館や、公開している武家屋敷などで、肉筆の紋帳が展示されているのを見ることがあります。その国の藩士の名と紋を添えた『見聞諸家紋』のような体裁の古文書が多いのですが、そこに描かれている紋で、感心することは

あまりありません。多分、絵心のある藩士の手によったのでしょうが、紋の形だけでなく、それを美しく描くとなると、容易ではないのです。

商家の紋　紋の豊かさの原動力

公家(くげ)社会や武士団のほか、一般の生産者や商家も、比較的早い時期に紋を使いはじめています。

もとはといえば、粗悪品防止、生産者の責任を明らかにするため、支配者から署名や印を強要されていたのですが、生産技術が向上するにつれて、その印は生産者の信用につながっていきました。

農産物にも生産者や納税主の名が印され、やがて名産地としての名が広まると、産物の価格とともに、印の価値も上昇していきます。

奈良時代には中央から地方に挑文師(あやとりし)が派遣され、各地で特産品が作られるようになります。十二世紀ごろには阿波の絹、美濃(みの)の八丈、常陸(ひたち)の綾(あや)、丹後(たんご)の和布(わふ)、石見(いわみ)の紬(つむぎ)などが自主生産へ発展しています。この製品に国郡、生産者の名が表記され、国司の印が押されました。

戦国時代に紋の種類が飛躍的に増えたことはすでに述べましたが、当然ながら武具の生産も急増します。甲冑(かっちゅう)や刀剣、弓、矢は言うまでもなく、陣笠(じんがさ)や鞍(くら)、鐙(あぶみ)や靫(うつぼ)（矢入れ）に

商家の紋　紋の豊かさの原動力

まで工匠の名が印されています。

鎌倉時代は特に刀剣の製作が盛んで、黄金時代とされています。中でも鎌倉に住んでいた刀工、岡崎正宗、名は五郎。古刀の秘伝を調べて相州伝の一派を開き、無比の名匠と称されるようになりました。正宗は八人いたといわれますが、正宗の銘が入っただけで莫大な額で取引きされる。ブランド商品が出現したわけです。兜の鉢を割ったので兜割り正宗、腕を鎧ごと切って籠手切正宗、名匠らしい数数の伝説を生みました。

刀剣のほか、陶磁器や漆器、琴三味線などの楽器を作っている工匠たちが、その作品に自分の銘を入れるのが習わしになっていました。

平清盛のため、高倉天皇との仲を裂かれ、都を追放された悲劇の人、小督局は琴の名手で、愛用の琴には時雨の銘がありました。それがのちのち発見され、大変な話題になったことがあります。

今でも、思わぬところから名工の作品が発見されてニュースになるのも、銘のあるお蔭です。

藤四郎の胡桃印

鎌倉時代の加藤四郎左衛門景正は略して藤四郎。宋へ渡って陶芸を覚えて帰国してから、瀬戸で良質の陶土を発見して窯を開きました。瀬戸焼の陶祖として尊敬されていますが、その作品には独自の印が入れられています。

その印は胡桃の中に福の字の入ったもので、中国の仕来たりによ

ったといわれています。

織田信長は茶の愛好者でしたから、陶工を大切にし生産に力を入れました。特に勝れた陶工を六人選び、この人たちに窯印を与えました。それは、〇、十、口、丁といった単純な印でしたが、その窯印をつけた作品は優秀なものとして、誰もが認めるようになりました。

そのうち、他の製品の数が多くなり、種類も複雑になっていきます。当然、この印は店の信用を代表するものとするため、その印も多種多様になりました。

酒や菓子、薬などにも印が付けられました。

なり、紋への道を歩きだします。

一方、商家では屋号を持ち、店の暖簾（のれん）に印を入れる。

はじめのころは、これも単純なもので、丸や四角、あるいは∧や「やまがた」の中に主人の名の一字を入れたりした印で、文盲の多かった時代に紋は重要な役をしていました。そのうち、庶民はそれにもの足らなくて、完成した紋を使いはじめました。下流階層が同じものを使うというのは、上流では我慢がもっとも、これはすぐに禁止。いつの世もすぐに禁止。いつの世もそうした人情は変わらないものですから、仕方がないでしょう。

それで、庶民はこれまで紋にならなかった素材を選んで、新しい紋を作るようになりました。

日常身の廻（まわ）りにある、鍵（かぎ）、三味線の駒、羽子板、羽子、といったものは由来ははっきり

しませんが、それを商っていた商人が作ったのでしょうか。あとは宝結び、金輪といった幾何学模様。江戸時代の紋帳にはヤジロベエの豆蔵、将棋の駒、毬などが登場します。明治の紋帳には土星が載っています。すでに、武家の形式主義はなくなった証拠です。

そして、文字を正方形の中に閉じこめた、おびただしい角字も作られました。このデフォルメーションの方法は、驚くほど多彩で、中には遊んでいるとしか思えないユーモラスな紋も少なくありません。

一方では、従来の紋を作り変えて使う。

そうした庶民の工夫で、紋の間口が拡まり、更に奥行が大変に深くなっていきました。

はじめのうちは歴史もない新しい紋でも、時代を経て家に実力がつけば、紋にも権威が

裏一紋銭

羽子

因幡団子

違い羽子板

丸に鍵

宝結び

丸に三味駒

三つ金輪

丸に団扇

土星

加わります。

十六世紀には堺、桑名、平野など、商人の自治による都市が形成され、貿易も盛んになりますと、商人は屋号を大切に、暖簾には大きく紋を染め出しました。時を同じく、ヨーロッパでも自由都市が生まれています。

暖簾ははじめ、日除けや塵除けのために、店の入口に掛けられていたのですが、これに紋を染め出して人目に立つようになったのです。店の紋が入った暖簾は店の信用の表徴で、商人はこれを大切に扱いました。「暖簾に傷をつける」「暖簾にかかわる」などの語は店の格式や信用をそこなう意味に使われるようになりました。

時代が下って江戸時代、町人の経済力が強くなっていきます。大商人は苗字帯刀を宥されたりします。中には昔からの仕来たりで、武士が町人に紋を与えることも少なくなかった。となると、紋使用の定めなどは、ぐずぐずになってしまい、将軍や大名の紋に手を出さないかぎり、庶民が伝統的な紋を使っても咎められるようなことはなくなりました。

庶民も武士に劣らず、同じ紋を盛んに利用した。この点が、貴族しか紋章を使わなかった、西洋との一番大きな違いです。

紋の進化　丸と中心の円

戦乱の時代が終わると、幕府や各藩では国の産業に力を入れるようになります。鎖国による貿易制限で、日本独自の産業技術が急速に発展しました。そのため、各藩には国内特産品が作られ、多くは国の専売制をとっています。

今でも生産地の名をつけた焼物や紙、鉄製品が無数にあります。染織業では京都の西陣織が中心で、茨城の結城紬、新潟の越後上布、千葉館山の唐桟織、福岡の博多織、鹿児島の薩摩絣や大島紬と数え切れないほどです。

特に西陣では高級技術が発達して、金銀の糸を織り込んだ金紗、金箔や精巧な刺繍、惣鹿の子（惣絞り）などが町人の間にも愛用されたため、天和三年（一六八三）には禁止令がでてしまいました。それにかわって、色鮮やかな染文様が工夫され、その一つが宮崎友禅斎によってはじめられた友禅染で、元禄時代を華やかに色どりました。

江戸ではそれまで一般庶民が使用してはならない禁色だった紫が盛んに染め出され、江戸紫として江戸の名物になりました。

文様では江戸小紋。

これは型染で、離れたところから見ると無地に見えますが、実は精密な文様が染め出されているという、一見して豪華な友禅染とは対照的で贅沢な染文様です。

これも、紀州藩の保護のもとにはじめられ、伊勢型紙として非常に高度な技術が進歩しました。

和紙を数枚、柿渋で貼り合わせた渋紙に作図して、型を彫り出す。これを生地に乗せて防染用の糊を置いていくのですが、前に置いた糊と次に置く糊の境い目、これを型口といいますが、少しでもずれて型口が見えることのないようにする注意が必要です。その糊が乾いてから好みの色に染め上げ、型を水洗いして落として完成させます。

江戸小紋は渋紙の作り方から、正確な作図、彫り、糊の加減と置き方、最後の染、どの工程にも少しの狂いもあってはならない、職人の腕によって染め上げられるのです。

この小紋は江戸時代になって、武士が着用し、諸大名は特別な小紋柄を注文し、定め小紋として独占していました。

前の時代の大紋の直垂は、五位以上の武士、束帯に次ぐ諸太夫の第一礼装として定められました。

通常の正装は上下で、袴は肩衣と同色の麻を使います。大きさは肩衣と合うように、だいぶ小さくなりました。小紋技術の進歩とともに、上下は小紋に染め三つ紋をつけます。熨斗目にはもちろん五つ紋が上下の下は腰の部分にだけ柄が入っている熨斗目を着用。

95　紋の進化　丸と中心の円

つけられています。

　武士の礼装になった上下、あるいは紋服を着て人前に立つと、まず両胸の前紋が目につきます。
　左右対称、美しい位置で、しかも大紋のように決して押しつけがましくない。ここまで、礼服が洗練されるまで、紋が生まれて何百年も経っているのです。
　ところで、せっかく完成された紋服につける肝心な紋そのものも、美しい形にしたいのは誰の心も同じです。
　服には丸い形がよく似合うし、左右対称が望ましい。といって、戦場で共に戦い、武勲の印である紋を、世の中が落着いたからと、捨て去ることはできません。
　そこで、とりあえず、複数で使っていたうちの一つだけを定紋とする。あるいは複数、数が多いとごたごたしますから、たいていは二つの紋を一つの紋にまとめて作り変える。あとは副紋、控紋とし、大名行列のときの挟み箱や、足軽、陸尺などの法被の合印などに使いました。

半上下　　　長上下

家と紋との関係が密接になりますと、道を歩いていても、紋を見ればあの人はどこの人と判るようになる。それは、便利でもありましょうが、半面ときとして非常な不都合を伴います。

ということは、紋服は自分の名前が書いてあるのと同じで、いつも落度のない行動をとらねばならず、それではへとへとになってしまうばかりでなく、少しくだけた場所に出入りすることもできません。

それで、公式でない物見遊山や趣味的な集まりには、家とはあまり関係のない隠し紋を着て出歩くようになりました。自分の好みに応じて、他の紋を選んだり創作して上絵師に描かせたりするのです。

将軍家や諸大名の紋に抵触しなければ、替紋は比較的自由に使えますので、大きな家になりますと、定紋のほか数個の替紋を持っている家があります。

そのほか、奥向紋というものがあります。

俗に言う女紋で、母親から娘、孫娘へと引渡されていく。これも、定紋のほか、趣味的な紋もありました。

現在はだいたい男系の紋に統一している家が多いのですが、まだ、女紋の仕来たりを残しているところもあります。

そして、家を代表する定紋は、あまり原形を崩さず、正装に似合う美しさがなければなりません。

諸大名をはじめ、多くの武士が毎日登城下城を繰り返しています。紋が多くなったのは、全部は正確に覚え切れません。

江戸は厳しい階級社会でしたから、いち早く相手の身分を判断しなければ諸作法にかなう行動ができません。大名行列の行き交い、旗本の登城下城の出会いには喧ましい作法があって、それには相手の紋を見て全てを判断しなければならない。

江戸城の見付、あるいは番所に詰めていた下座見役という役職がいました。この役は城内を往来する行列を見て注意を与えたりする武士で、子供のときから下座見かるたで遊びました。このかるたの絵は全部が紋で作られている。子供のころから、こうした教育を受けていないと、この役が勤まらなかったのです。

武鑑が刊行され、一般庶民も手に入れることができるようになりました。今の名鑑などに相当します。武鑑は諸大名、旗本の氏名をはじめ、系譜、居城、邸宅、知行高、定紋などを記載した書物です。

はじめのうちは『大名紋画』とか『江戸鑑』と、名称もまちまちで内容も簡単なものでしたが、おいおい内容も充実して正保四年（一六四七）に武鑑が本の名になりました。携帯に便利な、横長の小形本です。紋も定紋のほか添紋も加えられます。すでに旗指物や馬印の時代ではありませんから、鎗、袋傘の形も描かれました。各大名家によって、鎗や袋傘の形も違うのです。これらを見て、遠くからでもその行列が誰であるかが判るのであります。

先手組与力

櫃口源左衛門
山﨑柳右衛門 息左衛門
萩豊仁太郎
中村又蔵
小泉六太郎

同心
布施壽左衛門
小川平家
加城忠左衛門
照村弥三郎

『江戸町鑑』安政元年刊

『安政武鑑』安政6年刊

紋の進化　丸と中心の円

『雲上明覧大全』慶応2年刊

　武鑑は年年板を改めて売り出され『正徳武鑑』(正徳元年〈一七一一〉)からその年号を冠せるようになり、明治維新になるまで出板され続けました。

　武鑑は公的な刊行物ではありませんでしたが、武士はもとより、町人も便利に使っていたのです。

　武士の武鑑に対して、公家の名鑑も作られました。『雲上明覧大全』、上は天皇、公卿筆頭の近衛家から、摂関家以下、公家諸役人が列記されています。

　私が紋帳を拡げて、いつもつくづくと感心するのは、どれ一つとっても「紋になっている」ことです。

　普通の紋帳には二千種から四千、『日本家紋総鑑』では二万の紋が蒐められていますが、写実的な古代文様はもとより、昔渡来した文様も

少なくはないはずなのに、そのほとんどすべてと言っていいほど、日本的な紋に仕立て変えられている。

これが、他のデザイン集、あるいはマーク集といったものを開くとき歴然としていまして、デザインはデザイン、マークはマーク以外のものには見えず、改めて紋帳に目を戻すと、故郷に帰ったときのような安らぎを覚えるからふしぎです。

古い紋章集『見聞諸家紋』の紋は、現在完成された紋とはどこか感じが違う。そのことは前にも書きましたが、その理由は後年の紋が旗指物や陣幕を離れて、主として衣装に用いられるようになったからだと思います。

衣服につけられる紋は数が増えたり減ったり、大きさが大きくなったり小さくなったり、いろいろ試行錯誤を重ねながら、五代徳川綱吉のころには鯨尺で直径一寸五分(約六センチ)あたりに落着きました。

現代では男の紋はほぼ一寸(約四センチ)、女の紋は五分五厘(約二センチ)前後と、ずいぶん小ぶりになりました。

もっとも、力士のように大きな身体の人では、その大きさでは豆粒にしか見えませんから、適宜な大きさに紋を誂えています。

織物の浮線綾(ふせんりょう)からはじまった浮線綾の丸は、円の中に花や蝶(ちょう)を左右対称に配した美しい文様です。のちには染色技術が発達して、地模様に浮線の丸を染め出すようになりました

紋の進化　丸と中心の円

が、浮織りを意味する浮線綾という名称はそのまま残りました。
平安貴族はその浮線綾を更に形を整えて、紋に使いました。
一方、初期の武士の紋は、あまり円形や、左右対称を考えなかったようです。紋が表立ったのは旗指物や陣幕ですから、複数の紋を並べようが、文字をそのまま使おうが、少しもこだわりませんでした。
たとえば、石田三成の紋は九曜ですが、旗印としては大一大万大吉という文字を使っています。
『見聞諸家紋』の冒頭に掲載されている足利家の紋は、両引という、二本の横線です。これを旗や幕にしたときには立派ですが、単独の紋として見ると、割箸を二本横に並べただけで、どうも見栄えがしません。衣服の紋としても変哲がない。
それが、誰だか判りませんが、実に革命的なことを思い付いた人がいました。この両引を輪で囲うのです。すると、素っ気ない両引が、まことに格調高い丸に二つ引に変身したのです。
ここで、輪の発見によって紋は大きく進歩したのであります。輪の太さは紋に微妙な変化を与えるのです。
江戸時代になると、各家の紋を集めた紋帳が次々に刊行されて、一般に広く流布します。紋に関係するさまざまな業者のための、実用書ですから、大名から庶民の紋も載せられています。

その一冊『紋帳綱目』上中下の三冊、宝暦十二年（一七六二）大坂心斎橋の浪華書林の刊行ですが、この紋帳の中に丸に二つ引と丸に三つ引の割り出し法が紹介されています。割り出しとは紋の作図法のことです。

今、その割り出しに従って、二つの紋を描いてみました。

この紋を使っていて、いつも見馴れている人なら、かなり感じが違う、と思うでしょう。現在の紋に較べて、相当に輪が太いのです。紋帳の割り出し法によると、輪はちょうど円の六分の一の太さです。

丸に二つ引だけではなく『紋帳綱目』に掲載されている丸はどれも同じように太く描かれています。江戸中期ごろの丸は、かなり太かったことが、これで判ります。

もう一冊の紋帳を見てみましょう。

『改正壱ノ紋帳』、文化十三年（一八一六）江戸の蘭蕙館の刊行です。ここに描かれている紋の丸は、おおむね前よりも細くなっています。丸に二つ引と丸に三つ引の割り出し法も述べられていますが、現在の割り出しと大差がありません。

二つの紋帳には、五十余年の開きがあります。その間にこれだけのことが起こった。その時代としては急すぎる変化で、ちょっと信じられませんが、とにかく、わずか紋の輪ですが、それを見較べていると、江戸文化の美意識が変わりつつあることが判ります。平和な時代では露骨を嫌います。祖先の武勲の表徴である紋も、ひそかな誇りとして扱われるようになったのです。

紋の進化　丸と中心の円

揃い二つ引　　丸に三つ引　　丸に二つ引　　『紋帳綱目』による丸に二つ引

三浦三つ引　　丸に九つ割り三つ引　　丸に七つ割り二つ引　　『紋帳綱目』による丸に三つ引

輪の太い紋は、見ると大変に重厚な感じがし、相手に威圧感さえ与えます。これが、江戸人の目には野暮ったく映るのです。

一方、細めの輪をつけた紋は、前者よりもはるかに爽快になっています。紋全体のバランスも申し分ありません。

もちろん、古くからの紋の形を大切にし、寸分たりとも紋の形を変えない家もあります。丸のない二つ引は「揃い二つ引」。『紋帳綱目』にある丸に三つ引は「三浦三つ引」として、現在の紋帳にも残っています。

徳川葵の輪が太めなのも、昔を尊ぶ気持の現れなのでしょう。

それでは、細めになった輪は、実際にはどれほどなのでしょう。

今、二つの丸に二つ引と、丸に七つ割り二つ引を並べてみました。普通の丸に二つ引です。七つ割りとは円の直径を正確に七等分して作図する意

味です。

つまり、輪と引、それぞれの太さは同じ太さなのですが、目の錯覚のため、丸に七つ割り二つ引の方が、輪が太く見えます。そこで、心持ち輪の方を細くしますと、全体のバランスが整うのです。

しかし、これは好みの問題ですから、正確な割りによる紋の優劣を言うのではなく、どちらも好ましい紋で、紋帳にはいつも二つが並んで掲載されています。

次に、丸に三つ引ですが、普通の丸に三つ引と、丸に九つ割り三つ引です。見たところは全く同じ紋に見えますが、厳密に言うと、心持ち丸に三つ引の輪の方がや や太いのです。

結局、こういうことになります。紋を囲む輪は、その太さが直径の九分の一より、やや太めのものを「丸」といいます。

「丸」がいつ起こったのか判りません。『見聞諸家紋』には輪をつけた紋は載っていますが、まだ「丸」という表記はどこにも見えません。紋の名称がまだ不確定な上、まだ丸の魔力に気付いていなかったのでしょう。

丸とは円の直径の九分の一よりやや太めというあいまいな表記をしましたが、きちんと限定しなかったところが職人の智慧だと思います。限定しなければ融通がききます。

たとえば、一の字ですとか十の字といった、ごく簡潔な紋のときには、丸を太めに描いた方が全体のバランスがいい。反対に中が複雑な形の紋のときには細めに作図する方が美しく見えるのです。

『羽継原合戦記』に書かれている紋尽しで、百余種も紋名が連ねられていますが、そのうちで丸を冠した紋名は一つも見出すことができません。たまたま丸があったとしても、描かないのが当時の習慣だったのでしょうか。

前述の『紋帳綱目』には、紋服を誂えるときの心得として、第一番に「丸はありやなしや」をあげています。そのころ、すでに丸付きの紋が多くなった証拠です。

今でも、上絵師は紋というと必ず丸のことを考える。山と川、月と雲のように二つを切り離して考えるのは難しいのです。

紋の注文を受けるとき、客が木瓜、鷹の羽と言うのをそのまま描くのでは、呉服屋も上絵師も失格であります。必ず丸のあるなしを訊く。すると、七、八割方は丸がついているという答えが返って来ます。

のちには他の紋にも正しい割り方が定められるようになりました。

三つ割り蛇の目は円の直径を三等分して作図されます。

四つ目も四角の一辺の割り方を変えることで、ずいぶん違う印象の紋になります。一辺を五等分して割ると五つ割り卍ができます。

丸に卍が基本的な描き方です。

丸に五つ割り左卍	七つ割り四つ目	十五割り四つ目	三つ割り蛇の目
七つ割り井筒崩し	丸に左卍	十一割り四つ目	丸に四つ目

両引に丸を付けてきちんとした紋にしてから、紋服の紋に丸をつけることが多くなりました。

それまで、絵や書物に書かれていた丸のない紋が珍しいほどです。

島津家は筆で書いた十字でしたが、のちには丸に十の字になっています。井伊家も井の字でしたが、これにも丸をつける。渡辺家は三つ星に一の字でしたが、現在、渡辺星というと必ず丸をつけます。長門三つ星も同じで丸をつけると形がまとまるのは丸に龍剣に一の字でもそうです。

そのほか、片喰や花菱、橘や扇などにも丸をつける。すると、紋として坐わりがよくなり、少し不安定な感じの扇などは丸を加えるととたんに力強い紋に変わります。また、丸に三つ割り釘抜のように、丸は本来の形を区切る意味で使われています。

親日家の外国人が、稀に紋服を誂えることがありますが、そんなとき、その人の名のイニシアル

107　紋の進化　丸と中心の円

片喰	千切	丸に三つ割り釘抜	日の丸扇
丸に片喰	丸に千切	花菱	丸に日の丸扇
五鐶輪に片喰	丸に石	丸に花菱	長門三つ星
丸に鳳の字	丸に隅立四つ石	抱き茗荷	丸に長門三つ星
丸に雪の字	丸に遠山	丸に抱き茗荷	丸に龍剣に一の字

のローマ字に丸を付けてやると、一応、紋らしさが現れるから不思議です。本来なら丸い形である下り藤や上り藤にも丸をつけることがある。これは形を丸くすることではありません。私たちが重要なメモを丸で囲んだりする。そうした心理から、特にその紋を強調するための丸でしょう。

また、丸に切ított笠(かさ)のように、複数の形をまとめることでも丸が役立ちます。竹に笠を配したのは、笠の字を分解すると竹が立つと読めるので竹に縁があるのです。

また、文字に丸を付けることで、紋に早変りする。丸の意味はさまざまです。

その、特殊な魔力を持つ、丸以外の太さのものを、全て輪といいます。

とかく、格式を尊ぶ定紋には丸を付けたものが多いのですが、その重厚で荘重な感じが趣味でない、という人もいます。

輪を太くしたり、細くしたりすることで、紋の感じはかなり違ってくるものです。更に、装飾的な雪輪や藤輪、一例として五鐶輪(ごかんわ)に片喰をあげてみました。

丸や輪に準じるものとして、角や菱で囲う紋もかなりあります。一般的には、食物を乗せる三方を上から見た形の隅切角(すみきりかく)、亀甲が多く見られます。

武士の上下(かみしも)には江戸時代に進歩した小紋染が用いられましたので、その地模様とはっきり区別させて、紋を引き立てるためにも、丸はたいへんに効果的でした。

輪のいろいろ(『紋かがみ』より)

丸の次に大切なのは、中心に描かれる小さな円です。

この円が使われるのは、花の紋に多い。複数の花弁の集まりを、この円が引き締めています。

この中心の円の大きさは、直径が丸の太さぐらい。これも、丸と同じで紋の形によって多少大きくしたり小さくしたりして、全体のバランスを保ちます。

もともと、この円は菊の原形である古代ギリシャのロゼットにも使われていました。睡蓮の花芯を描いたものなのです。花を簡単に描くとき、よく使われる方法ですが、紋の場合、漫然と丸を入れてはいません。中心の円の優れた性格を見抜いて、それを効果的に引き出しているのです。

たとえば、三つ柏や三つ銀杏を見ると判りますが、ここでは中心の円は、花の芯を意味

龍胆車	丸に剣片喰	十六菊
丸に八本鷹の羽	六つ鉄線	丸に三つ柏
丸に切竹に笠	丸に五つ丁字	丸に三つ銀杏

 放射状に並ぶ三葉の葉を安定させる役割として円を使っています。葉を安定させることによって、全体の図が紋らしくなるのです。

 片喰に剣を加えた剣片喰、植物の鉄線や丁字を複数にした紋、あるいは龍胆や鷹の羽を車状にしたとき、矢張り中心を円で締めくくります。もし、この丸がなかったら、鷹の羽や龍胆はすぐにも崩れそうな感じになってしまいます。

 紋の外側の丸と中心の円、これを紋の二大発見と呼びたいほどです。

 紋は丸を得て、その世界を確立したと言っていいでしょう。

 それによって、円の中に作図する、

紋の進化　丸と中心の円

初歩的な幾何学の応用で、紋の形は数段に進歩しました。

もっとも、法律ではありませんから、ある日突然それができて、全員が右へ倣ったわけではない。円を基本とするのが、一番紋らしく見える方法らしいと、上絵師たちは仕事をしながら気付いたのです。

もちろん、浮線綾の丸の時代から、円は文様の主流の一つでしたが、強く円を意識するようになったのは、紋服が礼装としてなくてはならぬものになったころからだと思われます。

今、『紋帳綱目』では丸に引の紋だけを取りあげましたが、他の紋全体を見渡したとき、その作図は『見聞諸家紋』の時代よりはるかに進歩していることが判ります。

収められている紋は七百八十種で、そのほとんどが写実から脱し、円形と対称形を意識していて、完成されている紋です。

昔の大名は絵師を抱えていて、屋敷内の仕事をさせていました。当然、絵師は紋も描きますが、家の定紋のほか、多くて十ほどの替紋、描く紋の数は多くありません。

その絵師が長年同じ紋を描いているわけですから、当然、紋の形は洗練が重ねられます。博物館などで大名家に伝えられた工芸品、調度品や食器などに描かれた蒔絵、金具に彫られた紋を見ると、実に念の入った仕事で惚れ惚れしてしまいます。抱えの絵師は俸禄をもらっていますから、一般町人のように仕事は工賃と引替えではない。いくらでも仕事に時間をそそぐことができるのです。

といって『紋帳綱目』の全てが完成された紋ではありません。中にはまだ進歩途上の紋もあります。もともと形のとりにくい橘や沢瀉など、現在の紋と較べてみましょう。

沢瀉

橘

三階松

蔦

対い浪

『紋帳綱目』

江戸　紋の最盛期

繰り返すようですが、どの家家も姓と一緒に、紋を持っているという国は日本しかありません。

江戸時代に入ると、公家や武家だけでなく、町人も積極的に紋を愛用しはじめました。町人が紋を工夫するようになってから、飛躍的に紋の数も増えて面白さが増し、紋は最盛期に入ります。

江戸時代、祝祭日を紋日といいましたが、その名称のとおり、各家は紋を入れた提灯を表にかかげ、紋を染め出した幕を張って、町中に紋が溢れていたのです。少し絵心のある人なら、自姓を持たない庶民でも、先祖代代伝わる紋は知っています。大名行列が通れば、分で紋を描けますし、字を知らない人でもおおよその紋は知っている。どの大名かがすぐに判乗物や鎧櫃、押えという行列の最後にいる家来の着物の柄や紋で、ります。

西洋では楯に模様をつけて戦場に赴いた。それが紋章の起こりなのですが、世の中が平和になってなお紋章を用いているのは貴族だけです。それに、西洋の紋章は先祖をとどめ

西洋の紋章のいろいろ

るため、複雑な規則や色彩の使い分けがあって、子孫になるほど複雑さを増して、専門家でなければそれを読み取ることも描くこともできません。

中国から仏教と一緒に伝わって来た、数多くの模様が日本の模様に大きな影響を与えたことはすでに述べましたが、当の中国でも紋という文字はあっても、日本の紋に当たる意味を持っていない。あるいは、喜や寿といった卍（まんじ）や巴（ともえ）を吉祥文として使う。目出度い文字を模様にして装飾的に用いることはあっても、それは個人が所有しているわけではない。

それでは、どうして日本だけに紋が作られて芸術的にまで発展したのか。

いろいろ理由はあるにしても、まず、日本人がとにかく模様が好きである。その性質が基本だと思えてなりません。

もっとも、模様ばかりではありません。絵も好きなら芝居も好き。彫刻や建造物、美術一般に関心が高く、それが高じて自分の身体に彫物を彫ることが大流行しました。

江戸の町を歩いた外国人が、この都会は限りなく庭園が続いているようだと、驚嘆した

ということですが、四季の優しさや美しい自然に恵まれた都会は、世界でもあまり数多くなかったようです。

そうした環境の中で、自然に江戸の人たちの美的感覚が高まり、傑出した美術工芸を数多く生み出しました。紋もそのうちの一つなのです。

浮世絵で見ますと、すでに初期から、町絵師は人物が身に着けている着物の模様を描くことに、異常なほど執着を持っています。

女性一人描くにも、表着の柄には紋が入っている。帯や帯締め、襟から見える半襟、裾から見える下着、下駄の鼻緒に、前挿し櫛に笄まで模様を描かないと承知しません。一人でこれですから、大勢が登場する吉原の豪華な花魁道中の錦絵などになると、一として同じ模様がないので、その数は算え切れないほどです。

しかも、絵師の筆は人物だけにとどまりません。部屋であれば、襖の絵や屏風、床の間の置物や煙草盆にまで柄を描き入れます。春画ともなろうものなら、幾重にも重なった贅沢な夜具の、きらびやかな模様が、寝乱れた着物にもつれ合う、といった工合。

浮世絵では腕のいい職人は顔だけを担当する、首彫りの習慣がありました。それと同じように絵の中の模様専門の絵師がいたのではないかと思うほどです。買物客がその店の紋を見るだけで商品を信用するトレードマークですから当然のことでしょう。多くの人たちによく覚えてもらうため、商家は店の日除けの暖簾などに大きく紋を染め出します。

商人も武士と同じように紋を大切に扱いました。

平井筒に橘の比翼紋	丸に越の字(三越)	丸に井筒に三の字	太井桁
日蓮宗平井筒に橘	丸に高の字(高島屋)	丸に井筒に藤の字(松坂屋)	三つ寄せ菱

　屋号は主人の出身地に由来する、伊勢屋、越後屋、三河屋などが多いのは当然ですが、家紋による茗荷屋、桔梗屋、井筒屋、蔦屋、丁字屋という屋号も数多くあります。

　今でも老舗で、創業時代の紋を商標または社標にしているところが少なくありません。

　住友系の会社は井桁で、私の家の窓から住友銀行の太井桁が見えます。

　三菱系は菱を用い、三井系では井筒を使います。三井越後屋の丸に隅立井筒、いとう呉服店の丸に隅立井筒に藤の字は、浮世絵の中にしょっちゅう登場します。JALの鶴は、鶴の丸の紋によったものだそうです。

　文字の読めない人でも、図形の紋ならすぐに覚えます。裏長屋に住む人たちでも紋を持っているのは驚きですが、その人たちは紋を長屋の表障子に描いたり門札にしたりしていました。

と思うと、遊女も紋を持っています。伝来の紋を持つ家の娘でも、遊里という場所では本当の紋は使えない。花とか蝶とか、華やかな紋を自由に選んで使う。今では遊女も着物に紋をつけるようになった、という記録があります。『色道大鏡』（元禄〈一六八八〜一七〇四〉初年）によると、島原の遊廓で最高位の太夫、遊女八千代は藤輪に桐を用い、他の女も追い追いそれに従ったそうです。

同じころ、武士の武鑑の形式を真似た『遊女評判記』が刊行され、遊女の紋についても詳しく述べられています。

一時、江戸の吉原では鳳凰の文様が流行し、お職という高級遊女の打掛けには金銀の糸で華麗な刺繡をほどこしたので、鳳凰はお職の異名になったほどです。そのほか、龍もあれば桐も菊も使う。

北国、あるいは北州と呼ばれた吉原は特別な国で、そこの王者は遊女です。知識人の社交場でもあった吉原から、数多くの文化や流行が発生しました。また、吉原には特別の紋日が多数あり、客を呼び寄せる行事を行いました。

紋は遊女が客に財布の紐をゆるめさせる手管としても使う。

比翼紋といって、遊女の紋と馴染み客の紋とを重ね合わせて作り、これを着物に誂え、大いに客を嬉しがらせるのであります。比翼とは比翼の鳥のことで、この空想上の鳥は目と翼が一つずつしかない。飛ぶときはいつも雌雄が一体であるところから、男女の仲睦まじい、相思相愛の互いの紋を重ねたのが比翼紋です。現在なら、男女がお揃いのシャツを

着る、ということになりますか。

山東京伝の小説には、世間に浮き名を流したいと思う主人公が登場。自分と女の比翼紋を提灯に描かせたり、手拭に染めさせたりして、各所の神社に奉納するくだりがあります。テレビや週刊誌のなかった時代、神社の奉納提灯や手水手拭はかなり宣伝効果があったのでしょう。

歌舞伎では道行。これも相愛の男女が連れ立って旅をする。比翼紋は主に世間に宥されぬ二人の駆落ちや、心中に行く場面で使われています。

落語ではそそっかしい紺屋が比翼紋を間違えたりします。「樟脳玉」という噺では、たいへんに仲の良い夫婦が比翼紋を誂えたところ、

「あたくしの紋が橘で、家内が井筒でございます。そうしたら紺屋が井筒の中へ橘の紋を染めてまいりましたので、この羽織を着て歩くと、あれはお祖師様のお仕着せだお仕着せだ……」

井筒に橘の紋は「日蓮宗橘」という紋名で日蓮宗の寺院紋になっています。

それで、橘と井筒の比翼紋を描いてみました。

幸田露伴は『紋の事』の中で、井原西鶴が書いたものの中に、ある地方の遊廓に行ったところ、招かれた遊女が地蔵の紋を付けていた、という話があると紹介しています。地蔵の紋とはずいぶん奇抜で、たぶんその遊女は人が思い付かないようなことをして、人気を集めようとしたのでしょう。

遊里とともに悪所と呼ばれていたのは歌舞伎です。芝居の役者もまた紋の威力を十分に知り、大いに利用しています。

巴とか蝶や桐、すでに古典的になった伝統紋も使いますが、役者ですから人目を引くような新しい紋を作ったり、従来の紋に手を加えて華やかなものにしたりする工夫をしています。

天保時代の名優、中村芝翫（なかむらしかん）は目の紋を使いました。また、市川団十郎（いちかわだんじゅうろう）はこれも先例のない鯉を替紋にしました。しかし、いずれも現在に継承されてはいません。テレビも映画もない時代の人たちの芝居への熱狂ぶりは想像を絶するものがあったようです。

芝居に夢中になるのは女子供や町人ばかりでなく、身分のある武士も多くいました。『鸚鵡籠中記（おうむろうちゅうき）』を残した元禄時代の朝日文左衛門もその一人で、日記によるとほとんど毎日のように芝居に通い詰めた時期があります。それも、寺詣りと言って家を出、芝居小屋近くに顔見識りや奉行所の者がいないのを確認した上で、茶屋に入って町人の着物に着替え、編笠（あみがさ）をかぶって芝居小屋に入るという苦心をしている。

江戸城の大奥や大名の奥向きでは、やることも桁違（けたちが）い。狂言師という町の一座を何人も屋敷に呼び入れ、芝居町で演じているとおりの舞台を広間に作らせて、そこで奥方や奥女中たちが芝居を見物していました。

ですから、役者がどんな紋を使っているか、芝居に無関心な人でも、それは常識になっていました。そのいくつかを紹介しますと、役者の浮世絵にもあまり名は書かれていません。人人は着ている紋で役者が判ったのです。

中村勘三郎「隅切角に一つ銀杏」江戸には公認された芝居小屋が三つあり、これを江戸三座といい小屋に櫓を立てることが宥されていました。この櫓に座紋を染めた幕を張り、櫓太鼓が置かれていました。俳優初代中村勘三郎はその三座の一つ中村座の創始者でした。

市村羽左衛門「細輪に根付き菊座橘」これも江戸三座の一つ市村座の座元で、四代目のとき村山座の興行権を譲り受け座元になり、初代を名乗りました。十代羽左衛門は大正、昭和にかけて華麗な演技で一世を風靡した名優です。

守田勘弥「丸に片喰」初代は江戸三座のうちの守田座の座元。他の役者の多くは新しく紋を作ったり、従来の紋を合成して使っていますが、この丸に片喰は最も古くからある紋で、形が美しく片喰が繁殖力が旺盛なので、子孫繁栄の意味をこめて多くの家で使っています。この時代、すでに紋は自由に用いていたことが判ります。

国立劇場の座紋　三座の座紋が出たので国立劇場の紋も紹介しておきます。それまで天女や人物の紋は絶無でした。たいへん珍しい素材の紋なので吹いている図で、天女が笛をここに加えたのです。

市川団十郎「三つ入れ子桝」三桝ともいいます。初代が初舞台のとき、贔屓の客から贈られた三つの桝をかたどったといいます。

松本幸四郎	中村歌右衛門	市川団十郎	中村勘三郎
中村吉右衛門	市川猿之助	生島新五郎	市村羽左衛門
国立劇場	尾上菊五郎	坂東三津五郎	守田勘弥

生島新五郎「麻の葉入り洲浜」

公認された芝居小屋は三座だけではなく、その前に山村座も櫓を有していました。正徳四年(一七一四)山村座を舞台にしていた新五郎が江戸城大奥の江島と密通し、それが発覚した有名な江島生島事件のため、当人はもちろん、山村座まで取潰されてしまいました。当時の恋は自分の身の破滅以上だったのです。

坂東三津五郎「坂東流三つ大の字」三代目が踊りの坂東流を興しました。この三つ大は紋の常識である「一つが上」を破って一つの大を下においてあります。よく注意しないと、上絵師は普通の三つ大を描いてしまうことがある。発表会では揃いの紋付を着ますから、こうした間

違いはすぐに判ります。ある会で一人の弟子が「わたしの紋だけがあべこべだ」と騒いでいるのを見たことがあります。

中村歌右衛門　「変わり祇園守」　祇園祭で有名な京都八坂神社、その祇園信仰から生まれた紋です。歌右衛門の祇園守も華やかな形に作られています。

市川猿之助　「三つ括り猿」　括り猿は布に綿を入れて作る縫いぐるみの猿で、帯に下げてお守りにする。あるいは寺社の絵馬堂に納めて願いごとを祈ったりする習慣があります。

尾上菊五郎　「重ね扇に抱き柏」　初代菊五郎が、贔屓から柏餅を扇に乗せて贈られました。そのとき、菊五郎も扇を差し出してそれを受けたという話が残っています。紋はそれに由来します。

松本幸四郎　「四つ花菱」　この家も古くから名優が続出しています。中でも五代目は鼻が高いので鼻高幸四郎と呼ばれ、凄味のある顔で悪役を得意としていました。鶴屋南北の『東海道四谷怪談』での直助権兵衛をはじめ、南北作品には欠かせない役者でした。八代目は文化勲章を受け、引退して白鸚を名乗った名優です。

中村吉右衛門　「変わり揚羽蝶」　この蝶は普通の揚羽蝶と少し違い、丸味の多いのが特徴です。紋ではこのようなものを「変わり」と呼んで普通の紋と区別しています。今まで述べた役者のほとんどが江戸中期から続く名門であるのに対し吉右衛門は初代で、父の名を襲ぎませんでした。昭和二十六年、歌舞伎俳優ではじめて文化勲章を受賞しました。

123　江戸　紋の最盛期

三津五郎縞　　三桝格子　　市松模様

芝翫縞　　菊五郎格子

(『江戸事情』第6巻、雄山閣出版刊より)

　役者は手拭に自分の紋をつけて贔屓客に配ったり、舞台の上から投げたりします。それでも満足しない女性は、簪や持物に好きな役者の紋をつけて身につけて離しません。
　すると、商人も黙って指をくわえて見ているわけにはいかない。役者と打ち合わせて、文様や色を考案して売りまくる。
　今でも伝わっているのが、寛保年間に佐野川市松が流行らせた市松模様、文化文政年間の団十郎の三桝格子、菊五郎格子、芝翫縞、三津五郎縞など数多くあります。
　色では代代の市川家の団十郎茶、尾上家の梅幸茶、瀬川菊之丞の俳名による路考茶などが広まりました。

寛永紋尽し
(藤、沢瀉)

紋尽し
(笹、庵、沢瀉、月)

紋尽し
(扇、藤、橘、桜)

丸に抱き茗荷　丸に九曜　丸に上り藤　二重輪に下り藤

絵銭

　そのほか、団十郎艾、岩井鮨、瀬川綿に市村煎餅などが売り出されましたが、これらはどうやら文様とは関係がなさそうです。
　役者は自分の紋を彫り込んだ絵銭も作っています。
　当時の文銭は丸くて中央に四角な孔が開いています。これを方孔銭といいますが、私は絵銭をテーマにした小説を書いたことがありますので、そこから説明を引用します。
「通用銭でない銭、これを大雑把に絵銭といいます。絵銭はもと唐の国で王子の誕生、王の成婚など嘉儀の記念として鋳造した吉語銭で、富貴長命、長生保命などの字が入れられます。我国では銭座の仕事はじめに、恵比須大黒などの銭を作って宮銭として祭る仕来りがあります。あるいは神社寺院で祭礼に当たって神銭、念仏銭としてこれを作る。または

児童の玩具用、賭博用、好事家でも戯作しますから、古来よりおびただしい絵銭が作られ続けております」(『からくり富』徳間書店)

この中には紋を配したものがかなり見受けられます。

絵銭は中国の道士が星辰をまつる祭具として用いましたが、趣味的に作られたもので時代が判るのはあまり多くない。

ところが、役者が作った絵銭は、役者独自の紋が彫られているので、例外的に年代を推量することができます。研究者によると寛延三年（一七五〇）から文化七年（一八一〇）ぐらいとされています。

役者が作ったのは鋳銭ではなく、紋を彫刻した紋切銭です。鋳造ではないので、一つが大量に作られることはありませんが、かなり多くの種類が残っています。それを見ると、片面に定紋、裏には替紋を彫るという作り方で、個人名を知ることができます。

たぶん、役者の紋切銭は、顔見世興行などの記念として撒きものにする、または贔屓客へ返礼用に作ったのか、いずれかでしょう。芝居町の土産物なら、大量生産するはずですから、鋳造しなければなりません。

個人が絵銭を作るなどというのは、なかなか洒落たことをするものです。

吉原と芝居町、この二悪所が江戸の風俗流行の原点でありました。

もっとも、行きすぎもありました。『明和伎鑑』(明和六年〈一七六九〉)の出板です。

芳沢あやめ (稲の子、背芳の字)	小川吉太郎 (川の字、背吉の字)	浅尾為十郎 (丸に二つ引、背為の字)
市川松蔵 (三桝、背松の字)	藤川八蔵 (桝に矢筈、背八の字)	山下金作 (花持ち九枚笹、背金の字)

紋切銭
(『日本の絵銭』書信館出版刊より)

当時の人たちは洒落やパロディが大好きでしたから、世にこんな武鑑が広まると、すぐこんな本を作りたがる。

内容は武鑑によったもので、江戸三座、各役者の系譜、定紋、替紋、俳名、屋号、住所が記載されています。登場するのは役者ばかりでなく、衣装方から道具方といった楽屋の人たち、あるいは、芝居小屋で働く場内係や札売りまでが紹介されているという凝りかたです。

当時の芝居好きなら、この出版に大喝采したでしょうし、現在では当時の芝居の様子を知る上で、たいへん貴重な文献になっています。

しかし、この苦心の伎鑑はたちまちに発禁になってしまいました。あまりに武鑑に似せたため、武士と役者とを混同するとはなにごとだ、と奉行所の怒りを買ったのです。当時、役者は河原乞食といわれ、階級的には下層におかれていました。

役者は個人だけではなく、舞台上でも実に独創的に紋を使いこなしています。

『明和伎鑑』

代表的なのが初代市川団十郎からのお家芸、歌舞伎十八番の一つ『暫』でしょう。この主人公、鎌倉権五郎景政の衣装が凄い。髪は熊手のように固めた鬢に烏帽子をかぶり白い力紙が角のように出ている。顔は紅の筋隈で、柿色の素袍に長袴ですが、両袖一杯に巨大な三桝の紋を入れ、その紋を強調するように、竿を入れて突っ張らせているので、はじめ花道から登場するときは、三桝の紋が現れたように見えます。

「首抜き」も芝居独自の衣装でしょう。衣装の上半身にこれまた大きく紋を染め出してあります。この衣装を着ると、紋の中央から首が抜き出る姿に見えるという、奇抜なデザインです。色は白地に紺の紋、あるいは紺地に白抜きの紋で、鳶頭やいなせな役が使います。

ともかく、天皇将軍から、一般庶民、役者までが紋を愛用していたのです。紋の姿はいつも歴史と歩みを共にしています。江戸文化の最盛期は、紋の絶頂期でもあったわけです。

首抜き
(『歌舞伎事典』平凡社刊より)

江戸 紋と遊ぶ

どの国でも同じように、私たちの祖先も熱心な太陽信仰民族ですから、万民が共有する紋の形を円に定めたのは必然の流れだったでしょう。

現在の女の紋の大きさは直径二センチ余り、その中に日月星辰が描かれ、雲が湧き霞は棚引き、波は立つ。美しい草木がかたどられ愛らしい小動物が作図されます。昔からの巴円からは、三角形、四角形、五角形、ありとあらゆる形が割り出されます。昔からの巴も寞もその中に収めることもできます。しかも、その作図に必要な道具は、中国の伏羲、女媧の持っていた、分廻しと定規だけであります。

以来、従来の紋の形を整え、バリエーションを生み出し、更に新しい創作に情熱をそそいだ人は少なくなかったはずです。

だいたい、紋は円を基本とする、というような制約を受けると、日本人は妙に気が立つのです。

たとえば印籠ですが、名の示すとおり、印判と印肉を入れる小さな容器でしたが、江戸の初期には携帯用の薬入れとして一般に使われました。

大きさは今の煙草の箱よりも小さい。そこに三段重ねから五段重ねの容器を重ねて紐で結んであります。その作りや装飾に技術の限りがつくされている。材質も木や皮だけではなく、牙、角、金属、陶磁。技術もそれに応じて、木彫、蒔絵、螺鈿、沈金。本来の容器をはるかに越え、美術アクセサリーに発展しました。

印籠にだけ驚いてはいられません。印籠を帯に下げる留具としての根付があります。この根付も、手にすっぽり入る大きさで、紐通しの穴を作る。手触りがよくなければならないなどの制約があって、職人たちは血を湧きたたせるのです。客の注文でその一つ一つが全て違う。江戸時代の職人はユーモアに満ちた奇抜な根付を無数に作りあげてきました。武士ですと鐔や目貫などの刀装具。あるいは矢立や煙草入れに煙管。女性ですと、櫛、簪、化粧道具に、それぞれ贅を尽くしていました。

江戸中期以来、しばしば行政改革が実施され、そのたびに必ず贅沢禁止令が出されました。そのため、目立たないところに金をかけるともいわれていますが、もともと、日本人は盆栽や雛道具などの小宇宙の中で凝った遊びをするのが好きだったのであります。

文学でいうと俳句がそれに当たるでしょう。

五七五の十七文字だけを使い、風物を描写せよ。誰が言い出したのか判りませんが、ずいぶん無理な規則です。しかし、これが人人の人気を博して、大勢がこれに挑み、中には風物のみならず、人の心象風景までを描写するという、多くの言葉をついやす散文が不可能な表現にまで進歩し、文学の重要な分野になってしまったほどです。

前に述べた『明和伎鑑』に登場する役者は、名や屋号とともに俳名も記されていますから、句の一つもひねり出せないようでは、役者として失格でした。

もちろん、その俳句もいきなり今の形で生まれたわけではありません。江戸時代は俳諧といい、『万葉集』の戯笑歌が先祖です。『古今集』には俳諧歌として収められています。その俳諧歌の下の句が省略されたのが俳諧で、俳聖といわれる松尾芭蕉が登場する前の俳諧は、そう格調が高かったわけではありません。

紋もどこか似たところがあって、平安貴族が有職文様などを省略して紋を作り、それが武士の旗印などに使われ、徳川時代に完成します。

武士が上下を着用、円形や対称形など紋の形に気をつかいましたが、俳諧では江戸の初期、松永貞徳が俳諧式目を定め、理想的な俳諧の方式を規定しました。ところが、そののち、談林風が流行しはじめました。これは、格式張った伝統的な作り方でなく、自由な表現を認めました。この新風は西山宗因が中心となり、口語を使って軽妙さを取り入れたり、奇抜な発想による滑稽な句で人気を呼んだのです。

それまで格調を重んじていた紋にも、同じような流行がありました。

ここに『紋帳百菊』という本があって、安永三年（一七七四）刊、作画は広瀬多三右衛門という人。これは相当風変わりな紋帳で、従来からある由緒正しい紋はほとんど取りあげられていない。作者の新工夫らしく、桐を崩した形にしたり、雁金や水の字を車形に組んだり、慰斗を菱に変えたりしています。

132

水の字車　　放れ巴　　雁金車

丸に六賽　　丸に投げ桐　　熨斗菱

見立て鶏　　塵取りに状　　扇蝶

恵比須　　釣灯籠に文

『紋帳百菊』

でも、丸を意識しているのはおとなしい方で、二つ巴のそばに小さな一つ巴を配したのは三つ巴から一つが放れてしまった心で放れ巴という紋名が書きたかったのでしょう。

その他に、見立ての趣向を取り込んだ紋が数多くあります。葵を桐に見立てて葵桐があるかと思うと、松を鶴に作った扇を蝶に似せて作図した扇蝶。葵を桐に見立てて葵桐があるかと思うと、松を鶴に作った松鶴菱がある、という工合です。

趣向に熱中するあまり、紋を写実的に描かなければならなくなった、退行的な紋も多い。「朝顔」と題して、釣瓶に朝顔がからんでいるのは、加賀千代の「朝顔に釣瓶とられてもらい水」に違いありません。「柴に書物」は束ねた柴に開いた本で二宮尊徳のことでしょう。「釣灯籠に文」、これは芝居好きの江戸町人らしい発想です。『忠臣蔵』七段目、主人公の大星由良之助が、遊廓の場で釣灯籠の明りをたよりに届けられた文を読んでいるところを示しているのです。同じ文でも、そばに筆と塵取りを配した紋もあります。鯛に釣竿に烏帽子で恵比須だという。文は結ばれたまま、読みもされずに捨てられてしまったという、なんとも皮肉な紋です。

他に使われている素材も、紋では禁断の魚もある。枕や摺り鉢、折紙や賽子もあるという自由奔放さです。

こうした紋は「伊達紋」などと呼ばれます。『紋帳百菊』は遊びの紋を集めた紋帳だったのです。

享保期にはもじりという俳諧から生じた言葉遊びのパロディが流行し、宝暦になると地口。たわいない駄洒落で、ありがたいというのを鯛にかけて「ありが鯛の浜焼き」。そ

はとらぬを「そうは虎の門」。「飲みすぎの毘沙門」、これは金杉の毘沙門の洒落です。または着たきり雀」と「舌切り雀」。「絵馬あげ願ほどき」を「胡麻揚げがんもどき」などという。

こうした地口が日常の会話の中にぽんぽん飛び交っていました。

地口の宝庫といえば落語でしたが、現在では毎日毎日、洒落のコマーシャルを流し続け、私たちを楽しませてくれています。

天明期になると狂歌の最盛期。このころになると、武士も町絵師と一緒に黄表紙や洒落本を書きはじめます。いずれも、絵入りの草双紙で洒落と諷刺が中心になっています。

いうまでもなく町人が経済力を持って、活気に満ちた遊びをはじめたことと、平和が続くなかで武骨を嫌う垢抜けした武士がふえたのです。

遊び心に満ちた『紋帳百菊』はこうした流行の中で描かれました。紋で遊ぶという発想は、家門や権威にとらわれない、町人でなければ思いつきません。

この本は観賞用でなく、実際に用いられました。また崩し方や見立ての方法は、のちに紋を作るうえで役立ったはずです。

このころには、一般の紋帳だけではなく、友禅染の「雛形」という模様の見本帳、あるいは小紋や手拭の見本帳もつぎつぎに刊行されて、業者ばかりでなく数多くの人の目にとまるようになりました。

それまで、専門絵師の下絵や図案集だったものが一般に公開されたのです。

充実した内容で有名なのが『蒔絵大全』（宝暦九年〈一七五九〉）で、全五冊。内容は印

籠や櫛の図案から、盃、硯箱、重箱、懐剣の鞘まで三百もの図が集められています。この本は各分野の職人たちに刺戟を与え、同時に一般の人たちの鑑賞眼を向上させるもとになりました。

染織の方でも『当世都雛形』（天明五年〈一七八五〉）をはじめ、流行の模様帳がつぎつぎに刊行されて雛形ブームを起こし、その中で雛形のパロディも作り出されました。有名なのが北尾政演の画号で絵もよくする戯作者、山東京伝の『小紋裁』（天明四年〈一七八四〉）が大人気を呼び、続けて『小紋雅話』（寛政二年〈一七九〇〉）を代表とする類書をつぎつぎに発表しました。

『小紋雅話』は題からモモンガアのもじりです。その中のいくつかを選んでみました。

ねずみこもん

鼠色をした小紋ではありません。竹のバネと松脂の仕掛けで、思いがけないときに飛びあがる玩具、はね兎を連続模様にした図柄です。この模様が東洲斎写楽の研究家の間で問題になっています。『尾上松助の湯浅孫六入道』の絵の人物が、これと全く同じ模様の丹前を着ているからです。

めぐしかすみ

めぐしは銭を算える金属の棒です。銭を重ねて銭の孔に通すのですが、棒は上下が長短に作られていて、短い方が五十文、長い方が百文に合わせてあります。算えられない人でも判るので、一名ばかともいう。「百ばか五十ばかとて長短の分かちもあり」という説明が

添えられています。

かげうさぎ

手影絵の兎を模様にしたものです。添え書きに「花うさぎとききこえさせるのサ」とあるのは、紋の花兎の地口であります。

『改正壱ノ紋帳』（文化十三年〈一八一六〉）。「改正」という題から、これまで刊行された紋帳の誤まりを正した本だということが判ります。この時代、まだ紋の形や紋名は紋帳によって違いがあったのでしょう。

それはいいとして、この紋帳にはふしぎな一群の紋が収録されています。「おらんだ紋品々」という。いったい、なにごとかと思って見ると、なんのことはない。蔦は輪の中にローマ字のくにゃくにゃした筆記体で「TUTA」と書いてあるだけ。以下、四つ目、橘など同様のおらんだ紋が並んでいます。

おらんだ紋は実際に使われたのでしょうか。

そんな異国の字を紋にするはずがない、とはいいきれません。深川八幡宮の境内に、水の水盤があります。文政七年という年号が彫られ、四面には奉納者の名が並んでいるのは定法どおりですが、変わっているのは、その一人一人の名の上に、ローマ字が紋のように冠せられていることです。

深川は材木問屋をはじめ、大商人が軒をつらねられている土地です。紀国屋文左衛門、奈良

137 江戸 紋と遊ぶ

東洲斎写楽画
「尾上松助の湯浅糸六入道」

ねずみこもん

かげうさぎ

めぐしかすみ

花兎

藁人形

隈取り絞り

（谷峯蔵解説『遊びのデザイン』岩崎美術社刊より）

おらんだ紋品々

屋茂左衛門の豪遊ぶりは今にも伝えられています。そうした大商人の間には好奇心の旺盛な新しがり屋がいて、外国の製品に夢中になっていた。一名、蘭癖といい、そうしたオランダマニアの仲間が、ローマ字入りの水盤を寄進したのです。

今でも外国の有名ブランド商品に血眼になったり、外国人の名を芸名にしたり、我が子に名付けたり、評論家が外国語を羅列したり、蘭癖の伝統は絶えていません。

『改正壱ノ紋帳』の最後には広告があって、『改正五ノ紋帳』まで刊行されていたようです。壱ノ紋帳のほかは、風流紋、伊達紋を収めるとあり、紋帳の実物は未見ですが、当時、風流紋を誂える人がかなりいたようです。

風流紋とは伊達紋や加賀紋の総称でしょう。伊達というのはことさら強がり、派手に振舞うことで「伊達の薄着」などという言葉ができ

ました。伊達模様、伊達紋も同じ意味で、人目を引く派手な模様や紋をいいます。『紋帳百菊』の「朝顔」「柴に書物」などがそれに当たりますが、他にも、謡曲や百人一首を題材にしたものも数多くありました。
たとえば流水に紅葉の葉が散って「錦」という字が添えられている。たぶんその時代でもすぐにその意味が判る人は少なかったでしょう。訊かれた人は鼻をうごかし、
「これは〈あらしふく三室の山のもみぢ葉は竜田の川の錦なりけり〉という能因法師の歌を見立てたものだ。風流だろう」
と、得意になっていたのでしょう。
　加賀紋というのは美しく彩色した紋でこれも目立ちたがり屋が好んで誂えました。または、金銀の糸で刺繍した縫紋も流行し、紋をごく細かな絞りで染め出した鹿の子紋。はては、銀や真鍮の薄板で作った金属紋まで現れました。
　はじめのうちはふとした思いつき。それが、風流人や伊達者、遊女や役者がどんどん発展させていくと、武士の中にもこれを愛用する者もでてきます。
　新奇な風俗が流行すると、いつの世でも、目くじらを立てる人がいます。こうした風潮を世の乱れだと憤り「紋所の弁」という文章を書いた人がいます。
「俗に婦人が懐胎すると、小児の胞衣に夫の定紋を生じるという。それほど大切な紋を、最近ではどうも自分の家の紋は野暮ったいから使わない。あるいは恰好のいい蔭紋に染めさせたの、思いつきの紋を誂えさせたりするのは浅ましいことだ。一体、そうした紋は傾

城、野郎が使いはじめたのだ。もともとが由緒ある紋など持っていない家の者だから、好き勝手に使う。にもかかわらず、相手方の紋をおのれが小袖、そで、羽織、礼儀の席へ出る大たわけがいる。それでなくとも、正しい紋を菱にしたり角にしたり、さまざまに崩すのは、身代の崩しはじめの前兆である」

または、身代の崩しはじめや紋所 という川柳も詠まれています。

たしかに、姓氏や紋によって歴史を研究している学者にとっては、おらんだ紋や風流紋は、目障りには違いないでしょう。

紋章学の沼田頼輔先生が、著書の中で「坊間の紋帳は誤りが多い」と指摘し、一度ならず「心なき画工」という言い方をします。それは、こうした紋帳を見るにつけて、故実に無関心な上絵師の手すさびによって、歴史や家系の研究が邪魔されることに我慢がならなかったのでしょう。そして、引用するのはもっぱら古い紋帳によったため、未完成の紋が多く、私たち上絵師が首を傾げる結果になったのです。古いのをよしとする心情は現在の研究家にも引き継がれているようです。

本来、模様は自然に対する原始的な恐れ、それに対しての呪術的な記号としてはじめられました。武士にとっては戦勝祈願の印でした。以来、紋は少しずつ形を整えてきたのですが、それは家の表徴、子孫繁栄の願いがこめられている大切な紋をより美しくするためのもので、江戸中期のような遊びの心からではありませんでした。

紋を地口やパロディのように扱いはじめたということは、すでに色彩の禁制もない、有

職文様や紋が自由に使えるようになったという社会的な背景とともに、自然に対する原始的な恐怖や神秘感が、薄れはじめたためだと思います。
それは、江戸の人たちに、信仰心がなくなった、という意味ではありません。

富士と吉原は江戸でも近所なり

東海道の宿場、吉原宿は富士山の麓にある町ですが、江戸でも富士と吉原は近所にある。
江戸の富士とは浅草砂利場の浅草富士（富士権現）のことで、遊里吉原はすぐ近くです。
江戸時代には富士信仰が盛んで毎年六月一日が山開き。数多くの富士講がつぎつぎと登山に旅立つ。富士に登山しない人たちは、江戸の各所に築かれた人造富士に参詣し、麦藁細工の蛇を買い、疫病、火伏せのお守りとして神棚に祀る習慣がありました。はじめの句は、ただ浅草の富士権現が吉原に近い、というだけではなく、参詣の帰りにはつい近所の吉原に足が向いてしまう、という心なのです。
参詣のついでに遊廓へ寄るのは富士権現ばかりではありません。木母寺の梅若忌が口実で、吉原に寄ってみる。正燈寺の紅葉を賞するといってはすぐ裏の吉原に気が散り、柳島の竜眼寺の萩が見ごろだとして、参詣の帰りに隅田堤に出て竹屋の渡しを渡ればまたまた吉原は目の前です。

　教会は近くして神は遠くにありという敬虔な西洋の諺に較べると、なんたる不謹慎、不真面目のいたりだといわれても

仕方がありません。

だからといって、江戸人の信仰は決して薄っぺらでないところが面白い。

富士登山する人人は白装束に数珠を持ち、家の者と水盃を交わして江戸を発ちます。当時の登山ですから全員が無事帰ることができるという保証はない。大袈裟にいえば死を覚悟しての旅立ちです。

講中は富士行者の案内でほぼ十日間歩きづめ。途中、富士山中の岩室に一泊するなどして山頂に立ちます。帰りは東海道に出て、それからは割にくだけた旅となるものの、一日の行程は十里（約四十キロメートル）。よほど信仰心が厚く、かつ旺盛な遊び心がないと勤まる旅ではありません。

今でもいろいろな場所に「富士見」という坂や橋が地名として残っていることでも判りますが、当時、少し高い場所に立つと江戸中から富士山が見えました。富士は誰でもが大好きな山です。

天保期に刊行された葛飾北斎の『富嶽百景』はいつ見ても飽きない傑作です。北斎七十五の作品で「自分が百歳になったら絵は神妙の境に達し、百有十歳では万物を生けるがごとくに描けるようになるだろう」という有名な文章があり、相当な自信作でした。

その絵の中に登場する人物の表情は例外なく明るいのです。

北斎は働いている人人が好きだったようで、富士を背景にさまざまな職人や農夫や旅人を描き込む。大きな荷を背負う人、木に登る人、船を漕ぐ人。労働は苦しいはずですが、

で売られている藁の蛇と関係がありそうです。

蛇を神体とする蛇神信仰、あるいは猿を神とする猿田彦信仰など、蛇神や猿神は天孫降臨以前から土地に住んでいた国つ神だといいます。

蛇は男性のシンボル。中国には人間の元は蛇だったという神話もあります。猿は生殖器の目立つ動物で多産の象徴、というところから信仰が生まれたのでしょう。

この国つ神に対して、天つ神の勢力がしだいに強くなってきました。縄文から弥生への時代の移り変わりです。だが、この革命で縄文の神神が駆逐されたわけではありませんでした。縄文人は農耕文化を受け入れ、外来の天つ神を敬うとともに国つ神を疎かにしませんでした。

そののち、仏教が伝来したときにも、日本人は宗教的共存を上手に行い、独自の日本仏教を作りあげました。外来の文様が平安時代には和風化されたようにです。

前に、ある有名な寺を地図で捜したのですが、容易に見付からなかったことがありました。そのはずで、江戸の切絵図には、その寺の名はなく、神社の名しか記載されていなかったのです。つまり、神社の境内にその寺が建てられている。江戸の人たちはその神社を目的に参詣に行くので、寺名は略されていたのです。この寺を別当寺といい、明治の神仏分離の令が出るまで、たいていの神社には別当寺が建てられていました。

私の家の近くにある雑司が谷の鬼子母神は、大行院に祀られていて、同じ境内に稲荷社と妙見堂が習合されています。

現在、私たちは結婚式は教会、初詣は神社、葬式は寺に依頼してもふしぎには思いません。そのように、江戸の人たちは参詣にかこつけて吉原で遊んでも異としないわけです。

教科書で習う江戸時代というと、判で押したように封建時代で身分制度が確立し、因襲的で個人の自由がない暗黒時代のように説明されます。それを間違いだとは思いませんが、ただそれだけでは江戸時代が生み出した美術や芸能の明るさが納得できません。

どうやら、教科書は西洋の歴史観で江戸を見ているようです。

西洋というと、古くから土地にいた国つ神をすっかり放逐してからキリスト教を受け入れた歴史を持っています。そして、ヒステリックに魔女裁判を三百年もの間続けていた暗黒の時代も経験しています。回教も同じで、数数の宗教戦争は現在になってもとどまることを知りません。

同じ封建時代でも、日本とはかなり感じが違うのです。

江戸の神神は、国つ神もいれば天つ神もいる。弁才天はもとインドの神で、サラスワティー川の水神でした。それが日本に渡って、蛇神信仰と結びつき、音楽、福徳の神になりました。大黒天もその素姓はインドの破壊と創造の神、シヴァ神でした。中国で自在天と呼ばれ、日本に渡ってどういうわけか大国主命と混同されて、福相の大黒様にされてしまいました。

日本の神神の本拠地は出雲国とされていますが、遠くにいるだけではありません。台所には荒神様の札が貼ってある。貧乏神、疫病神もれっきとした神様です。町内に居坐ってしまった風邪の神を追い出す、風邪の神送りなどという行事もあって、江戸の人たちと神の関係は極めて近いものでした。

信仰心には厚いが、神をむやみに怖れないという江戸の人たちは、呪術性、崇敬性の強かった文様も遊びにしてしまいます。『小紋雅話』には呪詛の道具である藁人形を亀甲文様に描き「こいつもよく狂言の筋になるやつさ」などと笑いとばしています。身分制度で自由が失われた反面、江戸の人たちは、印籠や根付、模様や紋といった小宇宙では、実に楽しそうに自由を楽しんでいました。

紋の中だけではなく、実際の遊びとして、明和から寛政のころまで「紋紙」という賭博が大流行していました。

一名「紋富」ともいい、図のような摺物にいくつかの紋が並んでいます。この紋紙は当時有名な美人、笠森お仙が描かれていますから明和時代に作られたものでしょう。これには表に対応する紋が一つ描かれているのです。それを剝がして、賭けた紋と一致すれば勝、胴元から賭金の何倍かが支払われるわけです。この紋紙は六つの巻紙が貼られていましたが、だんだんにエ

紋紙（宮武外骨著『賭博史』崙書房刊より）

船印合せかるた（図説百科「日本紋章大図鑑」新人物往来社刊より）

スカレートして、七十以上の紋を摺物にした紋紙もあったそうです。描かれている紋は当時の人気役者の紋でした。

これがあまり流行ったため禁止令が出て、文化ごろには衰滅してしまいました。私が子供のころ、駄菓子屋にこれが残っていて、絵は紋だったかどうか忘れましたが、何度か遊んだ記憶があります。

また、遊戯用のかるた、船印合せかるたなども作られています。

紋と絵師たち

写実的な装飾から、美化した模様へ、それから紋が生まれ、更に形の簡素化、バリエーションが加えられて完成する、という紋の進化の過程で、風流紋が現れました。伊達紋は写実的な模様に逆戻り、加賀紋は紋が一度捨てた色を使っているので、これも退行現象であります。

しかし、風流紋の流行は長続きはしませんでした。だいたい紋はあからさまな表現を嫌う本質があるからです。鹿なら角、亀は亀甲、蛇は蛇の目。少ない例ですが、龍の爪が紋になっています。鷹は羽だけを描いて鷹そのものの姿はあまり作図しない。

これは紋にかぎらず、日本人一般の心情で、父の時代は妻を呼ぶにも「おい」だけで済ませていました。これは相手をさげすんでいるわけではなく、妻の名を口にするのに抵抗があるわけです。若い人は平気で妻をさんづけで呼びますが、短かい間にずいぶん時代が変わったものです。

昔から文章でも平気で主語を省きます。「私は春の季節なら曙がいいと思います」など

とは書かず「春は曙」だけで済ませてしまいます。ですから、外国語圏の人からみると、ずいぶんあいまいで妙な言葉に思えるらしく、よく、日本語は論理的でないと批判されます。

当時の小説を読んでも、吉原で自分を押し出したり、遊里の知識をひけらかしたりする客は、まず遊女から好かれたためしがない。口には出さないが思いやりがあり、恬淡とした遊びをする客ほど大いに気に入られています。

江戸の中期から、文化の中心は上方からしだいに江戸に移ってきました。それまで、江戸から上方へ行くことを上るといい、上方から江戸へは下ると言っていました。「下らないもの」というのは江戸産の製品が上方より劣っていたことが語源です。

その立場が逆転するにつれて、江戸独自の文化の理想が生まれました。それが「粋」で、粋がなにかと論ずると、これがたちまち野暮になってしまう。ガラス細工のように脆いもので、一時は人の生き方さえ支配していた粋も、明治維新で他国の人が江戸を支配するようになると、たちまち消えてしまいました。

江戸中期まで芝居の音曲は上方の義太夫節が中心でした。義太夫の三味線は太棹といい、力強くて逞しい低音です。これが、江戸人の好みに合う、繊細で澄んだ音を出す富本節に変わり、更に技巧的な節廻しと高音を得意とする常磐津節、清元節が芝居の音曲の座を占めるようになりました。

模様も粋を視覚的に表現したような、江戸小紋が全盛となります。武士の肩衣に用いら

れていた小紋の柄は、更に微細な型によって染められていきます。それが行き着くと一寸四方に九百以上もの穴を彫った「極鮫」という、素人が扱えばすぐ切れてしまいそうな小紋や縞物が彫り出されました。木板の毛彫りなどもそうですが、これは客の注文というより、職人の執念であります。

そういう模様には、華やかな風流紋は似合いません。紋は再び簡素な形に戻り、色を使わなくなりました。

といって、風流紋が紋の進化から見て、無駄な寄り途ではありませんでした。紋を遊ぶことによって、数多くのバリエーションを発見したのです。それによって円の世界は、今までにないほど豊かになったのです。

風流紋とは反対に、紋を簡略にする。紋の創生期からいろいろな絵師の手で、すでに古典的となった梅や桐は、これ以上手が加えられないと思うほど完成されていますが、更に簡略にされている紋があります。

ふしぎなことに、その紋には二人の芸術家の名が冠されています。千利休と尾形光琳です。紋の持ち主でないのに固有名詞を冠せたのはこの二人だけでしょう。信長、秀吉につかえ、天下一の茶匠となった人。茶道を完成させました。茶道の理想的な根本精神を、簡素、閑寂の「侘び茶」にあるとしました。利休鼠のように、利休好みという意味でしょう

利休は安土桃山時代の人で、茶の理想的な根本精神を、簡素、閑寂の「侘び茶」にあるとしました。利休鼠のように、利休好みという意味でしょう

の利休が直接紋を作ったとは思えません。

151　紋と絵師たち

利休唐花	利休桐	光琳松	光琳梅
利休橘	利休花菱	光琳梅鉢	中藤光琳蔦
利休牡丹	利休庵	光琳片喰	光琳桐
利休藤桐	光琳揚羽蝶	光琳桔梗	下り光琳鶴の丸
利休蔦	光琳菊	光琳洲浜	光琳鶴

が、利休の名のある蔦、桐、花菱を見ていると、それぞれが更に簡略化されていることが判ります。

しかし、一方ではそれとは作風の違う利休紋がいくつかあります。唐花、橘、牡丹などですが、この方はかなり華やかな感じです。あるいは後世に作られた茶人好みの意味かと思いますが、はっきりしたことは判りません。

もう一人の光琳も、改めて言うまでもなく、江戸中期の芸術家で独自の装飾的な大和絵の画風を完成させ、蒔絵や陶芸などにも数多くの優れた作品を残しています。

光琳の特徴は、秀抜な構図ときらびやかで美しい色彩、それに素材の大胆な省略にあり、光琳派を成しましたが、紋にも光琳の名を冠せた一群の作図があります。

光琳紋を使用している家の多い順にその紋名を書きますと、光琳桐、光琳松、光琳蔦、光琳蝶など二十種ほどです。もっとも、光琳紋も利休紋のように、自身の手によったのではなさそうです。光琳の絵に描かれている桐や松から、光琳好みの形に作った、後世の上絵師の作でしょう。

それにしても、これを作った上絵師は、二人の特徴を実によく捉えていると、いつも感心します。

実際に紋を手がけた江戸の町絵師では、葛飾北斎。北斎の名を弟子に譲って、葛飾為一と名乗っていたころ、二十余の紋を描いています。北斎がたいへん小紋型に興味を持っていた時期で、それが高じて新作小紋集を出版してしまいました。『新形小紋帳』（文政七年

153　紋と絵師たち

新形小紋帳（永田生慈監修『北斎の絵手本』3、岩崎美術社刊より）

〈一八二四〉には、年号のある柳亭種彦の序文が巻頭に寄せられています。『富嶽三十六景』や『北斎漫画』で世界的に有名な北斎ですから、斬新な幾何学的連続文様には違いない。ですが、この本に描かれている百余りの文様のほとんどが、卍を主題にした文様なのです。北斎が机にかじりついて、分廻しと定規を動かしているところを想像するだけで嬉しくなってしまいます。紹介されているのはどれを見ても楽しい文様ですが、小紋が少なからずあります。北斎は画狂老人卍と号したときがありますから、小紋への打ち込み方が感じられます。

その小紋集の最後の方に紋の部分があります。北斎のユーモアが感じられる作品で、に紋帳に載った紋もありますが、残念ながら北斎の名はついておりません。

幕末の町絵師、溪斎英泉。この人が編集した『諸職必要紋切形』という小著があります。江戸時代には型染の技術が進歩して、大量生産ができる型染が染の主流となりました。のち染物屋はいろいろな型を使い分けますが、この本には紋の型を作る秘伝が述べられています。

上絵師の場合ですと、薄い和紙に特殊な油を引いて、耐水性を持たせた油紙に作図し、小刀で彫って型を作ります。紋の多くは左右対称の形ですから、作図した油紙をきっちり二つ折りにして彫ることができる。これを合せ彫りといい、正確な左右対称と、手間がはぶけるという二つの利点があるわけです。上絵師は型紙を二つ折り以上に折ることはしませんが、中には型の精度が落ちるので、もっと多く折ることができる紋もあります。

紋と絵師たち

違い亀甲
（重ねは誤り）

丸に花菱

五瓜に唐花

丸に林の角字

剣梅鉢

重ね井桁
（井筒は誤り）

『新版　紋形切様伝』

たとえば、花菱や木瓜などは四つ折りにして彫りあげることができます。

染める生地が紋服ではなく、もっと大きな暖簾や大漁旗などでしたら、この方法はとても有効でしょう。

四つ折り、あるいは六つ折りぐらいは、上絵師なら拡げたときの紋の見当はどうにかつきますが、五つ折りになるとちょっと想像できません。そのいくつかを紹介しましょう。

この紋切型というのは、謎謎めいた面白さがありますから、座敷手品としても遊ばれていました。『御伽秘事枕』（明治十三年〈一八八〇〉）の中で見付け

『御伽秘事枕』

たのは、紙をいくつかに折り、ただ一鋏で紋を作り出してしまう手品です。

紋の割り方を本にした学者がいました。大我樹という塾を開いた倉持貞固という人の『算法紋尽』(嘉永二年〈一八四九〉)がその一冊です。この本には紋の幾何学的図形の正しい割り出し方が解説されています。

紋の基本は円ですから、定められた円の中にきっちりと与えられた形を作図しなければなりません。

円の中に正三角形や正四角形を描くのは、定規とコンパスを使えば、小学生でも正確にできます。ところが、正五角形は、となると、これも低学年で習ったはずですが、まず一般の人はすぐには思い出せないでしょう。まして、正七角形、正九角形となると、全くお手上げであります。

上絵師でしたら、正五角形の作図法は職業

柄知っていますが、それ以上は覚えていません。まず、与えられた大きさの円を描き、分廻しで勘によって割っていく。長年の経験がありますから、それでも正確な作図をすることができます。

ただし、勘は紋の大きさぐらいに限り、盆のような大きなものに対しては不可能ですから、手引書を引っ張り出すようになりました。ただし『算法紋尽』は参考になりません。全編、漢文体の上、当時の算法に通じていないと、なんだかよく判らないからです。

そこで、大正十四年（一九二五）刊、上絵師だった武田政己編『紋章』があります。この人は紋章幾何学が好きだったようで、この中では新画法と称する円の十三分割から十九分割、そして、二十一分割までが解説されています。よく調べても、紋の中には二十一分割で作図する例は一つもないはずなのですが、どうやら著者は実用の外に飛び出して研究に没頭していたようです。この『紋章』は二十ページ足らずの小冊子でして、巻末に次編の予告も載っていますが、どうやら続編は出ずに終ってしまったらしい。

東京紋章上絵師組合では、昭和四十六年（一九七一）に青年部が『紋割出法』を作りました。これは上絵師にはなかなか重宝です。

紋の割り出しは円を分割することだけではありません。単純に見えても、なかなか難しい割り出しによらなければならない紋もあります。誰にでもすぐ描けそうですが、定められた図のような持合い平井筒や持合い隅立井筒は、パズルのようでしょう。

第二十圖
三十一割

第十九圖
三十一割

□ 平井筒
　この紋は井桁の部にも述べて置いたが、空きと太さと等分にあつて、突出した部分はその二分の一といふのが定めである、然し規定に依らず抜き形を揃ぬ事は紋章圖案の上に最も大切な仕事である。
　附説一圖とゆとを通じた(X)(X)の二本の線の間に一本のｵﾙ()を execに(A)(B)(C)(E)に其本を標す、然して規定の○と行合つた個所(二ケ所)より角にならつて直線を描く、次に(A)と規定圓とを半周する○を描きて井筒の奥きを作るほぼ(X)(X)(X)(X)のそれである、この四ツの奥を圖の如く井に引き交すときは太さと空きとを、同時に得らるのである。

□ ちがひ井筒
　規定○の外、一杯に平方□を描き、四方を八ツ宛に等分即ち二三四のそれである、然してその一角を圖の如く[1]2[3]に割りさの二ツの大きさのコンパスにて(A)の如くしるしを附け、斜線を引き交すべし、然る時は太さ、空き、突角、等同時に得らるのである。

第世四圖
平井筒

第世六圖
持合井筒

第世五圖
違ひ井筒

□ 持合井筒　□先一□の直徑を十一等分し、1 3 4 5 ケ 7 8 9 11の中央に○を描く、又5 7の中心を通じた(亞)を以て□の四隅に○を描く、然して中央の規定十と(亞)のと交叉した個所を通じ斜線を引き交すべし。

『紋章』

159　紋と絵師たち

① 八ツ割をする。イロハニを結ぶ。ホを四等分し、その一つを三等分する（他も同様）。イハに平行な／へを引く。トに中心を立て、トをとおる円をかく。② 図のようにかく。

① 八ツ割をする。イロハニを結ぶ。ホを三等分する。② ヘ口に平行なホをとおる線を引く（他もこれも同様）。イトリとホを結ぶ／を引く。ワと口を結ぶ。③ ヨに中心をたてヘをとおる円をかく。（つゞく）

① 六ツ割をイロを結ぶ。ハニを三等分する。② ヘ口に平行なホをとおる線を引く（他もこれも同様）。トとリとホを結ぶ、ワと口を結ぶ。③ ヨに中心をたてヘをとおる円をかく。（もしこれも同様）

持合い平井筒　　持合い隅立井筒　　三つ盛り鉄砲亀甲

（『紋割出法』より）

　そのほか、松皮菱や三階菱、違い釘抜(ぬき)にもいつも頭を悩ませます。
　上絵師以外の画家が紋に興味を持って自作したり、数学者が紋の割り出しを研究したりするのは、江戸の人たちの生活から切り離せないほど、紋が大切な役割を持つようになったからです。
　実際の上絵師の仕事は、紋を作図するのは全体の仕事のごく一部分です。
　白生地を染めるとき、紋の部分に糊(のり)を置き、染め上げてから糊を落とすとそこだけが白く残ります。前にも述べましたが、これが石持で、上絵師はその円の大きさを油紙に写し取ります。油紙は薄い美濃紙に礬砂(どうさ)を引き、更に防水のため荏(あぶら)の油を引いて乾かした紙を使います。

この紙に蠟で石持の上に貼り、染料を刷毛で刷り込みます。このとき、染料が足らないと生地の奥の白地がちらちら見える。これを虫の子と呼んで嫌がります。染料が薄いと滲み出し、濃すぎると色が変色し、これはかぶると言って禁物です。

生地は一定ではなく、木綿もあれば絹もある。織り方や厚さもさまざまで、その性質を飲み込んで染料を加減する。これも作図に劣らず難しい仕事です。

刷り込みを終えたら型紙を外し、蕊を上絵筆で描き入れます。この筆は布に描くのですから、先が細くて腰が強くなければなりません。穂先の中心になる五、六本の毛を命毛と言い、狸の毛が最上とされています。ところが、最近では日本に狸が減ってしまった。もっぱら輸入に頼っていますが、矢張り日本の狸の毛が使い易いようです。

また、紋付は黒ばかりではありません。色地もかなり多く、そのときには地色と同じ色に染料を調合します。これを色合せといい、その技術も習得しなければなりません。

更に、注文は新品ばかりではありません。古くなって紋が汚れてしまう。あるいは着物全体の色が褪せて色揚げされた品も扱わなければなりません。そのときにはまず紋の汚れを落とす染抜きの技術も必要になります。汚れを取ったあとの紋は色が薄くなりますから、これを描き直す。古物の全ては他の上絵師が入れた紋ですから、それに合わせなければならない。前にも言いましたが紋は同じようでも上絵師の個性がどこかに現れるものです。

161 紋と絵師たち

紋の型紙

それに応じて描き直すのですから、新品を扱うより難しい仕事になります。というように、上絵師の仕事をざっと述べましたが、このすべてを習得するのに、十年かかるとされていました。

今は世の中の回転が早いので、それほどではありませんが、昔は小学校を卒業するぐらいの年から親方に弟子入りするわけです。いわゆる徒弟制度で、はじめから給金など貰えません。湯銭、床屋代とわずかな小遣いで、家事の雑用から子守りまで押し付けられる。親方は手を取って仕事を教えることはありません。親方や兄弟子の仕事を見るだけで覚えなければならない。こうした環境の中にいると、嫌でも早く一人前になりたいという気持が起きます。これが、自然に英才教育につながるわけです。

これは上絵師にかぎらず、職人一般の仕来たりで、江戸の職人たちが残した、印籠、根付、彫金、小紋、浮世絵などの工芸品を見ると、神業と言いたいほどの技術で、それは全て徒弟制度の上に成り立っていたのでした。

それだけの仕事ができた、というのは結局社会が職人にいい仕事をさせるような仕組みになっていたからです。

現状はすでに皆さんが承知しているとおり。どうしても、職人が暮らし易い社会とは思えません。それでもなおお前代の技術を継承している職人が少なくありません。テレビなどでその人たちを見ると、いつも感激してしまいます。

紋帳と研究書

平和な時代が続きますと、武士の旗指物や甲冑の類いはあまり表に現れることがなくなりましたが、馬の鞍や鎧に紋をつける。太刀、陣笠、船印として紋を使う。

日の丸の旗は徳川幕府が御用船の印として用いたのがはじまりです。その元はといえば、源平時代に好んで軍扇に日の丸を印しました。『平家物語』には屋島の合戦で、那須与一が遠く平家の小船に立てられた、真紅の地に金色の日の丸の扇を射落とすという名場面があります。

また『関ヶ原合戦図屏風』には、酒井家次の陣に白地に日の丸の旗が無数に描かれています。白地に黒丸、黒餅のことは前にも述べましたが、戦国大名で日の丸を旗印にした家は少なくなかったようです。

大名屋敷や寺社の門には、立派な紋が彫刻され、鬼瓦や土蔵の壁や扉にも紋をつけます。家の中に入れば大名道具、箪笥、手文庫、時計、膳や食器、箸箱にまで蒔絵の紋が美しく飾られています。女性ですと鏡の裏模様、笄、櫛、化粧刷毛にいたるまで紋ずくめです。

商人は暖簾をはじめ看板、傘や提灯、祝いの角樽。玩具はメンコや凧にまで紋が登場し

ます。火事が発生すると、紋を立体的に作った町火消しの纏が、戦場の幟のように駆けめぐります。

大名家には抱えの絵師がいて、定紋をはじめ、替紋や女紋を描きますが、あまり数は多くない。自然、紋の形はしだいに洗練され、今見ても惚れ惚れするような作を残しています。抱えの絵師は俸禄をもらっていますから、下○のように仕事は工料と引き替えではありません。いくらでも仕事に時間をそそぐことができるのです。

衣類の紋も絵師が紋見本を描いて、出入りの呉服屋に渡します。

私の父の話ですと、古くからの名家には、まだ家老のような役の人がいて、紋服を誂えると、実に喧ましかったと言っていました。紋の形はもちろん、わずかな線一本の違いにも目を光らせていました。その紋見本が呉服屋から上絵師のところに廻って来て、仕事が済むと二度と紋見本は見ることができなくなります。呉服屋の伝票には何何様紋と書いてあるだけです。

そのため、上絵師は仕事を済ませると、いちいちその家の紋を控えておかなければなりません。それが代代集まると、多くの量になり、上絵師はそれを紋帳に作って大切にしていました。

上絵師にはいい時代だったのでしょう。一人前の上絵師は弟子や職人を何人も使っていましたから、身体は楽だったわけです。丁寧に個人の紋帳を作って、それを弟子に誇示していたのでしょう。そうした紋帳は私の家にもあったのですが、大正の震災と昭和の戦災

165 紋帳と研究書

町火消しの纏（『江戸事情』第3巻、雄山閣出版刊より）

で、全てが灰になってしまいました。

現在、上絵師にはその習慣がなくなったようです。

一般の町人の礼装は、黒紋付の羽織、袴に定着しました。ところが、長屋住まいのような者は紋服の用意がない。なにかというと友だちや大家から借りて着る、というような話が落語の中にはよく出て来ます。

そうした人たちが、いざ紋服を誂えようとするとき、自分の家の紋の記憶もあいまいになっていることが多い。また、呉服屋だけではなく、提灯屋とか傘屋、紋を扱う諸職の人たちのために、紋帳が刊行されるようになりました。

『見聞諸家紋』以来、紋帳は武士の心得のため作られたのですが、江戸になってはじめて町人のための紋帳が出版されはじめたのです。

私が見ることのできた古い紋帳は『当流紋帳図式綱目』で、宝暦十二年（一七六二）の刊行です。全三冊で、松、笹、龍胆、竹、桜、藤といった順で、多分、当時人気のあった紋から並べていったのでしょう。ただし、目録（索引）はいろは順になっています。紋の数は約七百八十。この本には『加賀絵紋帳』の近刊予告が載っているから風流紋が流行していたことが判ります。

『紋帳百菊』とおらんだ紋を載せた『改正壱ノ紋帳』は前に紹介しました。『改正壱ノ紋帳』はいろは順に紋が約千種並べてあり、巻末に源氏香の図が紹介されています。源氏香というのは香合せのことで、基本になる五種の香をいろいろに混ぜ、それを焚いて聞

167　紋帳と研究書

あげまき	鈴虫	御幸	朝顔	花散る里	帚木
早蕨	夕霧	藤ばかま	乙女	須磨	うつ蟬
やどり木	みのり	槇柱	玉かつら	明石	夕顔
あつまや	まぼろし	梅が枝	初音	みおつくし	若紫
浮舟	にほふ宮	藤のうら葉	胡蝶	蓬生	末つむ花
かげろう	紅梅	若菜上	蛍	関屋	紅葉の賀
手習	竹河	若菜下	とこ夏	絵合せ	花の宴
	橘姫	柏木	かがり火	松風	葵
	椎がもと	横笛	野分	うす雲	さか木

源氏香の図

（『日本紋章大図鑑』新人物往来社刊より）

き分ける遊びです。その組み合せは五十二あって、『源氏物語』五十四帖の二つを除いて、それぞれの香に巻の名を当てます。

図の縦の五本の線は炷（焚く意味）で、五回の炷による遊びです。横をつなぐ線が同じ組み合せを示します。遊びが優雅で、香の図が美しいため、これを紋にする家があり、化粧品会社の商標にされたこともあります。

『改正壱ノ紋帳』以後、刊行された紋帳はこれに倣い、いろは順に紋を並べ源氏香の図を載せるようになりました。

紋帳は時代が下るほど紋の数が多くなります。『早引紋帳大全』（文政七年〈一八二四〉）は、武鑑や切絵図を刊行した大手出版商の須原屋の刊で、約千三百の紋が掲載され、同じ須原屋で安政三年（一八五六）に出板した『早見紋帳大成』では二千四百にもなりました。この紋帳には多くの角字が載っています。半纏の背に染める字です。この興味深い角字についてはのちほど説明しましょう。

このころの紋帳は携帯に便利にするため、どれも小形で、紋の描法は『見聞諸家紋』以来の線だけで描く蕊描きです。

また、紋帳は一種の目安ですから美しくはない。前にいくつか例を示したように不安定な形も多い。江戸時代には紋章上絵師の格式が高く、板下など描かないので、普通の町絵師によったための差ではないかと思っています。この体裁は明治になって石版印刷になっても踏襲されていました。

ところが、明治三十六年(一九〇三)に画期的な紋帳が発行されました。京都の芸艸堂で、京都の紋章上絵師たちが協力して作った『紋かがみ』です。

この紋帳は三七センチ×一八センチの大形横綴じで、従来の紋帳とは比較にならぬほどの豪華本です。紋の一つ一つは蕊描きでなく実際に染め上がった通りに描かれた染紋ですから、実用的だけでなく、美術書のように鑑賞にたえる出来栄えになりました。以来、各呉服店やデパートがこの『紋かがみ』を標準としましたので、それまで少なくなかった紋名の不統一や形の乱れなど、しだいに改まったのです。現在業者に信用ある紋帳には『紋典』と『平安紋鑑』があります。『紋かがみ』は現在絶版になっています。

『紋典』は昭和七年(一九三二)に芸艸堂から初版が出、序文に『紋かがみ』に大増補を加えたとあり、間違いを少なくするため紋名に通し番号を加え、その数は四千四百にものぼっています。再版のときには日本全国の都市紋章が加えられました。初版は未見ですが、現行のものはいろは順を改め、あいうえお順になっています。

『平安紋鑑』は昭和十一年の初版で、発行所は「京都紋章工芸協同組合　平安紋鑑刊行部」としてあります。現在は縮小普及版も発売されていて、小さいながらも印刷の美しさは少しも変わっていません。

東京では『江戸紋章集』があります。初版は昭和二年、東屋商店の刊行で、著者の主幹

は東京の紋章上絵師、槌田桂三。終戦直後の昭和二十四年に四版が刊行され、当時、商売道具一切を焼かれてしまった東京の上絵師たちが使っていました。ただし、著者が江戸を意識しすぎたあまり、同じ紋を東京と京で描き分けたりしていて、その志は買うべきですが、東京に地方の人が多くなった時代ですから、ちょっとした混乱を起こしたことがあります。そのためか、現在では絶版でほとんど業者には使われなくなりました。

紋の基本文献は『見聞諸家紋』をはじめ『古事類苑』に「家紋の部」があり、また『新訂寛政重修諸家譜』には一万名以上の諸侯、旗本の家譜と紋が取り上げられています。これに各種の『武鑑』を加えれば、個個の紋がいつ誰が使っていたかが判るのです。

これらをもとにして、明治期から、本格的な紋の研究書が発表されました。ほぼ千年の歴史を思うと意外と最近なのです。

はじめてまとまった研究を発表したのは、生田目経徳という人で『家紋の由来』明治四十三年、学海指針社の刊行です。

著者はこの本の最初に、紋章には各家に言い伝えがある。また、巷間に流布している説も多いが、史籍に照らし合わせて採用しないこともあった、と述べています。実際、紋にはとくに多くの俗説や伝説がつきまとっています。内容が面白い、もっともだと思っても調べていくと作り話であることが少なくない。開拓者の苦心がしのばれる文章です。それほど気を配っていながら後年、訂正された部分もかなりあります。たとえば笹龍胆ですが、それ

これを竹に由来しているとしている。これは紋帳の笹林戸という当て字を見ての錯覚でしょう。龍胆はリンドウ科の多年草、山野に自生して秋に紫の花を咲かせ「胆」の字が当てられるように根は苦く、健胃剤となります。

文豪、幸田露伴は日本の紋に大変興味を持っていて『紋の事』と題した一文を残しています。この文章は単行本にして二十ページ足らずの短いものですが、趣味的な研究とは思えないほど内容が充実しています。露伴の文章は『家紋の由来』が出版された翌年のもので、その本に触発されたのでしょう。

『家紋の由来』が主として個個の紋に対する各論であるのに対して、『紋の事』は総説で、紋の起源や歴史、変遷、中国の模様などにも考察が及び、手際よくまとめられています。露伴は当然ながら、古典に精しく合戦文学や西鶴の小説、戯曲からの引用も多く、これをもとにして優に一冊の研究書が成るに違いありません。

『定紋の研究』は大正十三年、京都の織要社から刊行されました。『家紋の由来』に続く二冊目の本格的な紋章研究書です。

著者の福井万次郎という人は、京都烏丸二条の織染店の主人で、明治時代には織色技術の著述もあります。最高の教育を受けた人が、一度校門を出ると、学者以外はまず本を読んで物事を研究しようとはしないものである。まして、町の一店主が前人未踏の事項を公にするなどということは暁天の星のようなものだ、と序文を寄せた人がそう絶賛しています。

確かにこの著を読んでみると、学者にありがちな机上の推理ではなく、実際に数多くの

紋服を作った経験から、紋に興味を持っていることがよく判ります。中でも寺社紋については、実によく各寺社を尋ね歩いていて、その研究は基本的なものとして、現在でも高く評価されています。

また、後半の紋帳形式に集められた千三百種以上の紋は、形も美しく名称も正しく、業者ならではの感があります。

そして、大正十五年に沼田頼輔氏が千四百ページに及ぶ大著『日本紋章学』を発表、紋章学を築きあげ、この功績によって、帝国学士院恩賜賞、文学博士の学位を得ました。

著者は小、中学校の教師を転転とし、停年退職後山内家の嘱託として家史を編纂していました。あるとき当主から家紋の由来を訊かれ、返答に困ったのが紋章研究のきっかけになり、それから十五年「余は最愛の女と糟糠の妻とを喪い、坐に人生の悲哀と世路の艱難とを体験し、加うるに貧弱なる我が生活は、物価の暴騰によって深刻に脅威せられたり」と、自序に述べられているとおり、必死の著述でした。その研究は紋の起源、歴史、構成、地理的分布などに関する総論と、各紋の種類、姓氏関係を解説し、現在でも『日本紋章学』を抜きにしては紋章研究が成らないほどです。

けれども、前にも少し述べましたが、紋そのものの美には、あまり目が向けられていないようです。先生は当然、紋章上絵師の取材を怠ったとは思えませんが、どうも謹厳実直な先生と、粋な生活を尊ぶ江戸職人と、反りが合わなかったような気がしてなりません。

円の中の百技

私は四十年以上、紋を描き続けてきましたが、江戸文化を尊敬していることもあって、機会があると古い紋帳を手に入れたり、模様の美術書や研究書に目を通してきました。数多くの紋帳に載せられている、無数の紋を見ていると、職人の私でも見たこともない紋が少なくないことに気付き、本当にこの全てが実際に使われていたのか、ふと疑問を感じたことがあります。紋のバリエーションには、過剰なほど遊び心のあることも理由の一つでした。『日本紋章学』の沼田先生の言う「心なき上絵師の手すさび」がかなり多いのではないのか。

しかし、この疑問は『日本家紋総鑑』を手にしたとき、たちまちにして綺麗さっぱりと晴れてしまいました。最初の方で紹介したように、この総鑑に取り上げられている二万種に及ぶ紋のほとんどは墓碑から拓本として集められたものだったからです。よく考えれば、仕事でこれまでどの紋帳にもない、珍しい紋を多く描いて来ましたが、印判の職人が日本人全ての姓を彫らないのと同じことです。いくら珍奇な紋でも、それが実際に使われていると知ったとき、改めて私たち先祖の造形力の逞しさに感嘆したのであ

ります。

紋に作られている基本的な素材は、三百種ほどです。その基本形を変化させたり組み合わせを違えたり、さまざまな工夫で二万もの紋を作りあげた、これからはその手練手管を紹介していきましょう。

紋は全て円が原形です。

三角形の鱗形も、四角形の石形も、菱も、五角形も、全て円から割り出されます。

また、花も、樹木も、鳥も、動物も円の中に閉じ込められます。

日月星辰、この世に光を与え、没しては現れ、満ちては欠ける。この神秘な円形をした天体は古代人の信仰の対象となっています。

紋では円は円相または天円を意味しています。これは中国の易の思想で、万物を乾坤で解釈し、乾は天で坤は地であります。円相は天の広大無辺と完全無欠を象徴します。円の中に太陽も月も星も存在するのです。

従って、紋の丸は理想の宇宙を小さな円に対応させた基本的な形として現わします。

太陽は戦国時代の旗で、白地に赤の日の丸として表現しましたが、紋は色を捨てたので、光芒を示す放射状の日足をつけてこれを表現します。

月は主として欠けた月を描き、星を配することが多い。円形の月には雲、または水を添えて、星と区別します。

石持地抜き四つ目　　素描き　　地抜き左二つ巴　　素描き

四つ目　　　　　　　　　　　左二つ巴

星は複数の円でこれを示します。参星、オリオン座の中央に直列する三つの恒星を紋にした三つ星が代表的な例です。

また、日本では水を渦巻く星雲のような巴として表現します。

三つの描法

その円の中に紋を描くとき、三つの描法があります。

その一は、線だけで形を描く蕊描き、あるいは素描きともいい、昔の紋帳や武鑑のほとんどはこの描法によっています。上絵師になるための修業は、まずこの素描きからはじめます。毎日、半紙に素描きをして、分廻しや定規の使い方を身に着けるのです。

その二は、地抜きという描き方です。これは白地の旗や幕に紋を描くときに用いられます。提灯も白張りですからこの描法で紋が入れられます。また、衣服でも、夏物の麻の白地にも地抜き紋が使われま

す。特に衣服の紋は、型紙によって染料を摺り込むので、摺込紋とも呼ばれています。
また、生地が白ではなく、黒や色無地の場合、石持の中に同色の地抜きを入れることがあります。これには図のように「石持地抜き」という名を冠せます。図の石持地抜き四つ目をごらんください。

四つ目は目結のことで、生地を小さくつまんで糸で括り結び、これを染めて糸を解くと、その部分は染料に染まらないので模様ができます。鹿の子絞り、江戸時代には「京鹿の子娘道成寺」と芝居になるほど流行しましたが、古くは纐纈といい、正倉院にその染織品が宝物となっています。

四つ目はその鹿の子絞りを様式化した紋です。

その三は、染紋で衣服につけられる一般的な描法です。色無地や小紋地に白く紋が浮きあがり、見た目に美しい描法です。

花と葉――様式化と造型

ある形を紋にする、それ自体が様式化することですが、花と葉についての共通の造形法があります。

特殊な形をした花は別として、一般的な花あるいは花弁を紋では◯型に描きます。

この形をもとにした代表的な紋は丸に花菱です。菱は幾何学で正三角形を二つ組み合せた斜方形のことで、ヒシ科の水生一年草の植物、菱の実の形に似ているところから名付

けられました。この菱形に四つの花弁を配した花菱は、形が簡略で美しく、多くの人に愛用され、四百以上もの変化形が生み出されています。三方花菱、丸に花角もその変形です。

花弁を五つ並べたのは、唐花で唐風の花のことです。すでに述べましたが中国から渡って来た宝相華などの花を抽象化した紋です。六つ唐花はその変形です。

鉄線はキンポウゲ科の落葉蔓草で、中国が原産です。茎が針金のように細く強いのでこの名がつけられました。花は大きな白、または淡青紫色で、紋の鉄線は様式化された花弁が応用されています。

梨の花も同じような造形法によっています。

中でも花弁の基本形を組み合わせて作った牡丹は、傑作中の傑作でしょう。牡丹は前出

唐花

花

六つ唐花

丸に花菱

鉄線

三方花菱

梨の花

丸に花角

落ち牡丹

蔦の花

葉付き鉄線	九枚笹	蔦	一つ柏
丸に沢瀉	蔓笹	丸に五三の桐	三つ柏
丸に変わり羽団扇	棕櫚	葉	梶の葉

　一つ柏は葉脈のある一枚の葉を代表して用いられるようになりました。この柏が紋のもそれに由来します。この柏が紋のとをつかさどる料理人を膳夫と呼ぶ用されていました。のちに食膳のこの堅く大きな葉は、大昔、食器に使柏は堅し葉から生まれた名で、柏じ形で現すことが多くあります。柏にかぎらず一般的な葉をこれと同

　柏の葉を三枚合わせた三つ柏は代表的な紋です。前の花弁のときもそうでしたが、紋は基本形より、そのバリエーションに人気が集まることが少なくありません。

したので、ここでは花を楕円形にした落ち牡丹を例にしました。

梶はクワ科のカジの木、落葉高木で、葉は三、または五裂します。その形は葉の基本形から作られました。

蔦は蔦の葉から紋になりましたが、五枚の葉で構成させる形の妙は抜群であります。この葉に、花を加えて五三の桐が作られます。この丸に五三の桐も紋の代表的な秀作ですが、蔦や梶の葉と同じように、割り出し方は定まっていません。形の取り方で紋章上絵師の個性が現れる、描き方の難しい紋です。

この葉の葉脈を更に省略し、一本にした葉があります。九枚笹のような笹に用い、棕櫚もこれを束ねた形です。棕櫚は天狗の持っている羽団扇と似ていますが、紋では二つを区別して描き分けています。

この葉に、花を合わせてみます。葉付き鉄線、丸に沢瀉などが作り出されます。沢瀉はオモダカ科の多年水草で、三つ叉の葉の表面の葉脈が浮き出ているので、面高という字も当てます。

また、柑橘類の橘の実や、茶の実を配した丸に橘、丸に茶の実も実に均整の美しい紋です。笹龍胆は龍胆の葉が笹に似ているところからの名で、実際は笹ではありません。笹の紋は多く、中でも寒さに強いので中国では歳寒の三友、日本で慶事に使われる松竹梅の一つ、竹に添えて竹笹として数多くのバリエーションが生まれました。

また、蘭や南天の葉としてこの葉が使われています。

鬼菊	三つ葉藤	三つ蘭	丸に橘
鬼蔦	丸に鬼花菱	三つ追い南天	丸に茶の実
鬼五七の桐	鬼唐花	下りばら藤	笹龍胆
杏葉牡丹	鬼三つ柏	軸付き下り藤	丸に根笹
雁木日の丸扇	丸に鬼梶の葉	下り藤	丸に切竹に笹

そして、花は更に様式化されます。葉と連なる花を合わせた下り藤は、馴染み深い紋ですが、基本形の花を使った下りばら藤が古い形と思われます。それが軸付き下り藤になり更に描法が変わって下り藤になったのでしょう。描法が簡素化してゆくさまがよく判ります。

そして、三つ葉藤になると、藤の房も省略されてしまいました。

なお、花と葉のふくらみを尖らせた変形があり「鬼」と呼びます。杏葉牡丹の杏葉についてはのちほど述べます。

そのいくつかを示しますが、扇にかぎり、鬼という名は冠せず、雁木という言い方をします。雁が並んで飛んで行く形がぎざぎざなところからつけられた名称です。

すべての紋のほぼ半数が植物を素材にしています。そのまた多くが花の紋です。公家、武士、庶民の差別なく、日本人が花を愛してきた証拠です。

そして、幾何学的に製図された植物の紋は、それぞれに毅然とした風格をそなえ、一分の隙もないほど均整のとれた美しい形ばかりです。

では、基本的な花の、代表的ないくつかを見てみましょう。百種は越えるすべてを紹介できないのが残念です。

梅　陽差しは明るくなっても、まだ寒い季節、他の花にさきがけて開花し、その清楚な美しさは昔から人人に愛され続けてきました。原産は中国四川省、バラ科の落葉高木です。とくに中国の宮廷では梅見の行事が盛大に催され、それが日本に伝わり平安時代の貴族

の間に流行しました。梅が観賞花の第一だったことは、梅紋の変形は三百種もあるのに対し、桜ではほぼ二百種。それによっても明らかでしょう。

丸に梅鉢は中心の花芯が三味線の撥の形をしているからだといわれています。

桜 咲き満ちる花の姿は華麗で香りには気品がある。咲き方に勢いがあって散りぎわも潔い。桜の品種の多くは国産で、平安中期になると『古今集』に収められた桜を詠んだ歌が百三十余、これに反して梅は二十余首と、完全に人気が逆転してしまいました。桜は酒と相性がいいものか、江戸時代には庶民に人気で花と言えば桜を指すようになりました。

紋では普通の桜と、花弁に切れ込みのある山桜と区別しています。

桔梗は秋を代表する花で、これもまた紋の傑作でしょう。梔子の花の大胆な省略法、また葛の花の造形も勝れています。

といって、紋は勝手に形を変えてしまうことはしない、律義な点もあります。ところが、中国から花弁の切れ込みの浅いカラナデシコが渡ってきました。紋はこれに石竹の名を当て、元のナデシコと区別しています。

たとえば撫子ですが、これは秋の七草、ヤマトナデシコのことです。

あと、杜若、蘭、菫、蓮の花、朝顔など、それぞれ花の特徴をよくとらえて紋に作られています。

樹木では、杉、松、竹が代表的な紋です。

183　円の中の百技

丸に桔梗　梅
梔子　丸に梅鉢
葛の花　丸に桜
撫子　山桜
石竹　麻の花

　杉、松の基本形の名にそれぞれ一本、一つと数が付けられているのは、杉は杉並木を意識して、複数の三本杉として使われることが多いからです。松の場合も同じで、基本形を三つ重ねた三階松が一般的です。紋は三つ柏や九枚笹のように、松の複数形としてよく知られている紋が数多くあります。
　松並木や松島の風景、城廓や寺院にも松は欠かせません。豪雪に耐えて節こぶになった松の生命力は、長寿のしるしとして正月の家家の門を飾ります。紋には松毬や松葉も素材として使われています。
　竹も瑞祥とされるのは、勢いよく成長し、四季に色を変えず、節目がきちんとしている

中輪に松葉	一本杉	薑	鍋島牡丹
切竹に笹	一つ松	中輪に蓮の花	杜若
丸に並び切竹	丸に松毬	中輪に朝顔	蘭

からです。日本は特に竹に恵まれ、数多くの生活用品が作り出されてきました。紋では竹と笹はつきもので区別をしません。その竹を更に簡略化した切竹の紋があります。

次は特徴のある植物の葉です。

百花の王、牡丹はすでに述べましたが、牡丹の葉も紋になっています。

牡丹は観賞花に育てられる前には鎮痛に効力のある薬用植物として使われていました。

そういえば、紋になった植物の多くは薬とされてきました。

菊を酒にひたした菊花酒は延命長寿の薬効があるとされています。橘は咳止め袪痰の薬。梅は健胃剤。松の葉は酒につけ、実も強壮剤になり

ます。龍胆は根を干したものを煎じて健胃剤。桐は止血に効力があり、桜の皮は漆かぶれに効き、葛の根からは葛根湯を作り、解熱剤とされ、銀杏の種子は強壮剤と、算え切れないほどです。

昔の人たちは植物が美しいというだけではなく、薬としての神秘を知ってそれを尊ぶ気持もあって紋にしたのでしょう。

また、柊は厄除けとされていました。節分の夜、柊の枝と鰯の頭を門戸に挿すと、悪鬼が近付かないそうです。

中川柏は柏の葉をふしぎな形に表現しています。

立葵の茎が二つと一つに分かれているのは撫子のときと同じで、実物によったためです。紋の葵はフタバアオイで、茎は二枚の葉をつけます。その原型が写実的な二葉葵で、立葵は三葉にして対称形を作りましたが、二葉に一つの葉を添え、フタバアオイの元を崩さない意味なのです。

楓は秋の紅葉の最も美しい植物で、これも早くから紋に作られました。

丁字は熱帯常緑樹で、蕾を乾燥させたものを丁字香といい、古くから有名な香辛料、生薬として貴重視されてきました。果実から油も取れ、染料にも使われます。紋の丁字はその形から大根を連想されがちですが、大根の紋は別で紋としてはかなりリアルに描かれています。

シダ類では歯朶と蕨が紋になっています。紋の歯朶は穂長ともいい、やはり瑞草として

正月の飾りに用いるウラジロ、穀物の飾りでは矢張り稲が代表的です。

稲は私たちの生活に欠かせない宝草です。昔、南海道では稲の穂を積んだ穂積をススキと言い、日本一多いとされる鈴木姓も熊野信仰から全国的に拡がりました。一方、江戸中期ごろからは、狐を田の神の神使とする稲荷信仰が盛んで、どの町にも稲荷社が祀られていました。従って、稲の紋を使う家も数多くあります。

胡桃は実を縦に割った形だけが紋になっています。前に述べた瓜でない、植物の瓜は真桑瓜です。あと植物の実には茄子や桃や瓢もありますが、梨だけはどういうわけか切口だけが紋に作られています。この梨はカラナシあるいはカリンとも言われていますが、切口の形もずいぶん違い、謎の紋であります。

樹木や草花のほかにも、紋に一つとか立ちとかいう名を冠した紋が多くあります。紋は貪欲なほど変形が多く、基本形の使用が少なくなってしまった紋がかなりあります。特に一つとか一本とか一つを強調する理由です。

立浪は力強い紋で、海上の安全を願う心がこめられ、また、戦国武将たちも好んでこれを用いました。

角形の渦巻を稲妻と呼びますが、ギリシャではメアンダー、中国で雷文といいます。なぜこの形が稲妻なのか、雷を恐れる命名なのか、よく判っていません。

洲浜は川や浜辺にできる洲のことです。洲浜ですからいろいろな形に作図されてきまし

円の中の百技

細輪に五つ真桑瓜	歯朶	丸に楓	三つ牡丹の葉
三つ追い茄子	細輪に束ね稲	丸に一つ丁字	太輪に一つ柊
丸に桃	粟の丸	真向き大根	中川柏
丸に梨の切口	蕨の蔓丸	丸に麻の葉	二葉葵
丸に一つ瓢	中輪に胡桃	中輪に一つ銀杏	立葵

現在、洲浜というとこの形に定着しています。洲浜を台に作り、蓬莱島になぞらえ、この上に食物を飾りつけて祝膳に出される蛤は前出していますので、ここでは兜貝を載せました。これも結婚式の祝膳に出される品にします。

船の錨、舵も紋になっています。これも海運の祈りがこめられているのでしょう。

鷹の羽、矢の基本形に一つ、一本の名がつけられているのは、丸に違い鷹の羽、丸に違い矢の方が一般的に有名になっているからです。

一本矢から蛇の目を連想しましたが、この形は元、弓の弦を収めておく弦巻だったからです。蛇の目という呼び名が印象的なためか、蛇の目傘のように二重の輪と言うようになりました。

扇の中でも檜扇は貴族的な優美な形に描かれています。唐団扇は采配用の軍配をかたどっています。そのうち、日常に使われる丸形の団扇も現れます。

建造物は前出した鳥居のほか、庵があり、玉垣があります。井戸の枠をかたどった紋は井筒。

道具では鍵、槌、杵、五徳もあります。五徳は今あまり見かけなくなりましたが、火鉢の中に置き、薬缶などを乗せる道具です。

鎌は農業になくてはならぬ道具で、鎌を神体に祀っている神社もあります。桛はカセギともいい、つむいだ糸を巻き取る十形をした道具で、紋はそれを十字に配し

189　円の中の百技

丸に鍵	唐団扇	丸に一つ舵	立浪
槌	細輪に団扇	丸に一つ鷹の羽	丸に平稲妻
丸に一つ杵	庵	一本矢	洲浜
五徳	玉垣	丸に蛇の目	兜貝
鎌	井筒	檜扇	錨

た形として紋に作っています。千切（榺）も織機の部分品で、経糸を巻く道具です。千切は契りに通じ、喜ばれたのでしょう。また、普通の糸巻も紋になっています。日用品としては、羽箒、巻き紙、笠、傘、袋、笄などがあります。祝い用の熨斗は鮑の肉をそいでのしたものです。のしは延しで年が長く延びる意味で祝事に使われます。同じように結綿はこれも祝の進物用、真綿を結ったもので昔は神への供物とされていました。遊びの玩具にはは毬があります。蹴毬用の毬は鹿のなめし皮で作ります。紋には別に糸を巻いて作った毬もあります。今でも曲芸師の二本の棒に糸を張り、その糸をくびれにかけて廻したり投げ上げたりします。この蹴毬を挟んでおく道具が毬挟です。輪鼓は二つの独楽を合わせた形で、蹴毬を挟んでおく道具が毬挟です。輪鼓は二つの独楽を合わせた形で、三味線の駒になります。

つぎに二つの仏具を紹介しましょう。打板は寺で使われる打器で、時刻を知らせる道具で、その形から雲版ともいいます。輪宝はインドの国旗になっています。インドでは転輪聖王という王者がこの巨大な輪宝を廻して、敵を調伏し、山は平地となるという、伝説的な武器です。

いかがですか。

紋の素材は雅俗混交して、造形法もさまざま。でも、今までのはほんの入口です。紋が面白くなるのはこれからです。その紋が更に簡略化されたり、逆に飾られたり、複数に組

191　円の中の百技

丸に琴柱	結綿	丸に笠	桙
打板	宝珠	三本傘	千切
輪宝	毬	袋	糸巻
羽根	毬挟	丸に竿	羽箒
雪輪に羽子板	輪鼓	飾り熨斗	巻き紙

み合わせられたり、実に千変万化の造形が行なわれてきました。それは主として世が平和になってからで、無名の職人たちの手練手管の一つ一つを、これから観賞していくことにしましょう。

紋の位置

紋は置かれる方向が正しく定められています。同じ紋でありながら、その位置の違いで見た印象がずいぶん変わるものです。

「平と隅立」　まず四つ目を例にとってみました。四角形の角を上下にして立てることを隅立、平に置くことを平と言います。隅立の紋はやや不安定ですが軽快な感じで、平は安定していますが鈍重です。そのためか丸に隅立四つ目の方に人気があり、使用家も多い。井筒の場合も同じで、隅立井筒の注文が多くあります。稲妻になると平と隅立は半半ぐらい。卍の紋になると隅立は減ってしまいます。この紋は平の方が卍の形がはっきりするためでしょう。

釘抜に平はありませんので隅立の字がはぶかれています。付け加えると、これは昔の釘抜に、この座金の穴に釘の頭を入れ、別の梃子を使って引き抜くのです。その梃子を配した釘抜紋があります。

引の紋は平行線が普通ですが、垂直にした引も作られ、これには竪の名を使っています。引を交差させたのは引違い。これを竪にすると十字引違いとなります。

193　円の中の百技

丸に違い杵	丸に引き違い	隅立左卍	丸に隅立四つ目
四つ蛇の目	丸に十字引き違い	丸に釘抜	丸に平四つ目
並び四つ蛇の目	丸に十字切竹	一柳釘抜	隅立井筒
的	違い切竹	丸竪二つ引	平井筒
堀田木瓜	十字杵	丸竪三つ引	丸に隅立稲妻

| 下り花桐 | 下り鶴の丸 | 左一つ巴 | 丸に下り藤 |

| 下り葡萄 | 下り亀 | 下り巴 | 丸に上り藤 |

切竹も同じように交差させて、違い切竹、十字切竹と区別します。杵は昔の手杵で、祝事には餅をつく道具として目出度い道具とされています。この二本の杵にも違いと十字形があります。

蛇の目を四つ、隅立四つ目のように並べた四つ蛇の目。平行に並んだのは平と言わず並びという名になります。

珍しい例では木瓜を竪にした堀田木瓜があります。とくに竪木瓜と呼ばないのは堀田家独自の紋だからでしょう。

「上りと下り」　下り藤は十指に入るような代表的な紋です。上り藤はそのままひっくり返したようですが、葉の形が違います。紋はこうした細かなところにまで、形の美しさにこだわります。

ふしぎなことに、紋の素材を選ぶときにはたいへん神経質になって、魚類などをはぶくことは前にも述べました。また、美しい椿もあまり紋として使われていない。この花は散るとき、花茎から花の形の

まま落ちる。これが、人の首が落ちるのを連想させるからだそうですが、紋名に関してはそうでもありません。

前に、下るという字を嫌い、上り藤に変えたという人がいたのを聞きましたが、それでも、いぜんとして上り藤より下り藤を使う家が多いのです。また、のちにも述べますが「割る」「散る」「折る」「裏」といった、あまり目出度いとも思えない紋が平然と使われています。昔の人は迷信深いといいますが、迷信に無関心な人もかなり多かったといえるでしょう。

「寄せ懸けと斜行」　斜めの形に描く紋があります。幾何学的な形、四つ目や輪違い、隅切角では寄せ懸けという名をつけています。

そのほか、月星の月は三日月ですから斜め、飛んで行く蝶や雁金の姿は斜めが多いからでしょう。軍配や団扇も斜めに使われることが多いからでしょう。特に寄せ懸けなどの名は冠せません。この軍配には北斗七星が配され、妙見菩薩信仰によるものです。

「真向きと向こう」　これは素材を真正面から見て紋にしたものです。月星、鼓、帆船。正面からは形のとりにくい蛤、蟹、揚羽蝶などが巧みに描かれています。

向こうも真向きの意味ですが、花や葉に名付けられています。梅、桜、牡丹などは基本形よりやや写実的です。橘や茶の実は実を円形に表わしています。沢瀉や麻の葉も向こうに作図されました。

真向き揚羽蝶	真向き月星	月に星	丸に寄せ懸け四つ目
向こう梅	真向き鼓	寄せ懸け輪違い	揚羽飛び蝶
向こう山桜	真向き帆	寄せ懸け隅切角	軍配唐団扇
向こう牡丹	丸に真向き蛤	束ね熨斗	房付き団扇
向こう橘	丸に真向き海蟹	厚輪に鉞	増山雁金

197　円の中の百技

横見唐花	裏浪銭	裏八重牡丹	向こう茶の実
横見丁字	横見梅	裏桔梗	向こう沢瀉
横見葛	横見葉付き桜	裏山吹	丸に向こう麻の葉
匂い梅	横見花菱	裏葵	裏梅
匂い剣唐花	横見桔梗	裏蘭	裏桜

「裏」真向きに対して裏、ちょっと皮肉な描き方ですが、これもいろいろな花や葉が裏側から描かれています。器物はほとんどないのですが、四文銭の裏浪銭が一つだけあります。

「横見」これは文字どおり横から見た紋です。紋になった代表的な花が、それぞれ横側から描かれています。

梅には斜め上からの作図があります。匂い梅といい、放射状の花芯を匂いと呼び、向こう梅や向こう桜を、匂い梅、匂い桜とした古い紋帳もありますが、現在は向こうに統一されています。匂い剣唐花は匂いの形が剣の形をしているのでそう名付けられました。

平安の名残

平安時代、有職文がはじまったり、織物の進歩で浮線綾が作られたりしたことはすでに述べましたが、その名称を継いでいる紋の分野があります。

「有職」現在の紋帳の中には有職を冠せる紋が三つあります。鶴、鳳凰、花菱ですが、当時の模様の趣きを残しながら、紋に作ったのでしょう。

「浮線綾」はじめの浮線綾は、矢張り古風な感じが残っています。のちに作られた桜や唐花などの浮線綾紋はずっと簡略化されています。

「浮線綾の藤」藤も平安時代に多く使われた紋です。東本願寺藤はそのころの形を伝えています。のちに紋になった藤は八つ藤、六つ藤、四つ藤など、これも近代的な形になり

「浮線紋」これは面白い一群で、平安時代に最も人気がありました。浮線綾は浮線蝶と呼ばれたほどでしたが、紋では浮線蝶として基本の形が作り出されました。この紋はよほど上絵師たちの創作意欲をそそったようで、これから数多くの浮線紋が作り出されました。

つまり、いろいろな素材を浮線蝶に見立てるわけです。

蔦、柏、銀杏、それぞれに基本形を思わせますが、桔梗、片喰、橘、沢瀉になると、かなり形が崩れてきます。そして、帆、貝、羽団扇まで手をつけると、これはもう見立て遊びとしか言いよいます。上絵師はそれでももの足らず、鷹の羽や扇まで浮線に作ってしま

桜浮線綾

有職鶴

唐花浮線綾

有職鳳凰

花角浮線綾

有職花菱

浮線綾に剣花菱

浮線綾

閑院寺家菊

浮線桜

うがありません。繰り返すようですが、この全ても上絵師の手なぐさみに終らず、実際に使用され、現在にまで伝えられているのです。

丸にする工夫

浮線綾ももとはといえば浮線綾の丸のことで、円形模様を意識して作られてきました。紋が戦場での旗や武具から、衣服に用いられるようになると、より造形化が進み、見た目に美しい円形志向が強くなりました。

もともとの形が円形である、日足や月や星、巴や分銅、打板、車、銭、轡、手毬などは外形は同じですから、円の中に変化が起こります。

七宝は七宝つなぎの一部分を紋にしたもので、中央に花菱などを入れると均整のよい形になりました。

「丸」植物で茎の柔かい草類は、簡単に丸くすることができます。稲、竹、萩、水仙、めでたいとされる二叉大根も丸くなりました。

葉では多少の変化、あるいは蔓などをあしらって丸く作ります。銀杏、葵、沢瀉、茗荷がこうして丸くなりました。また、熨斗や笠なども同じです。

備前蝶は浮線蝶からの変形ですが、たいへんに力強い表現です。鶴、鳩、海老もすぐ丸くなる動物です。浪も同じ、卍では卍を捻って丸くします。

201　円の中の百技

浮線鷹の羽	浮線片喰	浮線蝶	東本願寺藤
浮線扇	浮線橘	浮線蔦	八つ藤
浮線帆	浮線沢瀉	浮線柏	六つ藤
浮線板屋貝	浮線石竹	浮線銀杏	四つ藤
浮線羽団扇	浮線山吹	浮線桔梗	古木藤の枝丸

二つ穂稲の丸	永楽銭	八つ日足
竹の丸	轡	月形浮線蝶
萩の丸	絹手毬	星付き分銅
水仙の丸	七宝	打板に轡
二叉大根の丸	七宝に花菱	源氏車

203　円の中の百技

一つ銀杏巴	荒浪	建部笠	一つ銀杏の丸
藤巴	捻じ卍の丸	備前蝶	一つ蔓葵の丸
青桐の丸	房丸檜扇	舞鶴	沢瀉の丸
一つ帆巴	房丸唐団扇	鳩の丸	茗荷の丸
藤輪	左一つ丁字巴	海老の丸	熨斗の丸

八重桜	八重向こう梅
九重桜	八重花角
九重菊	丸に八重桔梗
千重菊	八重片喰
重ね鬱	八重三つ柏

房のある扇などは房を丸く配置しています。「一つ巴に倣う」一つ巴の形を借りて、丁字、銀杏、帆などが丸くなりました。藤は花を除いた、葉だけの藤輪があります。この輪を細くして、中に他の紋を入れる、つまり丸と同じ使い方もできるわけです。

単位を増やす

一つだけの素材を使うより、複数にすると、たちまち丸くすることができます。素材が花なら、すぐに八重が連想されるでしょう。

「八重」梅、花角、桔梗などの花。片喰、柏などの葉も八重にすると丸味を帯びます。

桜は八重から九重に、菊は九重から千重にエスカレートしています。

蕾は植物ではないので八重とは呼ばず、重ねという名になっていますが、ここでは特別参加ということです。

「抱き」二つの同じ素材を抱き合せにする形を抱きと呼びます。茗荷は神の冥加に語呂が通じるためでしょう、人気の高い紋の一つです。抱きにした形もよく、本来の一つ茗荷を省略してしまった紋帳もあるほどです。

抱きは形がとりやすいので多くの植物が抱きに作られました。その代表的な紋を紹介してみました。

最後の杏葉はもともとギョウヨウといい、唐鞍の胸繋、尻繋などにかける金属製の飾り具のことで、その形が杏の葉に似ているので杏葉と名付けられました。下半分に花を置き、上を葉で杏葉の形にこの杏葉の名を冠せた紋が数多く作られました。牡丹をはじめ、花菱、桜、桔梗など、主だった花のほとんどが杏葉に作られ、どれも見事な出来であります。

「入れ違い」これは抱きの変形で、一つを逆方向に位置を変えた紋です。入れ違いの紋も数多くあります。二つ帆の丸は形が入れ違いなのでここに置くことにしました。

「対い」二つが対い合う形です。真向かいの紋と区別するため、対という字を当てる習慣になっています。

206

杏葉桜	抱き橘	抱き銀杏	抱き茗荷
杏葉橘	抱き杏葉	抱き角	四つ穂抱き稲
杏葉藤	杏葉牡丹	抱き若松	抱き沢瀉
杏葉楓	杏葉花菱	抱き南天	抱き桜
杏葉鉄線	杏葉桔梗	抱き梶の葉	抱き柊

207　円の中の百技

細輪に対い鳩	対い浪	入れ違い梶の葉	入れ違い茗荷
対い嘴合い雁金	対い笠	二つ帆の丸	入れ違い扇
細輪に喰合い対い鶴	対い法螺貝	対い銀杏	入れ違い鎌
柳生笹	対い浮線蝶	中輪に対い松	入れ違い沢瀉
丸に二つ弓	池田対い蝶	上下対い橘	入れ違い銀杏

細輪に重ね笠	三本杉	並び瓶子	丸に並び柏
柳生笠	丸に三つ筍	並び矢筈	中輪に並び鷹の羽
三階笠	重ね扇	丸に並び切竹	丸に並び唐軍配
細輪に二つ重ね松	重ね地紙	丸に並び三本杵	太輪に並び扇
三つ笠松	丸に重ね銀杏	丸に並び三つ丁字	細輪に並び鉞

このうちで、雁金、鶴などはそれぞれ嘴を合わせています。「抱き」「入れ違い」「対い」、それからあとで紹介する「重ね」「組み合い」「結び」などの紋名とも考え合わせると、琴、瑟相和すことへの素朴な願いがこめられているような気がします。

「並び」これは同じ方向に並べた紋です。だいたい、細長い形の柏、鷹の羽、閉じた扇、鍼、瓶子、矢筈、矢筈は矢の上端の弓の弦を受ける部分です。

並びには二本のほか、三本並ぶ、杵、丁字、杉、筍などがあります。

「重ね」これは並びとは反対に、平らな素材を重ねて紋にします。扇、笠などが重なります。三つ重ねた紋に三階の字を当てることがあります。三階松は有名ですが、前出したので三つ笠松を取り上げました。

この変形として、横に重ねる紋がいくつかあります。この重ね方は前にも述べた比翼紋と同じです。比翼紋はそれぞれ違う紋だと書きましたが、紋帳に載っているのは、二つが同じ形か、一方は蔭紋になっています。蔭紋のことはのちに説明します。

「違い」紋では×形を引き違いと言い、この形に作図した紋を違いと呼びます。矢、柏、茗荷、扇などがあり、唐団扇や団扇は抱きと似ていますが、それぞれ柄の下の部分が違いになっています。

組み合わせた二つの輪も違いと言います。輪違いは古くからある紋で、それから輪違い巴などが作られたのでしょう。龍は想像上の動物で爪がどうなっているか判りませんが、上絵師は龍の爪を作り出しました。

210

丸に違い扇	比翼桔梗	比翼花形源氏車	重ね脹ら雀
中輪に違い唐団扇	細輪に比翼枝銀杏	比翼麻の葉	丸に重ね星
違い団扇	中輪に違い矢	比翼分銅	横重ね扇
輪違い	丸に違い柏	比翼釘抜	隅立重ね稲妻
輪違い巴	違い茗荷	比翼井筒	裏表文久銭

211　円の中の百技

割り木瓜	割り梅鉢	割り違い梶の葉	違い稲
割り花菱	割り七曜	丸に割り違い鷹の羽	違い楓
割り楓	割り九曜	対い割り亀甲に花角	軸違い並び葉沢瀉
割り蔦	細輪に割り七つ蛇の目	組み合い二つ丁字	違い龍の爪
割り五七の桐	卍の丸	組み合い井桁	割り違い矢

二つ割りにして違い合わせる方法もあります。「割り違い」と呼びます。「組み合い」二つの形が組み合わさっている形です。井桁は四本の木を組み合わせた紋として変形化されています。

「割る」これまで十数種のバリエーションを見てきましたが、これからはだんだんその方法が「割り」は紋の基本形を思い切って丸く切り取ってしまおうという発想ず、並べたり重ねたり組み合わせたりしてきたのですが、これからはだんだんその方法が大胆になります。「割り」は紋の基本形を思い切って丸く切り取ってしまおうという発想です。割りの紋は割り梅鉢、割り九曜などがあります。卍の丸は割りの名が入っていませんが、四角な卍を丸く切り取ったと考えていいでしょう。

割り角

割り沢瀉

割り唐軍配

割り柊

入れ違い割り橘

割り桃

入れ違い割り銀杏

割り杜若

入れ違い割り葵

割り大根

また、基本形を二つに割って丸く組み変える方法もあります。木瓜、花菱、蔦、桐などが代表的な割りの紋ですが、ここでもまた、割った二つを入れ違いにして組み合わせることも行なわれています。

三つの紋を使う

同じ三つの紋をいろいろに組み合わせることで、紋は更に多様になります。

「三つ盛り」三つ石や三つ鱗(うろこ)はそれだけで基本形ですから特に盛りという名は冠せません。三つを杉形に重ねた形を盛りと言います。三つ盛りの紋は丸い形から離れてしまいますが、旗指物にいくつもの紋を連ねて描いた、その名残りでしょう。『見聞諸家紋』には三つ盛りの紋が数多く載せられています。

三つ盛り亀甲に花菱の亀甲は、小さな亀甲が重ねられているので、本来は子持ち亀甲とも言います。

「子持ちと入れ子」亀甲は本来一重でしたが、子持ちの形が好まれ、亀甲と言えば子持ちを指し、本来の亀甲を特に一重亀甲と呼ぶようになりました。亀甲だけを使う例は少なく中に他の紋を入れ、丸に亀甲に花角のようにして使われています。入れ角、子持ち隅切角などがあり、多くは他の紋と併用されています。

巴、抱き沢瀉、丁字、分銅などに子持ちの紋があり、どれも見てほほえましくなる紋です。三つ入れ子桝は略して三桝(みます)中に入れる子を細くしないときには「入れ子」と言います。

と呼び、役者市川団十郎家の紋として有名です。

「三つ」　三つの紋を放射状に並べた紋で、三つ盛りに較べると、円を意識していることが判ります。その中でも銀杏と言えば三つ銀杏を、柏と言えば三つ柏を指すほど、三つの方が通りのいい紋もあります。地紙と言えば扇の紙のことで、扇が古くなると地紙を張り替えたものです。地紙売りという専門商人もいました。地紙売りは優男が多かったようですが、扇が安くなった江戸中期ごろにはなくなりました。

三つ瓜は五瓜の数を減らした紋です。五瓜にかぎらず、いろいろな紋は数を多くしたり少なくしたりして変形されています。

「三つ寄せ」　これも三つの同じ形を寄せ集めた紋です。前のただの「三つ」と違い、特に「寄せ」という言葉を添えたのは、言葉の使い方の微妙なところです。

「頭合せ」　同じ合せ方でも、頭の方を中心にして集めた紋を頭合せと呼びます。ただし雀の紋は三つ集めと言い、なぜか頭合せの名がついていません。

「尻合せ」　頭合せの反対が尻合せです。尻を合わせた兎はユーモラスです。また、兎には後ろ向きの三羽があります。

「三つ横見」　頭合せと尻合せは、前の真向きと裏とに当たるでしょう。とすると、横見の紋もあります。三つ横見の紋の全ては花で、円形に描かれています。

「三つ重ね」　三つの形の部分、あるいは全体を重ね合わせた紋です。雲や巴はその一部分を重ね合わせ、丸い轡はラグビーのボール状にして重ねました。櫂は船や舵などとともに

に海運を祈って紋にしたのでしょう。

「三つ違い」 三つのものを違い合わせた紋です。ここにある釘抜は現在もある鋏形の釘抜です。釘抜が喜ばれるのは「九城を抜く」、つまり戦勝の意味があるそうですが、なんだか苦しい洒落を聞くようです。

「三つ組み」 これは組み合せです。作図はだんだんに難しくなっていきます。たとえば、巴はいろいろな国で模様に描かれていますが、三つ組み巴のような形に作り変えたのは他の国では見当たらないでしょう。

「三つ追い」 三つが円状に追っています。同じ円の上を追っていると誰が追っているのか誰が逃げていくのか判らなくなります。チェスタートンの探偵小説にこの状態をトリックにした名作があり、三つ追いの紋を見るとそれを思い出します。

「三つ割り」 三つ割りは形がとりやすいためでしょう、数多くの紋が作られています。

まず、花では梅、桜、花菱などがあり、葉では蔦、楓、唐松、蕨。そして花と葉を配した龍胆、実と葉を合わせた南天など。ほかに、木瓜、井桁、羽団扇など数数が紋になっています。

また、三つ割りは丸を意識しているはずですが、割った一つ一つを逆に向けた、外三つ割りという皮肉な変形もあります。

更に割った紋を重ねるという、二つの変化法を使った「割り重ね」と呼ぶ紋がいくつかあります。

子持ち井桁	丸に三つ盛り桃	三つ石
一重亀甲	三つ盛り雁金	三つ盛り匂い梅
子持ち亀甲	三つ盛り洲浜	三つ盛り牡丹
丸に亀甲に花角	三つ盛り銭	三つ盛り花角
亀甲に違い鷹の羽	三つ盛り亀甲に花菱	三つ盛り石竹

217　円の中の百技

三つ松皮菱	三つ雁木扇	三つ入れ子桝	子持ち左三つ巴
丸に三つ三階菱	三つ団扇	三つ銀杏	子持ち抱き沢瀉
三つ折り鶴	三つ貝	三つ橘	子持ち丁字
三つ兎	三つ卍	三つ藤の花	子持ち分銅
三つ瓜に三つ唐花	三つ地紙	三つ巴の丸	丸に隅立入れ子桝

尻合せ三つ蛤	頭合せ三つ山の字	三つ寄せ千切	三つ寄せ月星
尻合せ三つ兎	頭合せ三つ雁金	三つ寄せ沢瀉	三つ寄せ分銅
後ろ向き三つ兎	三つ集め雀	頭合せ三つ松	三つ寄せ笠
尻合せ三階菱	尻合せ三つ梶の葉	頭合せ三つ地紙	三つ寄せ角宝結び
尻合せ三つ雁金	尻合せ三つ楓	頭合せ九枚笹	丸に三つ寄せ銀杏

219　円の中の百技

三本重ね櫂	三つ重ね巴	三つ横見桜
三つ輪違い	三本重ね矢	三つ横見花菱
三つ違い鷹の羽	三つ重ね雁木扇	三つ横見菊の花
三つ輪違い銀杏	三つ重ね沢瀉	三つ横見山吹の花
中輪に三つ違い釘抜	三つ重ね樽	三つ重ね雲

三つ追い菊の葉	三つ追い丁字	三つ組み亀甲	三つ組み山形
三つ追い沢瀉	三つ追い茗荷	三つ組み分銅	三つ組み巴
三つ追い松葉	三つ追い雁木扇	三つ組み茗荷	三つ組み橘
三つ追い重ね柏	三つ追い十五枚笹	組み合せ三つ銀杏	三つ組み扇
三つ捻じ地紙	三つ組み合せ蔦	三つ組み木瓜	三つ組み丁字

221 円の中の百技

三つ割り角	三つ割り三つ葉龍胆	三つ割り橘	三つ割り梅鉢
三つ割り浪	三つ割り南天	三つ割り蔦	三つ割り桜
細輪に三つ割り三つ石	三つ割り木瓜	三つ割り楓	三つ割り八重向こう桜
三つ割り亀甲に花菱	細輪に三つ割り井桁	三つ割り唐松	三つ割り花菱
外三つ割り蔦	三つ割り羽団扇	三つ割り蕨	三つ割り花角

222

柊巴	葉付き三つ桃	割り重ね片喰	外三つ割り片喰
稲妻巴	柏巴	細輪に三本中開き傘	外三つ割り花菱
浪巴	花菱巴	三本中開き扇	外三つ鐶
丸に三本足橘	三つ藤巴	三つ葉橘	外三つ割り麻
蕨巴	茗荷巴	三つ葉茶の実	割り重ね銀杏

「三本中開き」これは畳み開きのできる傘と扇にだけある紋で、いるという造形です。三本のうち中が開いて

また、葉をつけた橘、茶の実、桃があります。

「巴形」三つ巴をかたどった紋です。この変形は右左なく、一様に左三つ巴の形を借りています。

「三本足」足を三本にした紋が一つだけあります。三本足橘です。

四つ以上を使う

「四つ」代表的な紋は四つ目で、そのほか片喰、輪などがあります。鎌は卍形に配してあります。

「五つ」玉は宝珠（ほうじゅ）のことです。溝口菱は松皮菱（まつかわびし）の数を増やした形で、五つの菱から作られています（二六七頁参照）。

「六つ」唐花や五瓜は本来五つですが、ここでは六つに増やしました。扇は開いた三面と開いた三本の計六つという勘定です。

「七つ」紋の扇の骨は五本が普通ですが、七本になっています。源氏車も八本が一般的ですが、ここでは逆に一本減らしてあります。七曜は北斗七星で、妙見信仰による紋です。

「巴七曜」は七曜を一つ巴形に変化させた紋です。

「八つ」木戸菊の菊は八弁で構成されています。八曜は七曜の変形です。北斗七星の一

224

六つ扇	五つ巴	四つ若松	四つ銀杏
六つ重ね日向亀甲	蔓桜	細輪に四つ板屋貝	四つ片喰
丸に六つ積み石	五つ寄せ扇	五つ玉	四つ輪違い
重ね六つ星	六つ唐花	丸に五枚柏	四つ組み結び雁金
六つ唐桐	六瓜に唐花	五つ分銅	卍鎌

225 円の中の百技

長谷部銭	九つ目	巴七曜	七本骨扇
十枚笹	つなぎ九つ石	七つ結び釜敷	七つ対い浪
十曜	九枚柏	木戸菊	七本源氏車
能勢目結	角九曜	八曜	丸に七曜
中輪に十五枚笹	九枚鷹の羽	細輪に八つ丁字	陰陽七つ星

つは重星で、目のいい人は二つに見えます。それを意味しているのでしょうか。

「九つ」九つ石のような配置を「つなぎ」と言います。九曜柏は九枚笹に模した紋でしょう。星の中では九曜が有名ですが、前出したのでここでは角に述べた角九曜を取り上げました。

「十」十枚笹と十曜があります。

「十二」十二並べた目結を能勢目結と言います。

「十五」笹の紋です。十五枚笹は頭合せの変形があります。

「十六」基本的な菊の花弁は十六です。花弁を剣状にした剣菊があります。日足は太陽の光線を形にした紋です。

「百」前に述べた百足の紋がありました。

「万」これは萬の角字です。

「半」ここでは本来の形を半分に割り取って紋にしています。ふしぎな発想ですが、創始者はなにかの理由があったに違いありません。

車

複数の紋を車状に配置し、あるいは崩した一群の紋があります。桐車をはじめ、蝶車、沢瀉車、八つ雁金車など、よくこうした造形を思いついたものだと感心します。

なお、八つ矢車は『南総里見八犬伝』の作者、曲亭馬琴の家の紋で、馬琴は北斗信仰に

生駒車　　丸に万の角字　　剣菊　　中輪に頭合せ十五枚笹

細輪に割り亀甲に花角　　鳩に三十万の字　　変わり十六日足　　十六目

厚い人だったと伝えられています。

その他の変化形

「細くする」本来の形を細くさせます。平安時代の美人画はどれも丸顔の健康形でしたが、江戸時代になるとほっそりした柳腰がもてはやされました。そのためでもないでしょうが。

「太くする」思い切って太くした鱓、井桁などがあります。稲妻と花菱はどういうわけかむくみという名が付けられています。雀の肥るのは豊作のしるしですから、紋に限らず襖や屏風の模様に使われていました。

「反らす」いずれも、実際には反ってなどいない素材ですが、形を面白くさせるために作られた紋でしょう。それとも災いを逸らすという意味があるのかもしれません。

「捻じる」これも皮肉な造形です。昔、源 義仲の妻巴御前は敵の首を捻じ切ったという武勇談が伝わ

228

中輪に細違い鷹の羽	四つ目車	八つ槌車	桐車
丸に細九枚笹	重ね四つ目車	八つ雁金車	丸に五つ鷹の羽車
細抱き角	八つ矢車	石車	蝶車
細桔梗	蕨車	星車	沢瀉車
細切竹十字	十二本矢車	風車	八つ扇車

229　円の中の百技

捻じ五瓜に唐花	反り桔梗	むくみ花菱	岩村田藤
捻じ四つ蛇の目	三つ割り反り唐花	脹ら雀	太樽
捻じ四つ石	反り亀甲に片喰	反り四つ目	太井桁
捻じ沢瀉	捻じ梅	反り扇	牧野柏
折り四つ目	捻じ片喰	反り違い鷹の羽	むくみ稲妻

っています。その武勇にあやかるための紋、というわけでもないでしょう。「折る」これも造形の妙と言っていいでしょう。井筒の三つの変化は、ちょっと見ると井筒が原形だとは思えません。ちょうど、謎謎を出されたような気分になります。変わり立梶の葉は葉の茎だけが折れています。茎の折れた紋は梶の葉だけで他には見当たりません。なにか由来がありそうな紋です。

「結び」結びは太古からある人間生活の基本的な技術です。特に日本人は結びに凝る質で、実用の結びのほか、装飾的な結び方を数多く作り出し、祭具にしたり儀礼的な品に使ってきました。祝儀袋の水引の複雑華麗な結び方、時代によるさまざまな帯の結び方の流

折り平井筒

折り矢

変わり折り込み井筒

折り鷹の羽

折り鶴

折り柊

三つ折り柏

折り片喰

変わり立梶の葉

折り込み井筒

行。あるいは遊びとして難しい綾取りなどがあります。その伝統もファスナーや接着テープの出現で、急速に生活の中から消えかかっています。
　紋としては宝結び、髪の結い方から生まれた揚巻結びがあり、あとは結び方で紋の形を作ったもの。また、四つ目や巴、雁金などを直接結んだ紋があります。釜敷は釜の敷物で、これも電気釜のためにあまり見かけなくなりました。
　「持合い」二つ以上のものが、その一部を共有していると言います。一方を見ていると隣が欠けて見え、隣に目を移すと元が欠けて見えるといった、目の錯覚を起こさせるふしぎな造形です。
　「丸から出る」これも変わった発想で、本来なら、丸の中に収まるべきものが、外に飛び出している。絵師が元気がいいので丸からはみ出して描いた、のではなくて、そういう作図なのです。
　久留子はキリスト教の十字架です。日本に伝道されてから十字架が紋に作られましたが、長い禁制の間も秘かに伝えられ、久留子として堂堂と紋帳に載ったのは、安政三年（一八五六）以来です。龍の爪はどうやら、玉をつかんでいる竜の爪が丸に出の形に変形したものと思われます。
　「大割り」これは紋の省略法の一つです。主だった描線だけを残し、細かな線ははぶいてしまいます。葉抱き沢瀉は花を略し、将棋の駒は文字を抜いています。この二つは大割りとは呼びませんが、省略の別の方法として示しました。

「離れ」元の形は接近して描きますが、離して紋に作る方法もあります。離れは前出した細川九曜が有名です。離して小島とか離れ猿という言葉があります。孤独にふと憧れることがある、そんな心からこうした紋が生まれたというのは考え過ぎでしょうか。

「朧」今までの変形にもときどきありましたが、あからさまな形をさけて形を変える。昔の日本人は言葉にしても主語をはぶいたりして、明白なことを好まない性格があります。それがなければ紋を朧にするなどという考えは生じなかったでしょう。

「抜ける」これも相当に皮肉な紋です。紋の本体が抜けてなくなり、あとにふしぎな形が残りました。紋名を言わず、ただこの形を見せられたのでは、ちょっと巴や九曜を想像することができないでしょう。扇の骨は地紙が抜けた形なので、ここに加えることにしました。

「乱る」紋はきちんとした図形をしているにもかかわらず、乱れさせてあります。美人が乱れるのはいいものですが、紋でも乱れているのは美しい牡丹や桐、菊などです。謹厳な人なら、もう付き合い切れなくなるでしょう。

「踊る」と思うと、桐と蟹が踊りだしました。

「埋む」桐の中に花が埋まった形です。埋みは龍胆の紋の中にもあります。字引を見ると鶉の衣という言葉がありました。擦り切れて短かくなった衣服のことで、この紋の形から、どうやら鶉の衣に由来する紋のようであります。

「鶉」鶉は蔦だけにある変種です。

233　円の中の百技

持合い四つ目	結び井桁	結び巴	結び片喰
持合い卍	輪違い結び雁金	中輪に結び雁金	結び八重片喰
三つ持合い組み井桁	五つ結び釜敷	丸に総角	結び桔梗
丸に持合い三つ盛り亀甲に花菱	持合い七宝	結び桜	丸に結び柏
割り持合い三つ盛り亀甲に花菱	持合い麻の葉	結び木瓜	細輪に結び四つ目

234

中輪に離れ剣片喰	松江桐	丸に出三つ柏	丸に出一つ引
離れ六つ星	大割り抱き茗荷	丸に変わり銀杏鶴	丸に出二つ引
離れ右三つ巴	丸に葉抱き沢瀉	丸に龍の爪	丸に出久留子
相馬亀甲	内藤団扇	丸に大割り鬼蔦	丸に出剣片喰
離れ唐花	駒	大割り牡丹	丸に出剣花菱

235　円の中の百技

木瓜崩し	踊り桐	丸に七本扇の骨	朧花菱
唐花崩し	踊り蟹	乱れ牡丹	朧蔦
石持形井筒崩し	埋み桐	葉付き乱れ牡丹	朧洲浜
稲妻崩し	鶏蔦	乱れ桐	抜け巴
七宝崩しに井筒	三つ茗荷崩し	乱れ菊	抜け九曜

「崩す」身代の崩しはじめや紋所という句がありますが、そんな句はなんのその。上絵師は片端から基本形を崩し、人人も面白がってこれを使いました。その全てはとても紹介することができませんが、崩し方に意外性があり、形も美しい紋を選んでみました。

中輪に三つ巴崩し

洲浜崩し

細輪に二つ亀甲崩し

丸に輪違い崩し

変わり亀甲崩し

井筒崩し

花亀甲崩し

細輪に井桁崩し

桐崩し

隅立卍崩し

見立て
一つの紋をある他の形になぞらえて作り変える。見立ての紋は『見聞諸家紋』に一つしかありません。鷹の羽を束ねて羽団扇の形にした、鷹の羽団扇だけでした。
見立ての紋が数多く作られるようになったのは『紋帳百菊』が刊行された江戸中期ごろ

からでしょう。見立ての対象は、矢張り一般に人気の高い蝶が数から言っても一番です。

「揚羽蝶見立て」本来の揚羽蝶は紋の中の傑作の一つです。その形の美事さに刺戟されたのでしょう。有名な紋のほとんどが揚羽蝶に見立てられました。花や植物のほか、熨斗や檜扇までが蝶にされました。いずれも苦心の作です。

「胡蝶見立て」蝶が飛んでいる形です。意外な素材では宝結びが蝶になっています。いつも水底にいる板屋貝までが胡蝶になって楽しそうに空を飛び廻っています。

「鶴見立て」次に人気のあるのが鶴です。鶴は鶴の丸でなく、飛び鶴が見立てられています。ここでも花や葉のほか、稲妻までが鶴になりびっくりさせられます。

「桐見立て」豊臣秀吉が天皇家から桐の紋を下賜され、その時代の大名が秀吉から桐をもらい受け、その家来が大名から桐を宥(ゆる)されるというふうに、桐は使用家が増え、江戸時代には役者や音曲師たちも桐を使うようになりました。当然、桐に見立てた紋も多くあります。

その中には葵と桐を使った欲の深い紋もあります。団扇桐や鍵桐は洒落っ気の多い紋。蕨桐(わらびぎり)は清元のある一派が使っています。

「木瓜見立て」木瓜を作図するとき、まず菱形から割り出します。菱を四つの瓜でふよかな楕円形に囲み、中に花菱を入れた配置が絶妙で、数多い紋の中でも五指に入るほどの傑作です。その木瓜の変形も多いのですが、矢張り本家の美しさにはかなわないようです。

銀杏鶴	柊胡蝶	楓蝶	片喰蝶
沢瀉の折り鶴	牡丹胡蝶	檜扇蝶	桔梗蝶
沢瀉鶴	宝結び胡蝶	花菱胡蝶	桜蝶
稲妻鶴	板屋貝胡蝶	茗荷胡蝶	熨斗蝶
長の字鶴	梅鶴	橘胡蝶	柏蝶

239　円の中の百技

京極菱桐	四つ目鶴
片喰桐	鷺桐
葵桐	蕨桐
団扇桐	松皮菱桐
鍵桐	沢瀉桐

「桔梗見立て」　桔梗も人気のある紋です。中でも鶴や沢瀉を桔梗に見立てるのは、普通では思い付きません。

「梅鉢見立て」　ここでは星梅鉢のすっきりした形、釜敷梅鉢の組み合せの妙が見どころです。

「九曜見立て」　巴や桜は華麗な形に作られました。特に九曜桜は爛漫の花の中にいるような気分になります。もっとも、絵師にしてみれば、一つで済むところを九つもの桜を描かなければならない。それでも工料は同じなのであります。

「扇見立て」　鷹の羽団扇は『見聞諸家紋』に載っているただ一つの見立て紋です。

「蔦見立て」　錫杖は修験者の持つ杖で、頭部は錫の輪を作り音を立てます。この部分を蔦に見立てた紋です。

「蟹見立て」　蟹に見立てた紋は意外に多く作られています。特に蟹牡丹はその取り合せと形が奇抜なためか、三種ほどの変わり形があります。

「雀見立て」　桜は山桜の先を少しふくらませ雀の口、という趣向です。

「三階菱見立て」　三階菱や松皮菱は、正しく描こうとすると、割り出し方の難しい紋です。紋帳にはその方法が説明されていますが、大変不親切な記述で、これは江戸時代も現代の紋帳も大して変わっていません。上絵師は長年の勘によって作図することが多く、丁寧な説明を必要としないからでしょう。

「井桁見立て」　同工の趣向には、矢や扇で井桁や井筒が作られています。

「桜見立て」　松葉は変形しやすいので、いろいろな趣向に使われています。

「金輪見立て」　巴も変化形の多い紋で『日本家紋総鑑』には三百三十余の巴が集められています。その中でも金輪巴は傑出している一つです。

ついでに、智慧の輪を取り上げました。最も古い形の智慧の輪で、パズルではチャイニーズリングと呼んでいます。本物はリングの数が五つから十ぐらいで、リングが一つ多いと解き方が飛躍的に難しくなります。

「その他の見立て」　松を櫛に、松葉を片喰に、沢瀉を七宝に、それぞれ変わった趣向が沢山にあります。

241　円の中の百技

釜敷九曜	丸に星梅鉢	桔梗形光琳鵜	鐶木瓜
釜敷桜	巴梅鉢	沢瀉桔梗	蕨木瓜
団扇橘	釜敷梅鉢	釜敷桔梗	雲形木瓜
片喰扇	板倉巴	松葉桔梗	金輪木瓜
鷹の羽団扇	九曜桜	光琳反り桔梗	洲浜桔梗

金輪光琳鶴巴	三階四目菱	松葉片喰	光琳鶴蔦
金輪雁金	三階橘菱	蟹牡丹	錫杖蔦
智慧の輪	鷹の羽井桁	蟹蔦	蔓結び片喰
櫛松	松葉桜	鐶雀	中輪に蔓片喰
剣尻雁金	金輪巴	雀口桜	細輪に鐶片喰

この仕事にかかる前、円の中のバリエーションの方法は四十八手ぐらいかなと胸勘定をしていましたが、すでに百を越しています。でもこれで終りではありません。まだまだあとがひかえています。

沢瀉七宝

四目形花菱

雲形花菱

月星形浮線蝶

木の葉船

欺瞞

久留子の紋は、変形というより、欺瞞と呼んだ方がふさわしいでしょう。

天文十八年（一五四九）イエズス会の宣教師フランシスコ・ザビエルが九州に渡来してから、たちまちのうちにキリスト教信徒が増えました。久留子はポルトガル語のクルースで十字架のことです。大名から庶民まで、十字架を紋に作りこれを愛用しました。

それもわずかな間で、厳しいキリスト教の禁制が敷かれました。それでも密かに信仰を続けるキリシタンがいます。その人たちは久留子を従来からある轡や十字の紋、あるいは梓と言い変えて守り続けて来たのです。

『紋帳綱目』には目録の「く」の部分の板木が削り取られた痕が残っています。ここに久

久留子

中輪に棒

三つ久留子

中川梻久留子

『早見紋帳大成』

留子が載っていたのでしょう。

久留子が晴れて紋帳に姿を見せたのは安政三年（一八五六）刊『早見紋帳大成』でした。

合成

これまでは一つの紋を重ねたり割ったりして変化させましたが、違う紋同士を合わせて一つの新しい紋を作る、これを合成と呼びましょう。紋に縁のある形が選ばれるのが普通です。

「水」水辺の植物、沢瀉、葵、葵に似ていますが葵より葉脈の多い河骨、などに水が配されています。半菊に水は、昔、楠正成がその功によって天皇から菊の紋を下賜されたとき、そのまま使うのは恐れ多いと、半分を水に流した、という伝説がありますが、どうやら本当は中国河南省の鞠水によったものらしい。鞠水の上流に菊の大群落があって、花の露が川に落ちて流れる。その水は甘くそれを飲む水辺の住人の全ては長命だったといいます。

龍田楓は楓の名所、龍田川によるもので、紋より早く模様に作られています。

「霞」
遠く霞のかかった帆船の風情、また山に霞も風流な紋です。

「雪」
雪に笹も相性がいい。杵築笹は豊後国杵築藩の大名家の紋です。これを変わり雪持ち笹としている紋帳もあります。雪には「持ち」を使う言葉の選び方にも感心します。

「浪」
浪に千鳥も絵になります。浪に兎は謡曲の『竹生島』にある「兎も波を走るとか や」によった紋です。

「薄」
薄輪には雁。

「鳥居」
鳥居のある神社は鳩が大好きな場所です。

「寓生」
同じ鳩でも寓生が合わされています。寓生は寄木の古名です。ヤドリギ科の常緑低木で、ケヤキ、エノキなどに寄生します。寓生が鳩の巣に似ているので、この取り合せが作られたといいます。

「月」
星には月。

「杵」
その月には杵。月には兎がいて餅をついているという伝説による紋です。

「竹」
竹輪を通して三日月を臨んでいます。このあたり、風流な紋が続きます。

「雀」
竹といえば雀。舌切り雀という話も作られるほど縁の深い取り合せです。紋では竹と笹は同じ植物として使われていますが、竹の数、笹の数、雀の数などを変えて、実に多くの竹に雀の紋が作られています。

「笠」
笠という字を分解すると、竹が立つとなりますから、これも竹と縁がある組み合

浪に燕	雪持ち笹	水に光琳亀	沢瀉に水
薄輪に雁	雪持ち根笹	水に帆	半菊に水
鳥居に対い鳩	丸に雪持ち花菱	帆に霞	葵に水
抱き寓生に対い鳩	浪に千鳥	青山富士	河骨に水
八曜に月	浪に月に兎	杵築笹	龍田楓

247　円の中の百技

半菊に一の字	違い弓矢	丸に六枚笹に笠	月に杵
一の字に三つ巴	雲に幣紙	竹笹の丸に笠	竹輪に篠笹に月
二つ巴に一の字	電光に四つ稲妻	丸に切竹笹に笠	丸に五枚竹笹に雀
丸に輪違いに一の字	抱き菊の葉に菊	笹庵に脹ら雀	丸に切竹笹に雀
丸に洲浜に一の字	松竹梅龍胆	庵木瓜	十五枚笹に対い雀

せです。

「庵」　笹庵に脹ら雀は、多分、古くからある庵木瓜を見立てたのでしょう。庵木瓜は『曾我物語』で有名な曾我家の紋です。

「弓」　弓に矢が違い合わされています。

「幣紙」　幣紙は御幣で神主がお祓いをするとき用いる祭具です。神秘的な雲といい取り合せです。

「電光」　稲妻に電光を添え、力強さを現しています。

「松竹梅」　松竹梅を龍胆に見立てた、欲の深い紋です。

「文字」　紋に一の字を添える。一はカツとも読み、戦勝祈願の意味です。姓の一字、あるいは吉祥の文字が使われます。また一の字のほか、他の字を加えることもあります。

「剣」　同じ戦勝祈願のため、剣を添えている紋も数多くあります。剣片喰に限り、本体の片喰が逆の形になっています。この方が形として美しいためか、あるいは三つ剣が本体で、片喰が添えられたものか、いずれかでしょう。

「蔓」　奈良時代によく用いられた、忍冬唐草が継承されて、紋にも唐草が多く使われています。

柏に限って蔓三叉でない片手蔓柏、蔓が五徳の形をした五徳柏が作られています。ここでは、実際の植物に蔓のあるなしにかかわらず、装飾的に蔓が配されています。

249　円の中の百技

蔓三つ丁字	剣四つ目	剣片喰	丸に柊に一の字
丸に蔓柏	剣三つ輪違い	丸に剣三つ星	柴田藤
片手蔓柏	蔓桔梗	丸に剣梅鉢	加藤藤
太輪に五徳柏	細輪に蔓唐花	丸に剣花菱	那須藤
三つ変わり蔓花菱	丸に三つ蔓真桑瓜	剣木瓜	中輪に二葉剣河骨

亀甲に並び矢	五瓜に桔梗	唐鐶木瓜	木瓜に四つ目
源氏車輪に三つ星	一重瓜に揚羽蝶	五瓜に左三つ巴	丸に唐木瓜
八つ藤に沢瀉	七宝に釘抜	五瓜に丸に三つ引	鐶木瓜

「入れ替え」

本来の紋の一部を他の紋に替えて変造することがあります。

たとえば、木瓜の中の花菱を他の紋に変える。あるいは花菱はそのまま、周囲の瓜の形を変えるなどです。五瓜に唐花ですと、中の唐花を違う紋にする。七宝、亀甲、いずれも中が花菱が普通ですが、これもいろいろに作り変えられます。源氏車の車軸を取ったのを源氏車輪といい、中に他の紋が入ります。八つ藤の中は花角ですが、これも同じように作り変えられています。

「複紋」

一つの紋の中に、もう一つの違う紋を組み込むことです。婚姻して二つの家が親戚関係にな

251　円の中の百技

団扇巴に花菱	平井筒に釘抜	地紙に地抜き三つ巴	下り藤に松皮菱
小幡唐団扇	三桝に左二つ巴	中蔭地紙に桔梗	下り藤に橘
軍配唐団扇	毬挟みに花菱	中蔭地扇に光琳一つ松	上り藤菱に三つ星
鳥居垣に左三つ巴	鍬形に星	浮線蝶に桔梗	扇に蔦
山形に横木瓜	団扇に違い鷹の羽	浮線銀杏に花菱	扇に地抜き釘抜

252

割り抱き菊の葉に左三つ巴	抱き水仙に三つ銀杏	抱き茗荷に違い鷹の羽	南部鶴
二つ追い松葉に五枚笹	抱き鷹の羽に釘抜	細抱き柏に丸に二つ引	歯朶の丸に片喰
三つ追い松葉に星梅鉢	抱き柊に三つ扇	抱き柏に四つ目	抱き稲に鬼蔦
六角松葉に九枚笹	抱き角に星	熨斗の輪に片喰	抱き稲に三つ割り桔梗
つなぎ松葉に八重桜	外割り角に蔦	葉抱き沢瀉に横木瓜	抱き稲に九枚笹

253　円の中の百技

六つ鐶に 蕊立ち銀杏	鷹の羽の丸に桔梗	五つ鐶に桜	三つ帆に左三つ巴
七つ井筒に 左三つ巴	六つ羽子板に羽根	五つ唐鐶に井筒	丸に四つ鐶に 四つ目
七曜に木の字	六つ雁金に武田菱	変わり唐花に 左三つ巴	外四つ鐶に釘抜

　ったとき、二つの家の紋を組み合わせる風習を持っている地方がありす。または、元元複数の紋を持っていて、それを組み合わせる場合もあり、美的な意味で複紋を作ることもあり、その由来はいろいろです。

　下り藤などは、元元、中央が空いているので、すぐ複紋にすることができます。扇や地紙は加える紋を普通にするときと、地抜き紋にするときがあります。

　浮線蝶や井筒、三桝などにも中に紋を入れる余地を持っています。鍬形は兜の前立てを紋にした形です。

　団扇の紋は北斗信仰によって、星が加えられました。鳥居に巴は神社の紋に巴が多く使われているからです。山形は商家によく使われています。

四つ結び雁金に違い鷹の羽	三つ追い沢瀉に剣片喰	三つ追い銀杏に片喰	細抱き柏に花菱
四つ追い柏に花角	三つ割り葉沢瀉に桔梗	三つ追い銀杏に三つ割り銀杏	三つ松に三つ星
四つ割り菊に野菊	三つ割り花菱に木瓜	三つ雁金に左三つ巴	三つ蝶に八重桜

す。

南部鶴は対い鶴にそれぞれ九曜が入れられています。

「抱き」の紋にも中に空間があることが多いので、よく複紋にされています。抱き柏のように空間のない紋は、そのまま日向(ひなた)の紋を加えたり、柏を細くして紋を入れる余地を作るなどの工夫をしています。抱き沢瀉は花を省略した葉抱き沢瀉を使っています。また、外割り角のように、角を半分に割って空間を作る工夫もされています。

松葉は細い形ですから、松葉だけでは頼りない。複紋に作るのは美的な意味でしょう。「三つ追い」「三つ合せ」なども複紋にされています。

このときも、外側の紋は細くして釣

り合いを整えています。おかしいのは三つ追い銀杏に三つ割り銀杏を、だぶらせているところが妙です。鐶はいろいろに組み変えるといい形になるので、鐶は引出しなどの金属性の引き手です。瓜のように使われています。

こうして見ると複紋の多さに驚きます。複紋を見ていると、紋は無限に拡がっていく感じです。

「雪」

昔から雪の一片は正六角形と知られていて、雪あるいは雪輪として紋に愛用されてきました。天保五年（一八三四）の『新板早引定紋鑑』には雪輪が一つだけ載っています。

天保七年に越後塩沢の文人、鈴木牧之が有名な『北越雪譜』を刊行しました。牧之は塩沢産の縮を持って江戸へ来るたび、江戸の人たちが雪見を楽しんでいるのを見て、本当の雪がどんなに厳しいものであるかを知ってもらいたくてこの本を書いたのです。

その著書の中で、顕微鏡で観察した数多くの雪花（雪の結晶）を図にしています。江戸の雪も万里をへだてたオランダの雪も同じだと、天の造化の妙に感嘆しながら、江戸の上絵師たちも、その素晴らしい形に感動し、紋にする誘惑に勝てなかったのでしょう。以来、刊行される紋帳にはにわかに雪の紋が多くなりました。その全てが『北越雪譜』によった紋で、それぞれ風雅な名が付けられています。

江戸火消三番組の纏にも雪がかたどられています。

『北越雪譜』（岩波文庫より）

雪輪に花菱　　つらら雪　　山雪　　雪

外雪輪に唐花　　雪家　　山谷雪　　春風雪

変わり浪に
右三つ巴

織田瓜に笄

団扇笹

三階菱に二つ太菱

的に矢

的に矢

梶の葉船

浅野扇

「その他の合成」

これまでの複紋は、一つの紋の中に他の紋が組み込まれた形ばかりでしたが、互いに違う紋を並べたり重ね合わせたりした合成もあります。

長年、紋の注文を受けていると、ときどきふしぎな紋に出合うことがあります。織田瓜に笄がそれで、信長が使用していた紋に笄が刺し貫かれているのです。

吉祥を素材とする紋の中で、これだけは異様な感じがします。織田瓜を貫いているのが矢でも剣でもなく、女性が使う笄というのも凄味があり、怨念がこもった紋のような気がしてなりません。

その下の紋は同じようでも的に矢で、町人の素朴な願いが感じられてほほえましい紋です。

目立たなくする工夫

日本では華麗な文化を誇った元禄期を頂点にして、衣装や装飾がだんだん地味になっていきました。こ

れは、幕府が命じた度度の改革、奢侈禁止令が一つの理由ですが、一方、文化が進むとけばけばしい原色より、落着いた中間色が好まれるようになる。

葛飾北斎の錦絵『富嶽三十六景』は世界的に有名になりましたが、北斎当人はその後描いた、墨の濃淡だけで色彩のない『富嶽百景』の方に絶大な自信を持っていました。

芝居にしても英雄豪傑が活躍する武勇談よりも、市井の人人の喜怒哀楽を巧みに描写する人情話が好まれるようになる。音曲も武骨な義太夫節より繊細な節廻しの清元や新内というふうに、人人の好みが変わっていきました。

衣服も華美な模様は少なくなり、江戸褄といって裾に少しだけ模様を覗かせる。あるいは、少し離れると無地に見えますが、実際には極微な模様に染められている江戸小紋が流行しました。同じ贅沢でも表現が変わるようになったのです。

紋もその好みに無関心ではありません。もともと、家門の象徴である紋は、荘重で堂堂としていなければなりませんでした。ところが、時代の好みが変わると、そうした紋は押し付けがましい、仰仰しい、野暮ったい、とあまりよく言われなくなります。

公式な場所はともかくとして、私的な趣味の集まりなどには、あまり表立たないような紋を、ということになります。本来の紋を使い、しかも目立たなくする工夫、技法がいくつか考えられました。

「覗き」 丸の中に全てではなく、紋を少しだけ描く。江戸褄のような発想で、これを覗きと呼びます。丸は覗きに合わせ、細輪を使います。あるいは少しお洒落な発想にして、雪輪な

細輪に豆抱き柊	雪輪に覗き花菱	細輪に覗き蛇の目	細輪に覗き木瓜
細輪に覗き豆向こう橘	雪輪に覗き四つ目車	細輪に覗き揚羽蝶	細輪に覗き梅鉢
月輪に豆七曜	細輪に豆花角	細輪に覗き抱き角	細輪に覗き片喰

ども用いられます。

「豆」丸の中の紋を思い切って小さくしてしまうのも目立たなくする工夫の一つです。このときも丸は細輪が適しています。星の紋では細い月輪を使っています。

「蔭」一般に蔭紋と言います。蔭紋に対して普通の紋を特に日向と呼ぶときがあります。蔭はその太さによって、太蔭、中蔭、蔭に分けられています。ただし、太蔭ではあまり目立たない、というわけにはいきません。

五三の桐のように花が小さいとき、普通、花は日向にしますが、その花も蔭にする、これを総蔭と言います。蔭と豆とを併用する、また、蔭紋を更に覗かせると、紋はもっと目立

蔭三つ柏	細輪に蔭蔦	総蔭五三の桐	中蔭五三の桐
蔭三つ銀杏	細輪に蔭桔梗	太蔭光琳の蔦	中蔭光琳の桐
蔭源氏車に浪	細輪に蔭木瓜	中蔭蔦	蔭五三の桐

たなくなってしまいます。

蔭源氏車に浪は片輪車によった紋です。昔の牛車は木製ですから、車が乾燥するとがたついてしまいます。それで、ときどき車を外して川にひたすのです。川の中一面にひたされた車が並ぶさまを模様にしたのを片輪車と呼びます。

「石持地抜き」白い丸を石持と言うことは前に述べました。この石持の中に、日向に対する地抜き、写真のポジとネガの関係に紋を入れたのが石持地抜き紋です。白い旗に墨でぶっつけに紋を描いた時代の名残りですが、これも目立たない結果になりました。

なお、正方形の白は角持ちと呼びます。隅切角の白は隅切角持ち、六

261　円の中の百技

石持地抜き釘抜	石持地抜き花菱	糸輪に蕨左二つ巴	藤下り藤
石持地抜き松皮菱	村山片喰	細輪に蕨覗き源氏車	総蕨龍胆車
石持地抜き三階菱	石持地抜き飛び鶴	石持地抜き木瓜	蕨抱き茗荷
隅切角持ちに三つ違い輪	石持地抜き結び雁金	石持地抜き五瓜に唐花	蕨扇
雪持ちに石竹	石持地抜き三本蕨	石持地抜き桔梗	蕨隅折れ四つ目

角の白は六角持ち、雪は白のときだけは雪持ちと言います。

華やぐ工夫

地味好みの時代、といっても見かけのことだけで、よく見ると華麗な技術が秘められている小紋のように、人はいつでも華やかなことに憧れを持っています。ここでは陰紋などとは反対に、華やかな紋を取り上げてみました。

「花を添える」　従来の紋に少しの花を付加することで、紋全体の印象がずいぶん華やぎます。梅鉢の小さな剣を花の形にする。あるいは分銅に小さな花を添えるなど、それだけで派手な感じに変わるからふしぎです。

「花形」　紋全体を花の形にします。井筒を二つ組み合わせて花形にする、久留子の四端を花形に作るなどです。中でも、谷間を流れる筏に花の散りかかる花筏はまことに風流な紋で、山や川の流れまでが目に見えるようです。この模様が作られたのは桃山時代といわれています。

「枝を添える」　すでに完成している桜や撫子の花に枝を加えますと、また華やかな感じになります。こうした紋に丸をつけるとき、矢張り細輪や雪輪がよく似合います。

小さな枝をつけた紋に、荒枝付き三階松があります。

「根引き」　一本の草花を写実的に描いて美しさを現しました。

263　円の中の百技

束ね桜	花抱き茗荷	三つ沢瀉の丸	剣花形加賀梅鉢
枝撫子	花筏	花形井筒	花分銅
枝南天	短冊桜	花久留子	花立葵
枝梶の葉	根引き水仙	花形洲浜	花杏葉
枝柊	根引き杜若	花形庵	花藤

橘の枝丸	蘭の枝丸	散り楓	細輪に枝柏
朝顔の枝丸	撫子の枝丸	落ち桜	雪輪に枝橘
南天の枝丸	柏の枝丸	梅の枝丸	丸に荒枝付き三階松
楓の枝丸	蓮の丸	桜の枝丸	散り桜
竹の枝丸	杜若の丸	桔梗の枝丸	散り銀杏

「散り、落ちる」　昔の人たちは花の散り際も賞讃しました。華やかなうちにもののあわれを感じたのです。

「枝丸(えだまる)」紋を華麗に作るあまり、造形を離れて、写実的な紋が多くなりましたが、ここでは写実的な中に再び円を意識した紋になります。一連の枝丸紋を見れば、ある一定の基本によって、枝丸紋が次次に作られていることが判ります。

あくまでも自由奔放ではなく、なにかというと様式化に傾くのが日本文化の特徴です。

菱は枠好み

前項で目立つ紋は仰仰しいと言いましたが、紋の外郭としては丸よりも菱の方が、すっきりして爽快な感じがします。しかも、隅立角よりも安定感があるためでしょう。江戸の人たちの好みによく合い、多くの紋が菱に作り変えられました。

「ひしがた【菱形】四辺の長さが互いに相等しい四辺形。りょうけい。斜方形」（広辞苑）

幾何学的には菱の正確な定義はされていないようです。

ところが前述した『紋章』では「正三角形を二つ合わせた形が菱」と記述されています（①図）。なるほど、そういえば綾織の菱や、雛祭に供える菱餅はこの形と同じです。

しかし『紋章』はこの菱のまま紋に作ると、菱の高さが低すぎて貧弱に見えると述べ、次のような割り出し法を説明しています。

②図で、まず基本となる円を描き、これを四等分します。次に円に内接する正方形の一辺、ABを引きます。更に、そのABの線に内接する円を描きます。この円と垂線が交わるCDが菱の高さです。

従来の紋帳にはこのような正確な割り出し方はどこにも述べられていません。しかし、

③　　　　　　　②　　　　　　　①

描かれている菱は、この割り出し方による菱と同じ形で描かれています。上絵師は長年の勘によって、一番美しい菱の高さを知ったのでしょう。

ところが、あとになって、ひょっとしたことから、この菱の鈍角と、正五角形の各角度がぴったりと一致することに気付いてびっくりしてしまいました（③図）。なぜ紋の菱が美しいのか、その一端が見えたような気がします。

伝統的な菱

はじめ、菱の紋は本来の意味の浮線綾——浮き織りの綾模様——から作られました。

幸菱、山口菱、入れ子菱、花菱などです。松皮菱と三階菱は②図の菱でなく、本来の①図の菱から作図されています。菱を重ねることで低さがなくなり、逆に②図から作図すると、背が高すぎて変な形になってしまいます。

菱にする工夫

「角を菱に」もともとが四角な形をした、釘抜や四つ目を菱

に変えるのは簡単です。本来の形と較べると、四角い武張った感じが消え、紋が優しくなったことがよく判ります。木瓜だけは別で、矢張り傑作はあまり手を加えない方がよさそうです。

「丸を菱に」丸い轡や巴を菱にするのは、頭の中で考えると少し無理のように思えますが、いずれも原型の面影を残したまま菱に作られています。一つ沢瀉菱はかなり苦心したに違いありません。

その他、「菱に閉じ込める」橘や葉付き牡丹の菱化は見事な出来です。蟹や龍など、動物には相変わらずユーモアが感じられます。

「字を菱に」いくつかの文字が、菱になっています。いずれも謎謎のような面白さを持っています。

「蔭菱で囲う」円形の紋で言うと、丸と同じ役目をします。蔭菱も太菱、中菱、細菱と太さに段階があります。中菱の太さが丸に相当するので、この中に紋を入れることが普通です。このとき、名は特に中菱とは言いません。

私の経験ですと、ただの菱の中に紋を入れるのに劣らぬほど、井桁を使う家が多くあります。このときの井桁は、中菱ほどに細く描き、中の紋との釣り合いをよくします。

そのほか、松皮菱や松葉菱に紋を入れることがあり、唐草菱は特に装飾性の強い菱です。

269　菱は枠好み

千切菱	五つ割り左卍菱	松皮菱	幸菱
轡菱	木瓜菱	溝口菱	山口菱
巴菱	花久留子菱	中藤変わり花菱	入れ子菱
結綿菱	稲妻菱	釘抜菱	子持ち菱
蔦菱	雪菱	四つ目菱	三階菱

270

大の字菱	立葵菱	橘葵	菊菱
小の字菱	卍崩し菱	梨の切口菱	下り藤菱
山の字菱	葉付き牡丹菱	梶の葉菱	上り藤菱
吉の字菱	蟹菱	痩せ鬼花菱	一つ沢瀉菱
イの字菱	雨龍菱	唐松菱	浮線蝶菱

菱の七変化

円の紋に倣い、菱の中でも紋はさまざまな変化を見せてくれます。「抱き」「抱き入れ違い」「対い」「対い割り」「対い入れ違い」「対い入れ違い重ね」「対い折れ違い」「重ね」などです。

扇菱のように、扇の中で代表的な菱は、特に入れ違いとことわらないときもあります。菱を三つ組み合わせると、正三角形を二つ合わせた菱の基本形に戻ります。従って、本来の①の菱は「正六角形を三等分したうちの一片」と説明してもいいわけです。従って、紋名も「三つ」を使わず、直接「六角」と呼ぶ紋もあります。更にその変形に「三つ割り六角」の紋も作られました。

紋が四つ、五つに増えると、菱の形は再び②の形に戻ります。「重ね四つ菱」の変化もあります。

面白い変形形には宝結びを角形にしたもの、菱の四隅に丸味をつけた撫で菱があります。撫で菱とは命名も妙です。そして、他の素材を組み合わせて菱にした紋があります。

また「覗き」の菱も数多作られています。

「鉄砲」これは円の紋にはなかった造形です。菱の中を丸く地抜きにした紋で、鉄砲という名がつけられました。昔の最新兵器だった鉄砲の銃口に由来する名です。この中に、既成の紋を入れると、菱形の紋になります。

「菱持ち」石持の名を借りて菱持ちです。この中に地抜き紋を入れて菱形に作ります。中には石持鉄砲菱に他の紋を入れる、といった混み入った紋も作られています。

抱き茗荷菱	四つ外鐶菱に 九枚笹	菱に片喰	細菱
抱き沢瀉菱	藤松皮菱に花菱	菱に結び雁金	中菱
抱き柏菱	松葉菱に松毬	井桁に木瓜	菱に二つ引
変わり中蔭 抱き桐菱	七宝菱	隅切角菱に剣花菱	菱に三つ柏
入れ違い茗荷菱	唐草牡丹菱	変わり竹菱に 六枚笹	菱に茶の実

菱は枠好み

扇菱	対い棕櫚菱	対い笹菱	対い稲菱
対い雁金菱	沢瀉菱	対い橘菱	対い銀杏菱
対い割り剣片喰	上下対い鶴菱	対い茶の実菱	二つ銀杏菱
割り対い唐花菱	上下光琳の対い鶴菱	中蔭対い桐菱	蔓銀杏菱
割り蔓柏菱	折り鶴菱	対い脹ら雀菱	対い蘭菱

274

三つ盛り稲妻菱	細輪に三つ重ね菱	折れ矢菱	入れ違い割り桐
三つ盛り井桁菱	中輪に三つ重ね太菱	丸に重ね菱	割り楓菱
三つ盛り三階菱	三階稲妻菱	丸に陰陽重ね菱	割り梶の葉菱
三つ盛り菊菱	違い菱	中蔓組み合せ菱	沢瀉葉菱
三つ盛り花菱	違い井桁	蔓組み菱	対い折れ柏菱

275　菱は枠好み

六角三つ銀杏	三つ巴の字菱	細輪に三つ松皮菱
六角三つ茶の実	三つ三階菱	三つ菱銀杏
三つ井桁	六角山形	三つ目菱
三つ割り六角片喰	六角九枚笹	丸に三つ菱
三つ割り六角橘	三つ稲妻菱	三つ轡菱

八つ丁字菱	五つ菱	柳沢花菱	武田菱
九曜菱	五つ松皮菱	四つ松皮菱	丸に重ね四つ菱
十二枚笹菱	重ね五つ目菱	四つ弓菱	四本扇菱
三つ雁金菱	重ね五つ菱	四つ網菱	四つ稲妻菱
宝結び菱	麻の葉	四つ重ね銭菱	四つ寄せ稲妻菱

277 菱は枠好み

細菱に覗き沢瀉	石持地抜き井桁	五枚笹竹菱	細輪に右三つ巴撫で菱
細菱に覗き蔦	石持地抜き三菱	祇園守り菱	松川雨龍
細菱に覗き牡丹	石持地抜き松皮菱	藤轡菱	変わり二つ剣花菱
細菱に覗き銀杏	細菱に覗き花菱	中蔭松皮菱	丸に桙四目菱
細菱に覗き板屋貝	細菱に覗き片喰	中蔭三階菱	細輪に花葵菱

278

菱持ちに地抜き三つ柏	鉄砲三階松	松葉菱
菱持ちに地抜き左三つ巴	鉄砲菱に片喰	松葉菱に覗き桔梗
石持地抜き三つ松皮菱	鉄砲菱に沢瀉	唐鐶菱
石持鉄砲松皮菱に花菱	菱持ちに地抜き花菱	唐鐶菱に花菱
細菱に蓬洲浜	菱持ちに地抜き片喰	鉄砲菱

菱の仲間たち

　菱のところで、菱を三つ合わせると六角形になる紋を取り上げましたが、菱を半分にすると三角にもなります。そこで、三角と六角も菱の仲間に入れてみました。

「三角」　代表的なのが鱗の紋です。鱗の中で有名なのは前に述べた北条鱗です。武張ってあまり愛敬のない三つ鱗でも、雪輪の中に入れると、とたんに優しくなるからふしぎです。

　鱗もいろいろに作り変えられています。組み合わせたり剣を配置したり、三つ盛り三つ鱗というような洒落っ気や、五つ鱗車のような意外性が楽しめます。また、鱗持ちや蔭紋、細輪に豆紋など、目立たなくする工夫もされています。剣片喰の剣を思い切って太くして鱗形にした紋三角に見立てた紋もいくつかあります。畳釜敷のように正三角形を六つ合わせると、六角形になります。

　など奇抜な変形があります。

「六角」　中が無地の六角は六角持ち、あるいは日向亀甲と言います。六角の紋の大半は亀甲だからです。円形を六角に変えた紋があり、稲妻も六角に作られています。

石持地抜き三つ鱗	二重輪に二つ鱗	六つ鱗	北条鱗
鱗持ちに地抜き三つ鱗	五つ鱗車	三つ盛り三つ鱗	雪輪に三つ鱗
細輪に藤三つ鱗	菱に隅合せ三つ鱗	丸に一つ引三つ鱗	組み三つ鱗
細輪に豆三つ鱗	六角に三つ鱗	糸輪に陰陽二つ鱗	剣三つ鱗

281　菱の仲間たち

六葉	六角持ち（日向亀甲）	鱗形剣片喰	三角井筒
水野六葉	六角に二つ引	揺り結び柏	鱗稲妻
六角三つ割り六葉	六角光琳鶴	畳釜敷	鱗形三つ松
水野剣形六葉	六角打板	五つ松皮菱	蔦北条鱗
向こう真麻	六角稲妻	六角枝見菊	三つ剣

三つ盛り一重割り亀甲崩し	三つ盛り亀甲に三つ星	六つ組み合い亀甲	丸に並び日向亀甲
反り亀甲に片喰	長亀甲に花菱	六角持ちに地抜き板屋貝	一重亀甲に葉沢瀉
毘沙門亀甲	三つ盛り鉄砲亀甲	鉄砲亀甲に花角	三方亀甲に花菱
石持地抜き亀甲に花菱	三つ組み鉄砲亀甲	鉄砲亀甲に三つ盛り日向亀甲	違い亀甲
細亀甲に豆左卍	三つ亀甲崩し	丸に亀甲に花菱	三つ組み合い一重亀甲

六葉というのは釘隠しの金具です。柱と柱とをつなぐ長押や扉などに使います。
亀甲にも、並び、組み合い、三つ盛り、崩しなど、定法になった変化が作られています。
毘沙門亀甲は毘沙門天が着ている鎧の鎖の形が似ているところから名付けられました。

四角　武骨でなくする工夫

　四角といえば、四角張る、四角四面などという言葉があるとおり、真面目で堅苦しい代表的な形とされています。
　正方形の紋ということでは、四つ目、釘抜が代表的ですが、いずれも隅立にして、堅い感じを和らげています。そのほか、桝、石があります。正方形の角持ちを石と呼ぶのは石畳に由来しています。
　「石」とりわけて石の紋はそれだけでは単純ですが変哲がない。というので、変化が工夫されています。
　正方形の背を高くする。これを「立」と呼び、石だけに使われる変形です。これも見た感じを優しくするための工夫でしょう。
　あとは、例によって、数を増やしたり、組み合わせたりする変形と、石持地抜きや蔭紋も作られています。
　元元、円形の紋を四角に変えた紋も、わずかですがあります。角轡や隅立雨龍で、どれも角を取って撫で形にして、堅い感じを和らげています。

四 角　武骨でなくする工夫

変わったところでは、木瓜を角張らせた中津木瓜、角形の変種、光琳作り鶴があります。石の立に対して、横に長くした角に「垂れ」という面白い名が付けられています。石の外枠を残したものが角です。

「角の変形」角の四隅を切り落とした形が隅切角です。隅切角以下、角の変形には、普通、他の紋が入れられています。横長の亀甲、隅切角などにも垂れが作られています。

隅切角は八角形なのですが、正八角形の八角よりも人気があります。亀甲のときと同じ使い方です。した正八角形よりも美しいとする、昔の人の好みなのでしょう。

角の変形も多彩で、驚くほかありませんが、ここではその主だったものを取り上げました。形の面白さに加えて、命名の妙も味わってみましょう。

「角字」この一群は、文字を四角の中に閉じ込めた紋であります。文字は仏教の経典によって伝えられ、本来神聖なものであります。あくまで正しく美しくならなければならない。その書道はしだいに中国風を離れ、御家流として江戸期には幕府の公用の書体に完成されました。

この御家流は庶民に行き渡ると、たちまち遊びがはじまりました。それは全く紋のときと同じです。正道より少し外れたところに美を見出す。大袈裟に言うと権威への反抗ですが、そこには封建時代であっても、精神の自由は束縛されない、町人の遊び心が見えてきます。

とにかく、文字をいじり廻すことにかけては、江戸町人の右に出る者はいないでしょう。

芝居の勘亭流。寺小屋の師匠、岡崎屋勘六がはじめたという文字で、作者の名が知れているのはこの勘亭流だけです。あとは無名の職人たちが長い時間をかけて完成させたものばかりです。

相撲の相撲文字、寄席の寄席文字、床本の浄瑠璃文字、謡曲文字、籠字、髭文字ときりがありません。

小説でも中国の稗史小説をふまえた読本は漢字が多く書体も崩れていませんが、滑稽本や、主に恋愛を扱う人情本になると仮名が多くなって書体も柔らかく、更に、挿絵の比率が大きくなった黄表紙や春本ではほとんどが仮名で、文字もなよなよと艶かしい、といったふうに、いろいろに使い分けています。

角字は商標や印半纏に使われ、江戸の文字の中で最も使用が多かった。『増補早見紋帳大成』では、すべての紋のうち、巻末のほぼ四分の一が、八百もの角字で占められている。

それを見てもよく判ります。

漢字は四角な文字が多いのですが、そうでない字も少なくない。また、画数もまちまちです。それを四角の中に閉じ込め、画数も大体同じに揃えなければならない。しかも、原字として読めなければ意味がありません。それは、最少の省略によったり余計な部分を折り畳むという、数学のトポロジーのような、あるいはパズルにも似た面白さに満ちています。

昔の紋帳に倣い、いくつかの角字を選んで、紋の部の筆を置くことにしました。

287　四角　武骨でなくする工夫

隅立紗綾卍	角欅	組み四つ石	丸に一つ石
細輪に四つ割り四つ目	角九曜	変わり四つ石	三つ石
隅立四つ五つ割り卍	角祇園守り	石持地抜き四つ石	中輪に立三つ石
細輪に四つ稲妻	隅立雨龍	蔭立三つ石	丸に陰陽立三つ石
四つ花角	地抜き三桝	総蔭丸に隅立四つ石	丸に四つ石

結び角	変わり組み合せ角	違い角	結び四つ稲妻
組み合せ角	輪違い角	違い釘抜	重ね五つ目
組井筒	三つ組み合せ隅切角	違い隅切角	杵井筒
八角櫓	蕨角	細違い垂れ角	中津木瓜
隅切角	持合い変わり隅入角	隅立と垂れ角違い	光琳作り鶴

289　四角　武骨でなくする工夫

隅切平鉄砲角に三つ葵	総藤隅切角に洲浜	隅切平角に並び駒	隅切角に三つ引
隅切反り角	隅切鉄砲角	子持ち隅切角	隅切角に縮み三
隅切反り角に三の字	隅切鉄砲角に光琳亀	子持ち隅切角に笹龍胆	隅切平角

組み合い角に四つ目	寄せ角に山桜	八角に剣桜	隅入角
組み井筒に平四つ目	反り込み鉄砲角に立三つ石	隅立八角に糸巻き雁金	隅入角に左卍
中入り角	むくみ角に一つ花沢瀉	雁木角	隅入平角に下り藤
揺り角	地抜き撫で角に三つ金輪つなぎ	子持ち雁木角に結び雁金	隅入鉄砲角に三つ叉抱き角
折り入り井筒	花形角に星梅鉢	折り入り角に藤隅立四つ石	隅入蔓角に抱き柊

291　四角　武骨でなくする工夫

丸に鶴の角字	丸に吉の角字	丸に谷の角字	丸に林の角字
丸に亀の角字	丸に兼の角字	丸に岩の角字	丸に竹の角字
丸に硯の角字	丸に来の角字	丸に出の角字	丸に松の角字
丸に博の角字	丸に本の角字	丸に正の角字	丸に蔦の角字
丸にしの角字	丸に福の角字	丸に道の角字	丸に山の角字

紋から模様へ

国の西洋化が進むと、紋は急速に日常生活から姿を消してしまいました。はじめにも述べたように、洋服の生活では紋をつけるところがない。どの店にも空調が整っていて、陽除けの暖簾の必要がなく、提灯にとってかわってネオンが輝いています。

男で紋服を持っている人はまず少ない。国会はもちろん、海外でも紋服で押し通した首相は吉田茂が最後になり、あとは絶えてしまいました。わずかに、力士や歌舞伎俳優、棋士たち、特殊な職業の人だけが着用していて、その姿はいいと思うものの、一般の人たちはそれを見ているだけです。

非日常的な祭礼や、歌舞伎、時代劇映画に紋は登場しますが、すでに普段の生活とは遠いところです。着物が日常から消えていった理由はいろいろ考えられます。まず、着物は戦争のなくなった江戸期に完成されたため、なによりも美を優先させている。女性はもちろん、男性でも着物を着れば誰でも若く見えます。しかし、優美であることは反面、活動するときには不向きです。

合戦を描いた絵画などを見ると、兵士は筒袖で足は膕当をつけています。ほとんど洋服

といっていいでしょう。また、江戸時代、戸外で働く職人たちも半纏（はんてん）に股引（ももひき）という活動しやすい姿です。

現在、都会の生活は活動的です。つまり、着物に優しくない。建物が地上高く、地下深く造られれば、それだけ階段が多くなる。また外では車が走り廻りますから、着物ではとかく素早い身のこなしが不自由になります。

また、着物の仕立て方は実に合理的に考えられていて、生地を六、七片に截（た）つだけ。あとは身丈（みたけ）と裄（ゆき）を身体に合わせるだけですから、少し習えば誰でも仕立てられます。汚れれば解いて洗張をする。戦前の家庭には必ず洗張用の張板（はりいた）がありました。個個の体形に合わせ、立体的に仕上げる洋服とは反対の発想です。

ところが、大量生産が進むに従い、家庭で着物を仕立てる習慣が正比例するように消えていきました。一時ミシンは必需品でしたが、現在ではそのミシンさえ置いている家庭が少なくなってしまいました。昔は幼児のおしめは古い浴衣（ゆかた）で作りましたが、今では既製品を使い捨ててしまう。

また、ファスナーやボタン、粘着テープの出現で、生活から結ぶという操作がこれまた消滅しています。登山やヨットなどを趣味にしない人は、結びの基本も判らなくなっています。とすると、着物の帯が締められない。着物というと、まず着方が難しいという印象になってこれまた敬遠される理由になります。

美術関係のデザイナーには、紋に関心を寄せる人が多い。紋はグラフィック・デザイナーが一度は通過しなければならない関門のようなものだと言い切る人もいます。しかし、江戸時代の人たちが着物とともに完成させた紋は一筋縄ではいきません。うっかりいじると、奇妙なものになってしまう。

たとえば、私が子供のころによく耳にした和洋合奏のような感じ。それを聞くと、日本楽器の一つ一つの音色が、他のものを受け付けないほどに磨き上げられてきたものだ、ということがよく判ります。

それでは、しばらくすると、紋は化石になってしまうのでしょうか。紋の価値が認められつつも実用にはならなくなって、刀剣のように博物館に入って、ときどき鑑賞されるのか。それも悪くはないが、上絵師としては淋しすぎます。

私はここ何年か、文様から分化した紋を、再び文様に還元することができないか、と考えています。これは、別に新しいことではなく、紋をあしらったり散らしたりする文様は古くからあります。写実的な文様にはじまり、一度、紋の世界を濾過した形は、たいへん魅力的だからです。その多くは、誰が見ても紋の応用だということが判り、あまり進歩的とは思えません。

私の場合、まず紋の形を呪縛していた丸を取り去ることからはじめたのです。私はしばらく、その作業に没頭しょう。その原形は意外にも独り歩きをはじめました。

しました。

最後に、紋にはまだ数多くの可能性が秘められていることを感じながら、その何点かを紹介します。

題をつけるとすれば、とりあえず『上絵師小紋帳』。

上絵師小紋帳

つなぎ平九つ石　つなぎ九つ石

角平市松

　市松は模様の中では最も基本的なもので、平面を正方形で埋めた碁盤目の模様。紋では正方形を石と呼んでいます。

　江戸時代、佐野川市松が流行らせたので市松模様ともいいます。

　紋には「つなぎ九つ石」と「つなぎ平九つ石」があります。さて、この二つを組み合せたらどうなるか。それがこの模様です。

　描いているうち、予想もしなかった菱形が見え隠れしはじめたのでびっくりし、この模様を小説の中で使う誘惑に勝てなくなりました。『オール読物』平成八年二月号「角平市松」であります。

三つ寄せ石

三つ石つなぎ①

正方形を石というのは石畳によるものです。この一見複雑そうな模様も、紋の三つ石をつないで作ることができます。

三つ石つなぎ②

この原形も三つ石で、並べ方を少し変えてみました。

細輪に隅合せ三つ石

隅合せ三つ石つなぎ

同じ三つ石でも、石の角を合せた「隅合せ三つ石」があり、これはその紋をつないで作った模様です。ちょっと見ると、この模様は星形六角形がテーマのように見えますが、星形は三つ石の副産物でした。

丸に五つ寄せ石

五つ石つなぎ

これは紋の「五つ寄せ石」を並べたものです。ここにも現れた星形五角形は、陰陽師の安倍晴明が、呪符として使いました。西欧ではペンタグラム。これも魔除けの呪符です。

松皮菱透かし

松皮菱のことは前にも述べましたが、ここでは平面をきっちり埋めず、少し間を開けてみました。松皮菱という名はその形が松の皮に似ているところから由来しています。

角平松皮菱

松皮菱を平と隅立に並べてみたら、風車のような形が出現しました。

松皮蛇

一つの松皮菱が棒状になるように筋目を入れ、並べてみました。

丸に井筒

組み井筒

これは一目で井筒と判ります。どの井筒も十の形に分解されました。

七曜

水玉七曜

この水玉模様のは、規則がありそうな、なさそうな感じですが、種を明かすと紋の「七曜」を並べた形なのです。
七つ星は北斗七星信仰によるもので、これを祭ると天変地異などを避けられるとされています。

おぼろ洲浜　丸に洲浜

洲浜つなぎ

浜辺にできる島形の洲を模様にしたもので、蓬莱の島になぞらえ、平安の初期から飾り台としてめでたい席に用いました。
その形を簡潔にしたのが紋の「洲浜」で、バリエーションに「おぼろ洲浜」があります。

細輪に細分銅 / 分銅

徳利網代

この一つの原形は紋の分銅です。昔の天秤ばかりに使う道具で、形が面白いので、これも古くから紋に作られています。
これをつないだ模様が分銅菱。ここでは分銅を二つ合せて徳利の形にし、網代に組んでみました。

お神酒徳利

神棚に供える徳利をお神酒徳利といい、二つが一組であるところから、いつも二人でいる仲のいい人をお神酒徳利と呼びます。
ここでは二組の徳利を並べてあります。

『北斎漫画』三編より

豆卍つなぎ

卍をつないだ紗綾形は、昔から最も好まれた模様の一つでしょう。衣服はもちろん、奉行所の白州、町奉行が座るうしろの襖には、この紗綾形が必ず描かれています。

この形が実は一つの形、北斎は撞木と呼んでいますが、その組み合せだけで作られていると知ったときには、ほんとうにびっくりしました。

北斎は紗綾形に非常な興味を示し、さまざまなバリエーションを残しています。私も紗綾形の虜になってしまった一人です。

前出した豆卍つなぎの一辺を取り出し、四つに切断して組み替えると、正方形になることを発見しました。これは、普通の紗綾形でも作ることができる、ちょっとしたパズルです。

卍凧

卍凧のバリエーションです。

卍烏賊

この鱗巴は鱗と巴を親にした子のようなもので、紗綾形と同じように、一つの形で平面を埋めることに成功した苦心作です。

鱗巴①

そして、しばらくは鱗巴に凝っておりました。

鱗巴②

鱗巴 ③

鱗巴 ④

メダカ巴

プランクトン

この模様も小説の中で使いました。『からくり東海道』平成八年、光文社刊です。

卍鱗巴①

卍鱗巴②

卍鱗巴③

隠れ歯車①
これも鱗巴から生まれたのですが、歯車の形が内蔵されています。

前図から何本かの線を取り去ったものです。

歯車

前図の歯車に、改めて違う形の鱗巴を描き加えると、こういう模様ができました。

隠れ歯車②

乙の花形

毘沙門亀甲

亀甲崩し

この原形は紋の「毘沙門亀甲」です。亀甲は正六角形がもとになっています。

麻の葉崩し①

正六角形をもとにした代表的な模様は麻の葉ですが、そのバリエーションです。

麻の葉崩し②

鱗巴菱①

鱗巴を菱にしたものです。

鱗巴菱②

亀甲崩しつなぎ
亀甲崩しをつなげたものです。

麻の葉崩しつなぎ
「麻の葉崩し②」をつなげたものです。

迷路

はたして一筆描きか？

家紋の話
泡坂妻夫

平成28年 1月25日　初版発行
令和6年11月25日　6版発行

発行者●山下直久

発行●株式会社KADOKAWA
〒102-8177　東京都千代田区富士見2-13-3
電話　0570-002-301(ナビダイヤル)

角川文庫 19576

印刷所●株式会社KADOKAWA
製本所●株式会社KADOKAWA

表紙画●和田三造

◎本書の無断複製(コピー、スキャン、デジタル化等)並びに無断複製物の譲渡および配信は、著作権法上での例外を除き禁じられています。また、本書を代行業者等の第三者に依頼して複製する行為は、たとえ個人や家庭内での利用であっても一切認められておりません。
◎定価はカバーに表示してあります。

●お問い合わせ
https://www.kadokawa.co.jp/ (「お問い合わせ」へお進みください)
※内容によっては、お答えできない場合があります。
※サポートは日本国内のみとさせていただきます。
※Japanese text only

©Tsumao Awasaka 1997, 2016　Printed in Japan
ISBN978-4-04-400009-7　C0170

本書は一九九七年十一月、新潮社から刊行された単行本『家紋の話――上絵師が語る紋章の美』を改題し文庫化したものです。